Do-24

세상에서 가장 아름다운 비행기

Logbuch der Träume
Mit dem fliegenden Boot um die Welt Die Do-24
by Iren Dornier
Copyright ⓒ 2007 Elisabeth Sandmann Verlag GmbH

Korean Translation Copyright ⓒ 2008 by Open House Publishing Co.
Korean edition is published by arrangement with Elisabeth Sandmann Verlag GmbH
through BC Agency, Seoul

Do-24

이렌 도르니에 지음 | 이은실 옮김 | 김칠영 감수 | 세상에서 가장 아름다운 비행기

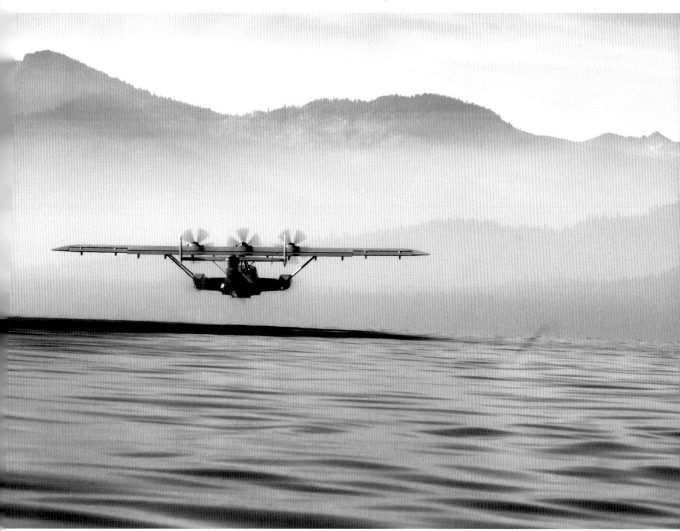

오픈하우스

: 추 천 의 글

하늘을 사랑하는 청소년들에게 추천하고 싶은 책

내가 비행기와 인연을 맺은 지도 30년이 넘었다. 1976년 3월 7일 첫 비행 교육 받은 것을 시작으로 1977년 7월 19일 오전 9시 35분 FH20 비행기로 첫 단독 비행을 했다. 그 후 군에서는 군 조종사로, 전역 후에는 대학에서 수많은 제자들을 조종사로 양성하고 있다.

나는 시골에서 태어난 겁쟁이였는지도 모른다. 그러나 군 조종사로, 대학에서 학생들에게 비행을 가르치면서, 더욱이 우리나라에서 제작한 창공91, 복합재료 쌍발항공기 Twin-Bee, 카나드 비행기 벨로시티, 반디호 등을 시험 비행하고 한국항공대학교 학생들이 직접 설계하여 제작한 X-4 비행기를 시험 비행했던 경험을 가지고 있다.

비행 교육을 받으면서, 조종사로 생활하면서, 비행 교육을 하면서 경험한 바로는 무엇보다 조종사는 물론 항공기를 설계 제작하는 항공 분야는 가장 먼저 사람들에게 도전적인 의지와 위험을 감수할 수 있는 용기를 요구한다는 것이다.

나는 학생들에게 긍정적으로 생각하고 꿈을 가지라고 말한다. 나도 인생의 많은 부분을 함께한 항공에 대한 열정을 가지고 있고, 나름대로 우

리나라 항공 분야에 기여한 부분도 있다고 자부한다. 왜냐하면 창공91 비행기는 우리나라에서 설계하고 제작한 비행기로 우리 정부에서는 최초로 1997년 8월 31일 창공91이라고 하는 형식 증명을 받았는데, 내가 바로 그 근거가 되는 시험 비행을 담당했기 때문이다.

내게 소망이 있다면 내 이야기를 듣고 젊은 사람들이 자신의 꿈이 반드시 이루어지리라는 믿음을 갖기를, 그리고 그 꿈을 이룰 때까지 부디 주변 사람들의 부정적이고 회의적인 시선에 동요되지 않기를 바라는 마음을 가지고 있는데, 바로 이 책이 처음부터 끝까지 이러한 내용으로 우리의 마음을 흥분하게 한다.

이 책은 박물관에 보관되어 있던 할아버지 클라우데 도르니에의 비행기를 손자 이렌 도르니에가 복구하여 세계 일주의 꿈을 이루어가는 일들을 기록한 자서전이라고 할 수 있다. 저자가 박물관으로부터 할아버지의 비행기를 되찾아 수리한 뒤 세계 일주를 떠나겠다고 했을 때 주위 사람들은 무모한 일이라며 고개를 저었다. 그러나 저자는 포기하지 않고 '이렌, 꿈을 이루기 위해서는 포기하지 말고 인내하거라'라는 할아버지의 말을 가슴속에 간직한 채 앞으로 나아갔다. 강풍으로 인해 비행기가 활주로에 처박히거나 물에 잠길 뻔했을 때, 또는 그 자신이 죽을 뻔한 위험에 처했을 때도 용기와 지혜로 극복하며 묵묵히 발걸음을 옮겨놓았다.

이 책을 읽고 사람들이 꿈을 갖고 그 꿈을 이루어갈 힘을 얻기를 소망한다. 특히 하늘을 사랑하는 청소년들에게, 세상의 힘든 일로 인하여 낙담하거나 좌절한 사람들에게 이 책을 읽어보라고 권한다.

김칠영(한국항공대학교 항공운항학과 교수)

: 머 리 말

한 비행기 조종사의 아주 특별한 세계 일주

이 책은 나의 자서전이라고 할 수 있다.

내 이야기를 듣고 여러분의 꿈이 반드시 이루어지리라는 믿음을 갖기를, 그리고 그 꿈을 이룰 때까지 주위 사람들의 부정적이고 회의적인 시선에 동요되지 않기를 바란다.

내가 박물관에 보관되어 있던 할아버지의 비행기를 되찾아 수리하여 세계 일주를 떠나겠다고 했을 때 사람들은 무모한 일이라며 고개를 저었다. 그때 그들에게 설득당했다면 이 책과 이 책에 실린 화보 같은 사진들 그리고 Do-24와 함께한 모험은 세상에 빛을 보지 못했을 것이다.

내가 꿈을 이룰 수 있었던 것은 그 꿈을 실현할 수 있다는 신념 덕분이었다. 나는 '이렌, 꿈을 이루기 위해서는 포기하지 말고 인내하거라'라는 할아버지의 말을 늘 가슴속에 간직하고 있다. 꿈을 이루기 위해서는 행운, 영감, 에너지가 필요하다. 그리고 무엇보다 인내해야 한다.

오늘날 돈이 성공의 잣대가 되고 있지만 나에게 있어서 성공의 기준은 내면적 가치다. 나로 인하여 다른 사람의 삶이 조금이라도 바뀐다면 나도 그 변화를 겪은 것이나 다름없다. 청소년들이 꿈을 펼칠 수 있도록 도

와줄 때 정신적으로 충만해지고 힘을 얻는다. 이번 비행을 계획한 이유도 내 개인적인 만족이나 휴식이 아니라 제2의 고향인 필리핀의 아동 교육 프로그램을 지원하기 위한 유니세프 기금을 모금하기 위해서였다. 어린이와 청소년은 내일의 희망이다. 우리가 가진 돈, 지식, 행복 그리고 기쁨을 그들과 함께 나누어야 한다.

내 경우를 비추어보더라도 꿈을 이룬다는 것은 결코 쉽지 않다. 여러분은 곧 내가 겪어야 했던 시련과 장애물은 물론 내가 힘들어할 때마다 지지해준 많은 사람들을 만나게 될 것이다. 그들은 나와 마찬가지로 변화를 꿈꾸었고 이 비행이 성공할 거라 믿어 의심치 않았다.

나에게는 내 주변 사람들이 자신의 행동에 얼마나 확신을 갖느냐가 매우 중요한 문제다. 신념을 가진 사람만이 움츠러들지 않고 어려움을 헤쳐나갈 수 있기 때문이다.

나는 내 이야기를 3년째 이라크에서 위험을 무릅쓰고 이라크 젊은이들과 함께 변화를 시도하고 있는 수잔네 피셔Susanne Fischer에게 들려주고 싶었다. 세계 전쟁과 평화 보도 연구소IWPR의 이라크 지부장인 그녀는 이라크 젊은이들을 대상으로 독립매체 기자를 육성하고 있다. 독립매체는 기존 주류 매체와는 달리 독립적이고 전문적인 지역별 기자들의 네트워크를 통해 보도함으로써 언론으로 인해 부족간의 갈등이 심화되는 사태를 막거나 적어도 그 정도를 축소시키고 있다.

"인생의 기쁨과 희망이 담긴 이야기는 대환영입니다." 그녀는 망설이지 않고 내 제안을 받아들였다. 우리는 곧바로 프리드리히스하펜에서 만나 몇날 며칠을 밤늦게까지 이야기를 나누었다. 나는 그녀에게 도르니에가 수상 비행기 족보의 맨 밑에 올려질 Do-S의 시제기가 완성되어가고 있는 작업장에서 나의 꿈과 내가 그 꿈을 어떻게 이루었는지를 들려주었다. 소년 시절부터 대서양을 횡단하기까지, Do-24와의 첫 만남에서부터 뉴욕 허드슨 강에 착륙하기까지.

그런 다음 이 모든 일의 근원지라고 할 수 있는 장소를 방문했다. 먼저 할아버지가 비행선 제작을 시작으로 항공기 제작에 첫발을 내디딘 곳, 체펠린 비행선 제작소가 있던 체펠린할레를 거쳐 제모스로 향했다. 할아버지는 제모스에 처음으로 회사를 설립했고, 사무실에 붙은 작업장에 호수로 바로 연결되는 조선대slipway를 설치했다. 이곳에는 아직도 할아버지가 만든 최초의 수상 비행기가 입수入水한 바로 그 조선대가 남아 있다.

마침내 프리드리히스하펜 공항 활주로에서 Do-24를 만났다. 우리는 Do-24를 타고 취리히 호를 거쳐 볼프강 호에 착륙한 뒤 그곳에서 열린 스칼라리아 에어쇼Scalaria Airshow에 참석했다.

수잔네는 Do-24를 타고 하늘을 날고 물 위에 내려앉는 경험을 했으며, 대서양 횡단을 할 때 부조종사로 참여했던 지미 이글스Jimmy Eagles를 비롯하여 세계 일주 팀과도 만났다. 또 도르니에사의 각종 문서와 도서관 자료를 살펴보았고 관련자들과 인터뷰도 했다. 그리고 그 모든 것을 취합하여 한 비행기 조종사의 모험을 그린 책을 써냈다.

그녀가 쓴 나의 이야기를 읽으며 부디 흥미롭고 즐거운 여행이 되길 바란다.

이렌 도르니에

차 례

추천의 글_하늘을 사랑하는 청소년들에게 추천하고 싶은 책 004

머리말_한 비행기 조종사의 아주 특별한 세계 일주 006

Do-24, 박물관에서 나오다__Chapter 1

고철 덩어리 비행기, 하늘로 날아오르다 013

진정한 유러피언 라티나 021

자유로운 집시 이렌 도르니에 032

메타모르포제 – 번데기에서 나비로 043

좌충우돌 운송 작전 048

전세계의 하늘과 바다를 누비다 058

Do-24, 36개국의 하늘과 바다를 가다__Chapter 2

사진으로 보는 세계 일주 108

후기_꿈은 계속된다 278

감사의 글 280

Do-24에 대하여 284

Chapter 1

Do-24, 박물관에서 나오다

이 렌 과 D o - 2 4 의 첫 만 남 에 서 세 계 일 주 비 행 까 지

: 고철 덩어리 비행기, 하늘로 날아오르다

수상水上 비행기에는 왠지 모르게 낭만이 깃들어 있다. 지상의 공항을 찾아 헤맬 필요가 없으며 호수, 강, 바다가 떠다니는 항구이자 활주로다. 하늘에서와 마찬가지로 물 위에서도 승객들에게 편안한 휴식을 제공한다.

그중에서도 항공 표지(항공기의 날개와 동체에 표시하는 국적 기호와 등록 기호―옮긴이) RP-C2403을 단 Do-24 ATT는 가장 로맨틱한 수상 비행기라고 할 수 있다.

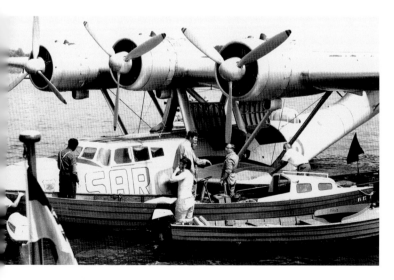

이 수상 비행기는 1930년대에 제작된 247대의 도르니에 Do-24 기종 중에서 유일하게 지금까지 남아 있으며, 아직도 비행이 가능하다. 뿐만 아니라 지상 착륙도 가능하다. 랜딩기어가 장착된 수상 비행기 Do-24 ATT는 완전한 '자유의 몸'이다.

Do-24 ATT가 다시 하늘로 날아오르자 항공업계에서는 일대 소동이 벌어졌다.

Do-24 ATT는 오베르파펜호펜에 소재한 도르니에 항공기 제작소에 전시되어 있다가 오베르슐라이스하임 항공박물관으로 옮겨져 지난 20년간을 지상에서 보냈다. 이처럼 긴 세월 동안 시동이 꺼져 있던 비행기가 다시 하늘로 날아오르리라곤 그 누구도 상상하지 못했다.

항공학자들은 60년이나 된 동체가 다시 비행을 한다는 것은 기술적으로 불가능하다고 단언했고, 엔지니어들도 고작 몇 시간의 시험 비행 경험만 있는 이 오래된 기체機體는 소생 불가라고 판단했다. 그것은 조종사들도 마찬가지였다.

꿈을 향하여

그러나 Do-24 ATT의 재기를 확신하는 단 한 사람이 있었다. 바로 독일의 전설적인 항공기 제작자 클라우데 도르니에Claude Dornier의 손자 이렌 도르니에Iren Dornier다.

이렌 도르니에는 '불가능을 뛰어넘은' 조종사 출신의 사업가이자 모험가다. 그에게 있어 꿈이란 잠에서 깨면 잊혀지는 것이 아니라 삶의 나침반 같은 것이다. 손에 잡힐 듯 말 듯한 그것을 움켜쥐기 위해 오랜 시간 동안 난관을 헤쳐나가야 할지라도 포기할 수도 잊혀지지도 않는 것이 꿈이다.

이렌 도르니에는 어린 시절부터 가슴속에 간직해온 꿈이 있었다. 그는 12세 때 처음으로 Do-24를 타고 보덴 호에 착륙했는데, 그때 이미 이 비행기를 직접 조종해보리라 마음먹었던 것이다.

그 뒤 이렌은 수천 킬로미터의 거리와 30여 년의 세월을 뛰어넘어 마침내 Do-24와 재회했고, 둘은 행복한 결말을 거두었다.

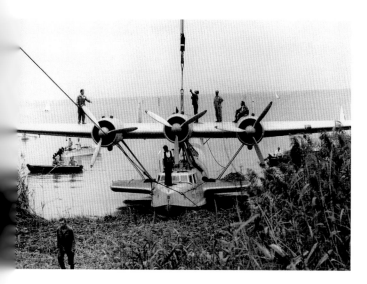

첫사랑에 생명을 불어넣다

이 책은 해피엔드로 끝나는 첫사랑 이야기다. 이렌 도르니에는 Do-24를 분해하여 필리핀으로 보내 이 잠자는 미녀에게 새로운 생명을 불어넣었다. 이 미녀가 다시 깨어나기까지 600만 유로가 투자되었고 총 8,000시간이 소요되었다.

물론 그 스스로도 의구심이 들 때가 있었다. Do-24의 소유권을 넘겨받고 처음으로 박물관을 방문했을 때 그는 케이블이 헝클어진 머리카락처럼 이리저리 뒤엉켜 있고 동체가 전쟁터에 버려진 자동차처럼 먼지로 뒤덮인 첫사랑 앞에서 할 말을 잃고 한참을 앉아 있었다. 뿐만 아니라 필리핀에서 시험 비행 도중 바퀴가 망가지고 동체에 구멍이 났을 때, 부상병처럼 서 있는 Do-24를 바라보는 그의 눈에는 후회가 가득했다.

그러나 그는 포기하지 않았다. 3개월 밤낮을 비행기 복원에 매달려서 마침내 기적을 이루었다.

유니세프 기금 마련을 위한 비행

2003년 2월 5일, 30여 년의 기다림과 초조함 그리고 주위의 반대를 뒤로하고 이렌 도르니에의 꿈은 실현되었다. 그는 다시 태어난 Do-24에 몸을 싣고 필리핀 클라크 국제공항에서 첫발을 내디뎠다. 성공이었다. 자신감을 얻은 그는 곧바로 좀 무모하다 싶은 계획을 세웠다. 이 멋진 비행기를 세상 사람들에게 보여주기로 한 것이다.

이렌 도르니에는 이 같은 계획을 실행함에 있어 자신의 개인적인 욕구

충족보다는 좀더 깊은 의미를 부여하고자 했다. 결국 이렌 도르니에와 Do-24 ATT는 유니세프 친선대사로 임명되어 아동구호기금 마련을 위한 비행을 계획하기에 이르렀다. 이번에도 회의주의자들이 그의 계획에 냉담한 반응을 보이며 불길한 일이 발생하거나 도중에 포기하게 될 것이라고 말했다.

장애물은 도처에 있었다. 세계 일주를 위해서는 필리핀 항공청으로부터 감항 증명(항공기가 비행하기에 적합한 안정성과 신뢰성을 갖고 있는가에 대한 증명―옮긴이)을 발급받아야 했다. 필리핀 관공서와의 지루한 줄다리기 끝에 2003년 4월 2일 마침내 '세계 일주에 한함for World Tour only'이라는 조건부 감항 증명서를 받아냈다.

할아버지의 발자취를 따라서

영웅의 손자이자 그 자신이 이미 영웅인 이렌 도르니에와 수륙 양용 비행기로 개조된 수상 비행기 Do-24가 여행길에 올랐다. 그들은 북대서양과 남대서양을 횡단하며 총 36개국 86지역에 발자취를 남겼다. 이렌 도르니에와 '라티나Latina'(Do-24 ATT의 애칭―옮긴이)의 여행은 역사적인 세계 일주이자 도르니에 가문의 영광이며 독일 개척 정신의 역사에 한 획을 그었다고 할 수 있다.

오늘날에도 많은 사람들은 클라우데 도르니에가 제작한 12기의 엔진이 장착된 초대형 여객기 Do-X와 1930년에서 1932년까지 Do-X와 함께 세계 일주 비행에 나선 클라우데 도르니에의 모습을 기억하고 있다. 독일 대형 항공기 제작의 초석이 되었다고 할 수 있는 Do-X는 전폭 48미터, 총중량 52톤으로 에어버스와 크기가 비슷하다.

1931년 8월 27일 11시 10분, 클라우데 도르니에는 Do-X를 타고 뉴욕 자유의 여신상 주위를 크게 한 바퀴 돈 뒤 허드슨 강에 착륙했다. 그리

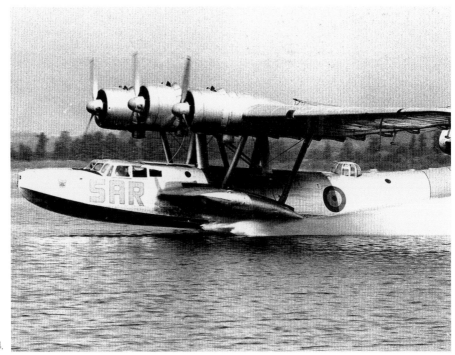

수상 이륙하는 Do-24.

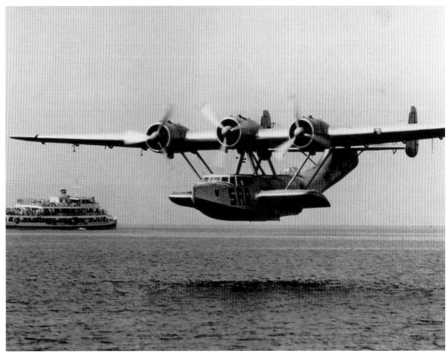

스페인 해군 소속
Do-24 T.

고 얼마 뒤 백악관에서 허버트 후버Herbert Hoover 미국 대통령의 환대를
받았다.

환상의 팀

이렌 도르니에는 어린 시절부터 위대한 발명가였던 할아버지의 영향을
많이 받았다. 그는 세계 일주를 통해 할아버지와 그의 위대한 발명품에 경
의를 표하고자 했다.

이렌 도르니에는 세계 일주에 동행할 완벽한 파트너를 찾았다. 물 위
와 공중에서 춤추듯 우아하게 움직이는 라티나야말로 환상의 팀을 이룰
적임자였다. 라티나에게 매료된 한 아랍의 부호는 그에게 4,500만 유로
짜리 제트기와 바꾸자는 제안을 하기도 했다.

라티나가 지평선 위로 모습을 드러내면 사람들은 고개를 들어올린다.
그리고 어린아이같이 호기심 어린 눈으로 비행기를 바라본다. 과거와 현
재의 혼재. 라티나는 신화에 나오는 여신 같은 모습이다. 마치 바람으로
빚어진 듯 하늘과 자연스럽게 하나가 된 비행기를 바라보면 비행기 조종
사가 영웅으로 떠받들어지고 하늘을 나는 것이 굉장한 모험으로 여겨지
던 시절이 생각난다. 하늘을 힘차게 날고 있는 과거로부터 온 타임캡슐
을 바라보는 사람들의 눈에 생기가 돌고 입가에는 미소가 맴돈다. 라티
나는 영혼이 담긴 비행기다.

우아하고 당당한 비행기

이렌 도르니에와 라티나의 환상적인 공연을 보기 위해 관중들이 물가
로 모여든다. 라티나의 등장을 예고하듯 우렁찬 프랫 & 휘트니Pratt &
Whitney 엔진 소리가 들리더니 곧이어 번쩍이는 알루미늄 의상을 입은 라

티나가 모습을 드러낸다. 이
순간만큼은 우아하고 당당하
게 날개를 활짝 편 라티나가
주인공이다. 비행기 날개 위
에 수영복을 입은 톱 모델이
있거나 할리우드 스타가 조종
석에 앉아 있다고 하더라도

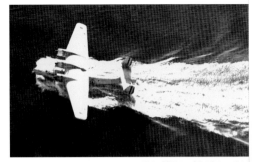

프랑스 항공 표지를 단 Do-24.

그들은 배경화면에 불과하다. 주인공은 라티나.

이렌 도르니에는 거침없이 공중 회전과 수직 하강을 거듭하면서 수면
가까이 내려와서 물 위로 몇 미터 더 나아가다가 물결 위에 라티나의 몸
을 싣는다. 동체가 거울같이 평평한 호수, 강, 바닷물 위로 미끄러지면서
물보라를 일으킨다. 햇살이 눈부시게 빛난다. 마침내 엔진이 꺼진 뒤 물
에 살짝 몸을 담근 채 가볍게 일렁이는 라티나는 햇볕을 쬐고 있는 한 마
리 도마뱀을 연상시킨다.

'라티나', '도마뱀', '나의 연인', '귀부인', '사랑스러운 디바' 등으로 불
리는 Do-24 ATT를 한 번이라도 타거나 본 사람은 다시 시동이 걸리고
잠재된 힘이 분출되기 전까지는 이 비행기가 기계라는 사실을 잊는다.

'꿈은 이루어진다'라는 믿음

이렌 도르니에는 라티나를 타고 이착륙할 때마다 각오를 다지며 한 발
자국씩 앞으로 나아갔다.

그에게는 꿈이 있다. 그리고 아이디어와 비전도 있다. 자신의 꿈을 이
루는 것에서 나아가 더 나은 세상을 만들고자 노력하는 이렌 도르니에와
라티나는 '꿈은 이루어진다'라는 믿음의 표상이다. 그는 비판과 냉소를
두려워하지 않는다. 고난과 역경을 헤쳐나가는 긴 여정이 될지라도 길에

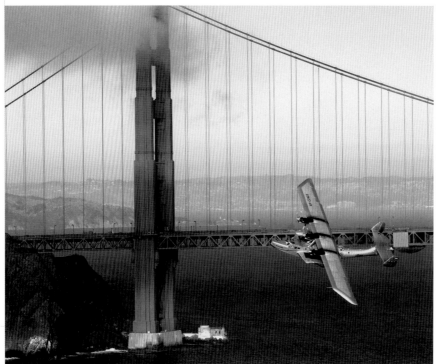

새롭게 태어난
Do-24의 모습.

오르는 사람만이 자신의 잠재력을 확인할 수 있고 목적지에 닿는다는 것을 알기 때문이다.

라티나의 비행 계획을 듣고 혀를 찼던 사람들도 고철 덩어리가 된 줄 알았던 비행기가 힘차게 날아오르자 감격의 눈물을 흘렸다.

라티나는 샌프란시스코의 금문교, 뉴욕의 자유의 여신상, 맨해튼 전경이 보이는 허드슨 강, 쾰른을 흐르는 라인 강, 보덴 호, 코파카바나 해변, 샌디에이고 해변, 라스베이거스, 파나마의 백사장, 구름이 깔린 두바이의 하늘을 누비고 다녔다. 이 책은 그 같은 라티나의 모습을 글과 사진으로 담은 소중한 기록이자 '꿈을 이루기 위해서라면 포기하지 말라'는 할아버지의 가르침을 실천한 한 조종사의 용기에 대한 찬사를 담고 있다.

: 진정한 유러피언 라티나

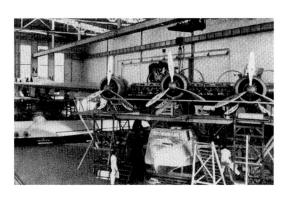

Do-24는 1차 대전과 2차 대전 사이, 1937년 7월 3일에 최초로 모습을 드러냈다.

1차 대전 이후 독일에서는 상당 기간 동안 항공기 제작이 불가능했다. 베르사유 조약이 체결되면서 1920년부터 독일에서는 항공기 제작이 완전히 금지되었고, 보덴 호 인근 제모스 지역에 있던 클라우데 도르니에의 항공기 제작소도 이를 피해갈 수 없었다. 독일 항공기 사업에 대한 금지 조치는 1926년에 이르러서야 파리 조약에 의해 대폭 완화되었다.

클라우데 도르니에는 상황이 나빠지자 작업장을 보덴 호에 인접한 스위스 로어샤흐로 옮겼다. 그는 그곳에 작은 목재 창고를 짓고 호수로 연결되는 약식 조선대를 설치한 뒤 소형 수상 헬리콥터 등 항공기 제작을 계속했다.

이렌 도르니에가 신소재를 이용해 만든 레저용 경비행기 S-Ray 007과

86년 전에 제작된 소형 수상 헬리콥터는 인연이 깊다.

그는 Do-24를 타고 세계 일주를 하던 중 S-Ray 007 제작 아이디어를 떠올렸고 이 경비행기에 'Do의 어린 딸'이라는 애칭을 붙였다. 그리고 2007년 7월 보덴 호에서 70년 만에 다시 도르니에 항공기의 시험 비행이 이루어졌고, 라티나는 그 자리에서 멋진 비행술을 선보이며 S-Ray 007 에 생명을 불어넣는 산파 역할을 했다.

용기 있는 선택

클라우데 도르니에는 의지가 강한 사람이었다. 결코 시련에 굴하지 않았다. 오히려 시련이 닥치면 재빨리 판단을 내리고 어떻게든 극복하려 애썼다.

사업장 위치 선정에서도 마찬가지였다. 그는 로어샤흐에서 수상 비행기 사업을 발전시키는 데는 한계가 있다고 판단하고 이탈리아 마리나 디 피사로 옮겨갔다. 독일제 항공기를 주문할 사람이 있을지 없을지도 모르는 상태였지만 그는 회사를 설립했다.

클라우데 도르니에의 용기 있는 선택은 곧 보상을 받았다. 1922년 스페인 국방부가 도르니에 Wal-수상기의 설계도만 본 상태에서 신기종 수상 비행기 6대를 주문했던 것이다. 이에 힘을 얻은 클라우데 도르니에는 1923년 제모스 생산기지를 완전히 폐쇄하고 프리드리히스하펜 인근 만첼 지역에 생산기지를 신축하고 도르니에 철강주식회사를 설립했다.

전쟁 후 새롭게 시작한 도르니에사의 항공기 사업은 Wal-수상기의 성공과 신기종 출시에 대한 끊임없는 관심에 힘입어 성장가도를 달렸다. 1926년 스위스에 도르니에 항공주식회사가 설립되었고, 그로부터 2년 뒤에는 독일 라인 지역에 유럽에서 가장 최신 설비를 갖춘 항공기 제작소가 세워졌다.

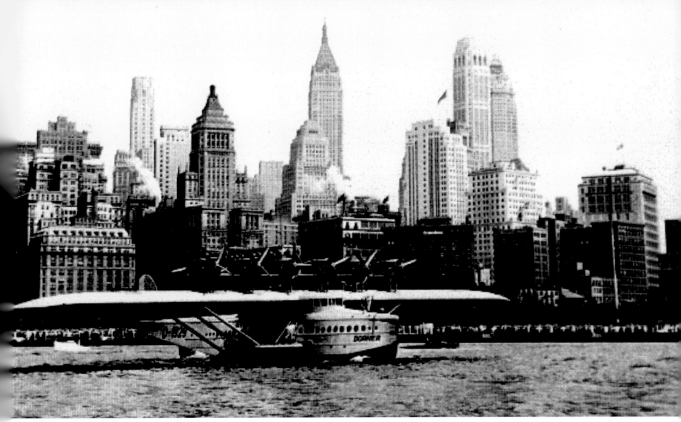

1931년 8월 26일
뉴욕에 도착한 Do-X.

1925년 로알 아문센Roald Amundsen이 도르니에 Wal-수상기를 타고 북극
비행에 나서면서 도르니에 Wal-수상기는 전세계에 이름을 떨쳤고 독일
항공사에 큰 획을 그었다.

클라우데 도르니에는 늘 "오늘날의 도르니에사를 만든 것은 Wal-수상
기다"라고 말했다고 한다. 여기에 이렌 도르니에는 "Do-24가 바로 그
Wal-수상기의 후예다"라고 덧붙였다.

Wal-수상기의 후예

1926년 네덜란드 해군은 식민지였던 인도네시아에서 사용할 목적으로
Wal-수상기 5대를 주문했다. 그리고 추가로 네덜란드 항공기 제작소 아
비올란다Aviolanda에 의뢰하여 파펜드레히트에서 Wal-수상기 12대를 라
이센스 제작했다. 네덜란드 해군은 도르니에 Wal-수상기에 매우 만족하

며 1930년대 초부터는 도르니에사의 차기 기종에 관심을 보였다.

클라우데 도르니에는 1935년 왕립항공박물관으로부터 장거리 수상 여객기를 제작해달라는 요청을 받고 Do-24를 본격적으로 제작하기 시작했다. 네덜란드 해군과 왕립항공박물관으로부터 지원을 받아 만첼에 위치한 도르니에 철강주식회사에서 항공기 3대를 제작했다.

1937년 9월, Do-24는 북해의 거친 물살과 강풍을 헤치고 시험 비행을 무사히 마쳤다. 그리고 얼마 후 Do-24 K-1 시리즈가 제작되었다.

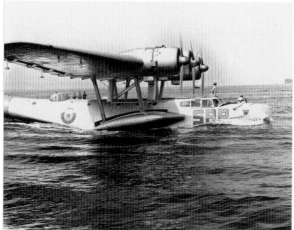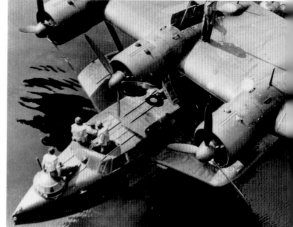

세계로 나아가다

Do-24는 세계 곳곳에 둥지를 틀었다. 네덜란드 해군에 소속된 37대는 당시 네덜란드 동인도회사의 통치를 받던 인도네시아 수마트라 섬에 기지를 두고 순다 섬과 뉴기니까지 오가는 장거리 운송수단으로 이용되었다. 그중 6대는 이후 호주 왕립공군에 인계되었다.

신기술이 총동원된 이 신기종 수상기는 도르니에 Wal-수상기와 피를 나눈 자매처럼 공통점이 많다. 두 기종 모두 거친 파도로 인해 롤링rolling

이 심하더라도 안정적으로 순항할 수 있는 도르니에 항공기 특유의 날개부가 장착되었고, 동체 아랫부분은 이착륙시 수면에 닿았을 때 물이 튀는 것을 최소화하도록 설계되었다.

해상 구조기가 되다

클라우데 도르니에의 최대 관심사는 민간 여객기의 제작이었다. 그러나 1930년부터 1940년 사이 독일 항공기 제작업계는 정치권으로부터 강한 압력을 받았고 도르니에사도 이를 피해갈 수 없었다. 도르니에사는 루프트한자Lufthansa에 납품할 민간 여객기 외에도 Do-17, Do-217과 같은 폭격기와 미사일기를 개발 생산했다.

Do-24 T는 수면 위 안정성이 우수하다는 이유로 좀더 인간적인 임무가 주어졌다. 1940년 독일 공군은 이미 생산된 Do-24를 해상 구조기로 사용하기로 결정하고 라이트 사이클론Wright Cyclone 엔진을 출력 1,000마력의 323 R2 브라모Bramo 엔진 3개로 교체했다. 이렇게 개조된 항공기에는 Do-24 T라는 이름이 붙여졌고 1941년 1월 15일에 정찰기로서의 임무가 주어졌다.

독일령 네덜란드가 인근 국가에서 Do-24 T 160대를 생산했고, 파리 근교 프랑스 국립항공기제작소SNCAN에서 Do-24 T 48대를 추가로 생산했다.

2차 대전 당시 해상 구조기로 투입된 Do-24 T는 여러 차례 뛰어난 성능을 발휘했다. 실제로 라티나에 처음 탑승한 사람들은 이 비행기가 독일 잠수함 U-보트 같다고 말한다. 라티나의 꼬리 부분과 앞부분이 U-보트의 방수격벽防水隔壁(배의 겉면이 손상되어 배 안에 물이 들어올 때, 그 물이 더 들어오는 것을 막으려고 배 안의 일정한 구역에 설치해놓은 장벽─옮긴이)과 유사해 보이는 3개의 철문으로 분리되어 있기 때문이다.

실제로 이 철문은 방수격벽과 같은 기능을 하는데, 물에서 동체가 두 동강이 나거나 어느 한쪽에 물이 들어오면 다른 쪽으로 물이 들어가지 않도록 막아준다. 따라서 꼬리 부분이 물에 잠기더라도 동체 전체는 가라앉지 않는다.

구조 대작전

2차 대전 당시 노르웨이 북빙양의 높은 파도 속에서 고무보트에 탄 난파선원 3명을 구조하는 과정에서 Do-24 T의 꼬리 부분과 동체 일부가 파손되자 조종사는 재빨리 앞쪽 방수문을 차단하고 계속해서 작전을 수행했다. 난파된 선원들을 무사히 구해낸 뒤 Do-24 T는 항공기 예인선이 있는 인근 피오르드로 향했다.

이처럼 도르니에사의 비행기 날개는 심한 파도에도 롤링을 최소화하고 안정성을 확보하도록 설계되었다.

제7 해난구조함대 소속 쿠르트 크레시머Kurt Kretschmer 중위는 자신이 직접 참여했던 리비아의 항구도시 토브룩과 크레타 섬 중간 지점에서 있었던 인명구조 사건을 전해주었다. 먼저 도착한 영국 수상 비행기가 세 번이나 구조를 시도했으나 4~5미터 높이의 거친 파도 앞에서 속수무책이었다. 그러나 다음으로 구조 작업에 투입된 Do-24 T가 두 번째 시도에서 고무보트에 탄 3명을 구조하는 데 성공했다.

해상 구조 작업에서는 적군과 아군이 따로 없다. 구조된 사람들이 전쟁 포로가 되는 경우도 있었지만 Do-24 T는 북해, 발트 해, 대서양, 지중해, 걸프 만, 흑해 등에서 국적에 관계없이 위험에 빠진 사람들을 구했으며 그 수만도 적군 5,000명을 포함하여 약 1만 5,000명에 이르렀다.

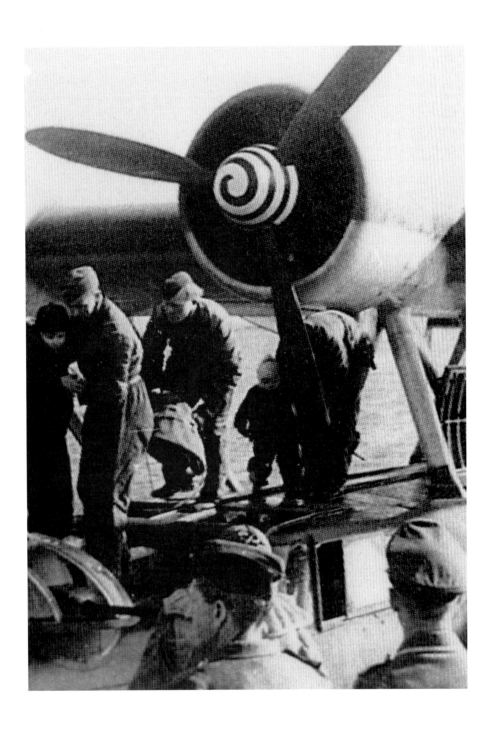

진정한 유러피언 라티나

1944년 스페인 정부는 Do-24 T 12대를 주문하면서 그해 11월까지 스페인 마요르카의 푸에르토 데 포옌사 공군기지로 운송해줄 것을 요청했다. 이때 스페인에 인계된 12대의 비행기 중에는 오늘날 이렌 도르니에의 소유가 된 1943년산 제품번호 5345 Do-24가 포함되어 있었다.

엄밀히 말하면 라티나는 네덜란드 태생이다. 동체는 네덜란드 도르트레히트에 있는 아비올란다 항공기 제작소에서 만들어졌고, 날개는 블리싱겐의 셸데에서 제작되어 마지막으로 암스테르담의 포커 항공기 제작사에서 조립되었기 때문이다. 아니, 네덜란드 태생이 아니라 유럽 태생이라고 하는 것이 더 맞을지도 모르겠다. 라티나는 생산되던 해에 ID No.3406이 부여되어 독일 공군에 납품되었다가 1944년 스페인 공군에 인계되어 그 후 27년간 스페인 마요르카의 푸에르토 데 포옌사 공군기지에서 임무를 수행했다. 1959년 1월 1일, 운명의 파트너 이렌 도르니에가 프리드리히스하펜에서 태어났을 때 라티나는 벌써 15년째 스페인 공군에서 활동하고 있었다.

이렌, 비행기와 사랑에 빠지다

Do-24 T는 1971년에 독일로 귀환했다. 마요르카를 떠나 보덴 호에 도착하기까지 3일이 걸렸다. 먼저 8월 3일 스페인 푸에르토 데 포옌사 공군기지에서 프랑스 마르세유 마리냔으로 출발했고, 2일 뒤 스위스 로잔

을 거쳐 독일 프리드리히스하펜에 도착했다.

1971년 8월 6일은 소년 이렌 도르니에가 처음으로 Do-24 조종실에 앉게 된 역사적인 날이다. 그를 태운 Do-24는 11시 30분 보덴 호에서 이륙했고 소년 이렌은 직접 조종대를 잡는 행운을 얻었다.

이렌의 손이 라티나에 닿는 순간 그들의 운명적인 사랑이 시작되었다. 그에게 있어 Do-24는 할아버지가 제작한 비행기들 중에서 가장 아름다운 비행기이며, 도르니에가의 영혼이 깃든 걸작이다. 부드러운 곡선을 그리는 동체와 우아한 날개를 가진 이 날렵한 비행기는 어머니의 그림에 자주 등장하던 도마뱀을 연상시킨다. 조종실에 앉아 특별한 경험을 하게 된 이렌은 Do-24가 낯설지 않았다. 그 순간 자신도 모르게 소년 이렌의 운명이 정해졌는지도 모른다. 그로부터 35년이 지난 지금, 라티나는 이렌 삶의 일부이며, 조종실은 그의 고향이 되었다.

1971년 8월의 어느 날, 스페인에서 금의환향하는 Do-24를 맞이하기 위해 프리드리히스하펜의 방파제에 모여든 사람들을 위에서 내려다보던 소년 이렌 도르니에는 마법에 걸린 듯한 기분이 들었다. 그리고 언젠가 할아버지가 만든 이 비행기를 직접 조종하겠다고 결심했다. 그로부터 32년이 지난 후 그는 어린 시절의 꿈을 이루었다. 그리고 다음 해인 2004년 5월 1일에 이렌 도르니에와 Do-24는 세계 일주의 첫 기착지인 보덴 호에 모습을 드러냈다.

위대한 항공기 제작자의 손자

이렌 도르니에가 위대한 항공기 제작자였던 할아버지로부터 물려받은 것은 항공기에 대한 호기심과 기술만이 아니었다. 손자는 할아버지로부터 꿈을 이루겠다는 굳은 의지를 최고의 유산으로 물려받았다.

이렌 도르니에는 하늘의 전사가 되기 위해 지상에서도 분주히 움직였

다. 그는 학업을 마친 후 유기농 경작, 금속 조형물 제작, 패션 사진 작가, 항공기 정비사 일을 하면서 다양한 경험을 쌓았다. 또 항공기 조종술을 배우고 항공사를 설립했다.

한번은 러시아에서 살얼음이 언 활주로에 착륙을 시도하던 중 보드카에 취한 관제사들이 엉뚱한 지시를 내리는 바람에 큰 사고가 날 뻔했고, 비행 허가도 없이 일본 영공에 침입했다가 헬리콥터와 충돌하기도 했으며, 필리핀 당국과 끊임없이 싸웠다.

수륙 양용 비행기로 재탄생하다

Do-24 T가 수상 비행기에서 수륙 양용 비행기로 탈바꿈하는 동안 이

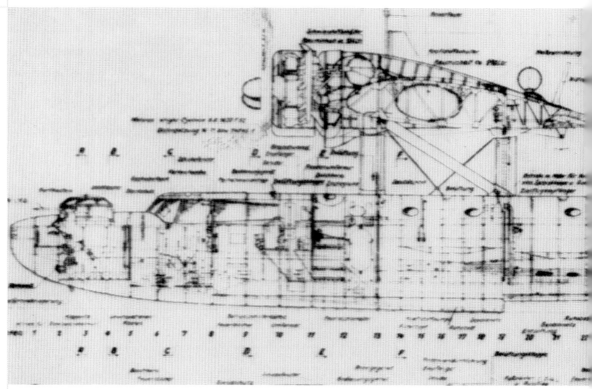

도르니에사 Do-24 K, T의 기본 설계 도면

렌 도르니에도 어린 소년에서 뛰어난 항공 정비사이자 조종사로 성장했다.

사실 Do-24는 스페인에서 독일로 반환된 첫 해에는 크게 주목받지 못했다. 클라우데 도르니에의 걸작품은 보덴 호에 역사적인 착륙을 하면서 가족의 품으로 돌아온 뒤 3주 후 이멘슈타트 소재 도르니에사로 보내졌다. 그리고 1970년대, 프로이센과 프랑스 전쟁 이후 유령 회사들이 범람하던 시대에 전문적인 항공기 우주선 제작사이자 전자공학 회사로 두각을 나타낸 도르니에사의 위대한 정신을 기리고 눈부신 수상 비행기 전성기의 상징으로서 10년간 전시되었다.

'Flying Beauty'(클라우데 도르니에가 제작한 항공기의 통칭 ― 옮긴이)의 아버지이자 많은 사업가들의 귀감이 되었던 클라우데 도르니에는 Do-24의 귀환을 보지 못하고 1969년 12월 5일 스위스의 기차 안에서 사망했다.

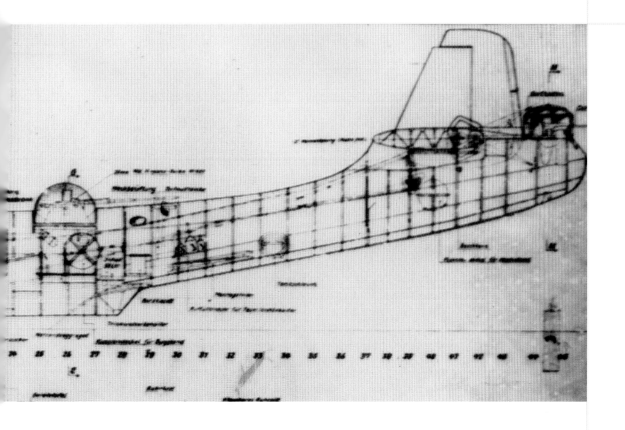

: 자유로운 집시 이렌 도르니에

이레나우스Irenäus는 그리스어에서 기원한 이름으로 '평화를 사랑하는 자'라는 의미를 가지고 있다. 이 위대한 이름으로 불린 소년은 호기심, 기지機智, 협동심, 의협심, 열정으로 가득했고 일찍부터 영웅 기질을 보였다.

지금은 이레나우스를 줄여 '이렌'으로 불리지만 '도르니에'라는 성은 그로 하여금 다른 누구보다도 열정적으로 살아가게 하는 힘이 되었다. 그의 피 속에 흐르는 도르니에가의 열정과 도전 정신은 그에게 평탄한 길을 가도록 내버려두지 않았다. 그는 의무, 기대, 전통으로부터 자유로워지고 싶었다.

스위스에서 어린 손자와 함께 물레방아를 만들며 여름 휴가를 즐기던 클라우데 도르니에는 역사책에

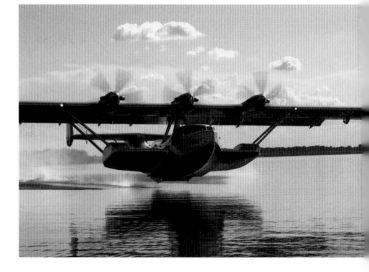

이름이 올라 있었고, 수천 가정의 생계를 책임지고 있는 인물이었다. 어린 손자는 앨범에서 미국 대통령과 동석한 할아버지의 사진과 시암(타이의 옛 이름—옮긴이)의 왕과 Do-X를 타고 있는 아버지의 사진을 보고 자랐다. 살아서는 물론 죽어서도 전설로 추앙받는 클라우데 도르니에의 손자는 과연 어떻게 살아야 했을까?

남과 다른 길을 가다

이렌 도르니에는 자신의 출신 배경과는 전혀 어울리지 않은 선택을 했다. 프리드리히스하펜에서 김나지움(독일의 9년제 중등 교육 기관—옮긴이)을 졸업하고 스위스의 기숙학교에서 학업을 마친 뒤 항공 기술과는 관련 없는 진로를 선택했다. 친환경주의와 미학에 관심이 많았던 그는 농업과 금속 가공 공예를 전공하고 학위를 취득했다. 그의 진로는 완전히 다른 방향으로 가는 듯했다.

그 후 이렌 도르니에는 당시 취미였던 사진 촬영이 천직이라고 판단했으며 이제 자신의 인생이 올바른 궤도에 올랐다고 생각했다. 그는 유명

한 사진작가인 요흔 하르더Jochen Harder와 라인하트 볼프Reinhart Wolf 밑에서 일하면서 급성장하여 인기를 얻었고 개인 스튜디오를 열게 되었다. 자신의 스타일이 드러나는 독창적인 사진을 찍고 그 사진에 자기 사인을 넣는 일이야말로 멋진 직업이라고 생각했다.

그는 10년간 패션계에 몸담았다. 그만의 개성이 드러나는 사진들은 《보그》와 《코스모폴리탄》 등의 잡지에 실렸고 천재적인 디자이너 지아니 베르사체Gianni Versace와도 작업을 했다. 혼자 힘으로 큰돈을 벌게 된 부잣집 도련님은 성취감을 맛보았다. 다른 부유한 집과 달리 도르니에가는 아이들을 매우 엄격하게 키웠으며, 아이들은 부모에게서 자전거나 자동차 선물을 기대할 수 없었다. 그는 용돈을 벌기 위해 잔디를 깎기도 했다.

기술에 대한 열정

어릴 때부터 용돈을 직접 벌어 써본 덕분인지 이렌 도르니에는 돈을 버는 수완이 좋았다. 그는 고장 난 라디오, 자전거, 자동차 등 손에 잡히는 대로 수리해 돈을 벌면서 도르니에가의 피 속에 흐르는 기술에 대한 열정을 쏟아냈다.

작업장에서 이렌 도르니에가 엔지니어들과 변속 운전축, 경사각, 엔진, 이상적인 날개 형태에 대해 토론하는 것을 봤다면 그가 적어도 전문대학에서 항공 제작술이나 전자공학을 전공한 사람이라고 생각했을 것이다.

이렌 도르니에는 자신을 사업가이자

이렌 도르니에(가운데)와 아버지 실비우스 도르니에(오른쪽).

예술가이며 기술자라고 소개한다. 그의 피 속에 흐르는 기술에 대한 열정은 독창적이고 창조적인 발명품으로 모습을 드러냈다. 그는 고층건물 전용 청소 로봇을 개발하여 특허를 출원했고, 직접 디자인한 시계를 컬렉션에 출품하기도 했다.

라티나를 타고 세계 일주를 하는 동안에도 '건초 더미에서 바늘 찾기'는 계속되었다. 세계 일주 초반에 라티나는 날아다니는 실험실이라고 할 정도로 여기저기에서 문제가 발생했다. 그도 그럴 것이 세계 일주가 라티나의 처녀비행이었던 것이다.

한번은 착륙을 시도하던 중 랜딩기어에 문제가 발생했다. 이렌 도르니에는 몇 차례의 시도 끝에 일단 비행기를 착륙시킨 뒤 설계도를 펴고 들여다보기 시작했다. 새벽 4시쯤 되었을 때, 그가 고개를 들더니 복잡한 설계 도면 위 한 지점에 표시를 하고는 이렇게 외쳤다. "바로 이거야! 아니면 내 손에 장을 지져도 좋아." 그러고는 자러 들어가더니 4시간 뒤에 다시 작업장에 나타나서 문제의 부품을 교체했다. 라티나는 아무 문제 없이 착륙에 성공했다. 현재 이렌 도르니에는 필리핀 항공청 소속 항공기 정비사 및 기술고문으로서 항공기의 점검 및 여객기에 페리탱크^{Ferrytank}(풍선 형태의 보조 연료 탱크. 연료를 공급받기 위해 중간 기착하지 않으므로 비용을 절감할 수 있다—옮긴이)를 설치하는 일에 참여하고 있다.

사진 촬영, 그중에서도 패션지 카탈로그 촬영에 흥미를 잃은 이렌 도르니에는 다른 쪽으로 눈을 돌렸다. 그는 자신의 독창성을 유지하면서 소신을 가지고 일하고 싶었다. 결국 그는 다시 자신의 꿈을 향해 가기로 마음먹고 프리랜서 사진작가로 활동하던 스페인을 떠나 1990년 미국으로 건너가 4년을 보냈다.

비행술을 배우다

이렌 도르니에는 익숙해져버린 일상에서 벗어나기 위해 비행술을 배우기 시작했다. 캘리포니아와 플로리다에서 자가용 헬리콥터 면허, 자가용 비행기 면허, 사업용 조종사 면허, 운송용 조종사 면허, 계기 비행 면허, 비행교관 면허 등 비행기와 관련된 모든 면허를 취득했다.

또 필수 비행 시간을 확보하기 위해 페리 파일럿Ferry Pilot(새로 만든 비행기의 현지 수송 조종사―옮긴이)으로 근무하면서 세계 각지로 비행기를 운반했다. 하루하루가 모험의 연속이었다. 그는 "지금은 엄두도 못 낼 일입니다"라며 그때를 회상했다.

젊은 시절 그는 신기종이 출시되면 악천후 속에서는 물론 육체적 한계를 느낄 때까지 야간비행도 서슴지 않았다. 거의 모든 시간을 구름 위에서 보냈다고 해도 과언이 아니다. 덕분에 그는 세스나(경비행기―옮긴이)에서 에어버스(중·단거리용 여객기―옮긴이)까지, 헬리콥터에서 알파제트기(경공격기―옮긴이)까지, 레저용 비행기를 비롯하여 거의 모든 여객기와 화물기를 조종할 수 있게 되었다.

클라우데 도르니에의 비행기 사랑이 손자에게로 이어졌다. 이렌 도르니에는 자신의 사랑을 설계도 위에서나 제작소가 아닌 조종실에서 보여주기로 마음먹었다. 그리고 비행기로 세계 정복에 나섰다.

할아버지와 손자의 닮은 점

이렌 도르니에가 10세 때 클라우데 도르니에가 세상을 떠났지만, 그는 늘 할아버지와 보이지 않는 끈으로 연결되어 있다고 느낀다. 사실 할아버지와 손자는 외모에서는 별로 닮은 구석이 없다. 사진 속 클라우데 도르니에는 언제나 넥타이를 맨 정장 차림으로 빈틈없는 모습이다. 반면에 손자는 엄지손가락을 치켜들고 있거나 비행 중에 포즈를 취하고 있다.

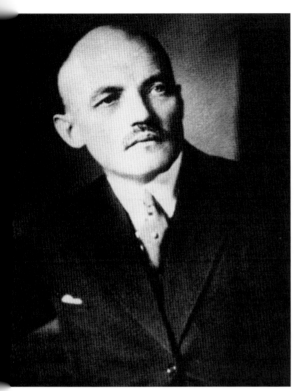
젊은 시절의 클라우데 도르니에.

이렌 도르니에는 청바지에 티셔츠와 잠바를 걸치고 작업화를 신은 편안한 차림이지만 할아버지의 강철 같은 성품은 그대로 물려받았다. 'Do-24 복원'이라는 꿈을 향해 돌진하는 집요함과 단호함은 할아버지의 강철 같은 신념의 현대식 표출이다.

이렌 도르니에는 집안에서 '자유로운 집시'로 통한다. 그러나 그는 기쁨을 맛보기 위해 꿈을 좇는 것이 아니다. 꿈은 그로 하여금 삶의 무한한 가능성에 도전하게 하는 자극제다.

그는 창조적이고 위대한 업적을 남기기 위해서는 대담한 결단력이 필요하다는 것을 깨달았다. 그래서 할아버지처럼 부정적인 생각과 의심을 떨쳐버리고 자신의 꿈을 향해 돌진했다.

필리핀에 둥지를 틀다

자신만의 길을 찾으려는 노력은 이렌 도르니에를 항상 새로운 길로 인도했다. 1994년 새 항공기 운송 업무를 마친 이렌 도르니에와 그의 동생은 필리핀 팔라완에서 조금 떨어진 어느 섬에서 며칠 쉬어가기로 했다. 그들을 섬까지 태워다준 배의 선장은 2일 후에 데리러 오겠다고 했다. 이렌 도르니에와 동생은 여행객들로부터 떨어져 지내며 어부들로부터 음식을 얻어먹으면서 대자연에서 황금 같은 휴가를 즐겼다. 영혼이 치유되는 것만 같았다.

1994년 당시 팔라완에는 공항이나 다른 섬과 연결되는 정기선이 없었다. 이렌 도르니에는 세상과 멀리 떨어진 이곳에서 자신의 보금자리를 찾

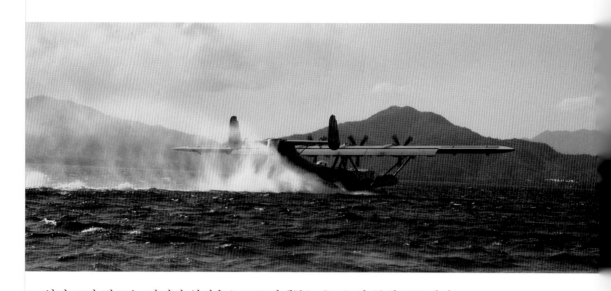

았다. 1년 뒤 그는 아버지 실비우스 도르니에Silvius Dornier와 동생 코르넬리우스Cornelius와 함께 팔라완 북동쪽에 있는 아폴리트 섬에 작은 방갈로들을 짓고 자연친화적 호텔인 클럽 노아Club Noah를 열었다.

사업가이자 조종사인 이렌 도르니에는 미국인 조종사 니코스 깃시스Nikos Gitsis와 함께 동남아시아 항공 시에어SEAIR를 설립하고 손님들을 실어 나르기 시작했다. 전설적인 항공기 제작자 클라우데 도르니에의 손자가 항공사를 설립했을 무렵 클라우데 도르니에의 위대한 창조물이자 이렌 도르니에가 총애하는 비행기는 오베르슐라이스하임 박물관에 여전히 발이 묶여 있었다.

필리핀과 시에어는 라티나의 재기를 가능하게 한 일등공신이다. 만약 독일에서 라티나의 복원 작업이 이루어졌다면, 주위 반대론자들이 주장하는 대로 엄청난 비용이 들었을 것이고 넘어야 할 산 또한 많았을 것이다. 물론 필리핀에서도 모든 일이 일사천리로 진행된 것은 아니었으나 이렌 도르니에는 필리핀에 항공사, 기술자, 정비소를 소유하고 있었기 때문에 클라크에 라티나 복원 작업을 위한 인프라를 구축할 수 있었다.

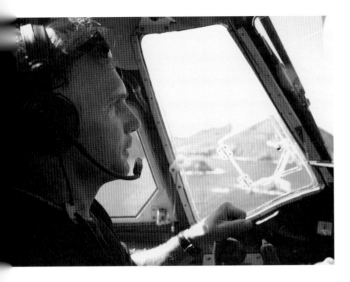

흥미진진한 모험

이렌 도르니에는 몇 번의 고비를 넘겼다. 1996년 가을 필리핀 여성 파트너가 갑자기 시에어의 소유권을 주장하면서 5대의 비행기에 대한 분쟁이 시작되었다. 무장한 남자들이 이렌 도르니에와 니코스 깃시스가 회사 근처에 접근하지 못하도록 막아서자 두 사람은 헬리콥터를 타고 회사로 들어가서 일지와 서류를 들고 나왔다.

영국 작가 존 르 카레John Le Carré의 첩보 소설에 나올 법한 신경전이 벌어졌다. 두 사람은 필리핀 경찰에 체포되어 여권을 압수당했으나 인맥을 동원하고 발 빠르게 움직여 운 좋게 풀려난 뒤 탈출 계획을 세웠다. 그들은 몇 주에 걸쳐 조용하고 신중하게 탈주를 준비했다. 클라크 공항 격납고 7224에서 Let-410 터보프롭기(터보제트에 프로펠러를 장착한 제트엔진이 달린 단거리 비행기―옮긴이)에 장거리 비행을 대비하여 보조 연료 탱크를 장착했고, 탈출 전날 밤 연료를 가득 채웠다. 격납고 7224는 8년 뒤 Do-24 ATT의 복원 작업이 진행된 장소이기도 하다. 새벽녘에 Let-410을 활주로까지 밀고 가는데 적들이 비행장으로 몰려들어 한바탕 추격전이 벌어졌다.

이렌 도르니에는 어렵게 이륙을 감행했다. 관제탑으로부터 즉시 착륙하라는 명령이 떨어졌다. 그는 침착하게 관제탑에 회신했다. "관제탑, 무전 교신을 판독할 수 없다. 지시를 반복하라."

잠시 후 Let-410은 마닐라 상공에 들어섰고 마닐라 관제탑과 교신했다. "여기는 RPC-985, 600미터 상공을 지나고 있습니다." "알았습니다. RPC-985, 3,000미터까지 고도를 높이세요. 보니Boney 지역 통과를 인가

합니다. 현재 고도를 알려주십시오.”

탈출은 성공이었다. 적어도 1단계는 성공했다. 곧 다음 관문이 기다리고 있었다.

다른 나라의 영공을 지날 때는 미리 비행 허가를 받는 것이 원칙이었으나 이렌 도르니에는 탈출 계획을 들키지 않기 위해 이륙 시간이나 항로 등 비행 계획을 신고하지 않았다. 따라서 그들이 일본 영공에 들어섰을 때 그들의 존재를 아는 사람은 아무도 없었다. 오키나와를 지난 지 약 1시간 뒤 나하Naha 공항으로 무전 교신을 보냈다. “나하 접근관제소 approach control, 여기는 RPC-985. 현재 위치 나하 상공 225킬로미터 지점 고도 3,050미터입니다.” 그러나 관제소에서는 착륙을 인가할 수 없다는 답신을 보냈다. “RPC-985, 일본 착륙을 인가할 수 없습니다. 필리핀으로 회항하든지 러시아까지 계속 비행하십시오. 오키나와 착륙을 인가할 수 없습니다.”

필리핀을 떠날 때 썼던 방법을 또 쓸 수밖에 없었다. “나하 접근관제소, 천천히 말해주십시오. 교신 내용을 이해할 수 없습니다.” “RPC-985, 필리핀으로 회항하든지 러시아까지 계속 비행하십시오.” “감사합니다. 나하 공항에 착륙하겠습니다. 감사합니다.”

나하 공항 도착 80킬로미터 전 지점에서 다시 관제소와 교신한 이렌

은 결국 오키나와 공항에 착륙할 수 있었다.

착륙 직후 한 호텔로 이송되어 감금된 두 사람은 수십 시간 동안 질문 공세에 시달렸다. 국적은 어디인가. 필리핀에 러시아 국적기로 등록된 비행기를 타고 일본으로 온 이유는 무엇인가. 전화로 계속 당신들과 비행기에 대해 문의해온 필리핀 여성은 누구인가. 그러나 무엇보다 일본인들이 궁금해했던 것은 왜 도르니에가 사람이 도르니에 비행기가 아닌 Let 제트기를 타고 있는가였다.

그들은 5일에 걸쳐 일본 항공청에 사건의 전말을 해명한 뒤에야 다음 목적지로 출발할 수 있었다. 삿포로를 지나 러시아 페트로파블로스크로 가던 중에 양쪽 날개 위에 얼음이 얼었고, 영어를 전혀 못하는 러시아 관제사와 입씨름을 했다. 짙은 안개가 깔린 페트로파블로스크 공항에 착륙했을 때는 보드카에 취한 관제사가 착륙 지시를 잘못 내리는 바람에 하마터면 산에 충돌할 뻔한 위기도 있었다.

또 러시아를 출발하여 목적지인 플로리다의 포트로더데일로 향하던 중 사전 신고도 하지 않고 알래스카 셰이마 공군기지 상공에 들어가는 바람에 F16 전투기에 격추될 뻔했다. 엎친 데 덮친 격으로 송수신기에 문제가 발행하여 교신도 할 수 없는 상황이었으나 무사히 알래스카에 착륙했다. 알래스카를 떠난 뒤 목적지인 Let-410의 구매자가 기다리고 있는 포트로더데일까지는 순조롭게 비행했다.

그들의 드라마틱한 탈출을 지켜본 필리핀 여성 동업자가 자신이 상대를 잘못 선택했음을 깨닫고 회사를 분리해 나감으로써 분쟁은 마무리되었고, 시에어는 필리핀의 대표적 항공사로 발전했다.

꿈을 찾아 떠나다

19세가 된 이렌 도르니에는 자신의 꿈에 대해 진지하게 고민한 끝에

Do-24 기종을 찾아 나섰다. 그때까지만 해도 그는 어린 시절 자신이 탔던 그 Do-24를 찾겠다는 생각은 감히 하지도 못했다. 그도 그럴 것이 Do-24는 정부에서 수륙 양용 비행기 개발 및 연구용으로 4억 마르크를 투자한 것이었다. 올라갈 수 없는 나무였다.

그는 호주와 스페인에 남아 있는 Do-24 기종을 찾아 나섰다. 그러던 어느 날 유럽항공방위우주산업EADS에 편지를 쓰기로 마음먹었다. EADS는 1984년 도르니에사로부터 Do-24의 소유권을 넘겨받았고, 따라서 Do-24는 EADS의 소유였다. 그는 편지에 Do-24가 박물관에 전시되는 것보다는 자신이 계획하고 있는 복원 작업을 통해 위상이 더 높아질 것이라고 설명했다. 그리고 어떤 타당성이나 사실에 근거하기보다는 모든 것을 운에 맡긴 채 Do-24의 복원을 제안했다. 그는 EADS에 편지를 보내면서도 확신은 없었다. 그러나 불가능할 거라 여겨졌던 일이 현실로 나타났다. 제품번호 5345를 단 채 20여 년 동안 박물관에 전시되어 있던 할아버지의 보물이 손자에게 되돌아오게 된 것이다.

: 메타모르포제―번데기에서 나비로

1971년 8월 어느 여름날 보덴 호에서 소년 도르니에의 마음을 사로잡았던 Do-24가 돌아왔다. 모습은 예전 그대로였지만 획기적인 항공기술이 접목됨으로써 뛰어난 성능을 지닌 비행기로 거듭나게 되었다. 메타모르포제metamorphose, 즉 번데기에서 나비로 탈바꿈한 것이다.

독일연방기술연구소가 수륙 양용 비행기 산업의 성장 가능성을 확신하고 연구 지원을 약속하면서 이렌 도르니에와 Do-24에게도 새로운 길

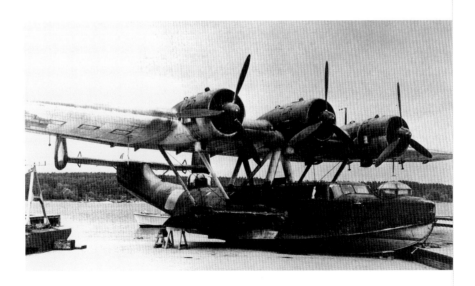

이 열렸다. 수상 비행기 업계의 선두주자이자 수십 년간 2인용 비행기에서부터 대형 여객기에 이르기까지 다양한 기종을 생산하고 있는 도르니에사도 앞장서서 이렌 도르니에를 지원했다.

클라우데 도르니에는 이미 1915년에 최초의 수상 비행기인 RS 1을 제작했다. 이 대형 수상 비행기는 100퍼센트 금속 재질로 만들어졌고, 이 초창기 모델에도 도르니에사의 우수한 기술력이 동원되었다.

클라우데 도르니에는 왜 수상 비행기를 만들려고 했을까? 새로운 비행 항로를 개척해야 했던 시절, 그가 염두에 두었던 장거리 비행, 즉 대서양을 건너 미국까지 비행하기 위해서는 비상 사태를 대비해 수상 착륙이 가능한 비행기가 필요했기 때문이었다.

1920년에서 1930년은 도르니에 Wal-수상기가 새로운 우편 항로를 개척하고 로알 아문센과 볼프강 폰 그로나우Wolfgang von Gronau와 같은 탐험가들이 계속해서 탐험

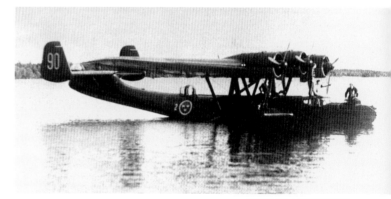

1951년까지 스웨덴 공군에서 활약했던 Do-24 T.

비행에 나서던 수상 비행기의 전성기였다. Do-X가 세계 일주에 성공한 것도 바로 이 시기였다.

과학기술이 접목된 수륙 양용 비행기

단거리 이착륙, 물 위 안정성 개선, 엔진 가동에 필요한 연료량 최소화와 같은 라티나 복원 작업의 목표는 우아한 모습 뒤에 숨겨진 그녀의 강인한 본성이라고 할 수 있다. 이를 위해 라티나의 동체와 꼬리 부분을 제외한 거의 모든 부분을 개선, 복원했다.

기존 동체에 기둥을 세우고 그 위에 30미터 길이의 날개를 장착했으며, 독일연방기술연구소의 날개 형태 연구TNT, Tragflügel Neuer Technologie에서 선정한 날개 형태와 플랩flap(날개에서 발생하는 양력을 증가시키는 장치—옮긴이)을 적용했다. 또 실속stall(공기의 흐름이 날개 모양을 따라 흐르지 못하고 분리되어 양력이 소멸되는 현상—옮긴이)에 들어가더라도 안정적인 조종이 가능한 직사각형 날개를 장착했으며, 기존의 프랫 & 휘트니 터보팬 엔진은 1,125마력 PT6A-45 터보프롭 엔진으로 교체했다. 그리고 포커 F27의 보조 착륙장치(랜딩기어—옮긴이)를 전방에 장착했고, 주착륙장치는 수평 이착륙이 가능한 유일한 비행기인 Do-31에서 떼어왔다. 도르니에사는 1960년대에 이미 독일 공군의 요청으로 수평 이륙 비행기를 발명했고 1967년에서 1969년 사이에 2대의 샘플기를 제작했으나 양산하지는 않았다.

시험 비행에 성공하다

마침내 4년에 걸친 연구, 설계, 조립, 테스트가 완료되었다. 1983년 4월 25일 오베르파펜호펜의 도르니에 제작소에서는 조종사 디터 토마스Dieter Thomas와 부조종사 마인하드 포이어젱어Meinhard Feuersenger가 기대에 부푼 채 Do-24의 조종실에 앉아 있었다. Do-24 ATTAmphibischer Technologieträger(과학기술이 접목된 수륙 양용 비행기—옮긴이)는 독일 민간 항공 표지 D-CATD를 부여받았다.

Do-24 ATT는 1시간이 넘게 하늘을 날았다. 홍보팀에서는 수륙 양용 비행기

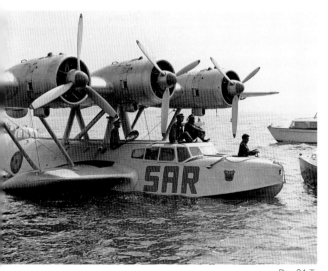

Do-24 T.

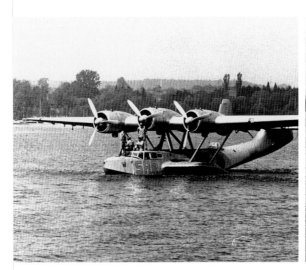 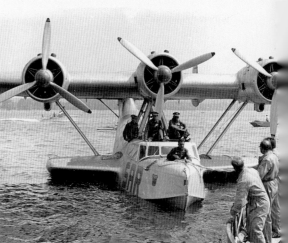

Do-24의 모습.

가 처녀비행에 성공했다고 발표했다.

조종사 디터 토마스는 총 3일, 66시간 동안 Do-24 ATT의 시험 비행을 실시했다. 1983년 여름 발트 해에서 수상 이착륙 능력을 확인했고, 1년 뒤 북해에서 플랩 성능을 테스트했다.

Do-24 ATT는 도르니에사의 다른 수상 비행기들과 마찬가지로 거친 파도를 가볍게 이겨냈다.

도르니에사의 Do-TST, Do-TNT, Do-228, Do-28을 비롯하여 다른 회사의 다양한 기종을 접해본 비행 경력 30년의 베테랑 조종사 디터 토마스는 지금까지도 Do-24 ATT에 대한 찬사를 아끼지 않는다. "물과 하늘을 자유롭게 넘나들었던 내 인생 최고의 경험이었습니다."

혼돈의 시기와 새로운 주인

이 수륙 양용 비행기가 제대로 자리를 잡기도 전에 도르니에사는 가족 간의 갈등에 휩싸였다. 그로 인해 1985년 회사 지분 50퍼센트 이상이 다임러-벤츠에 매각된 뒤 직원 9,000명, 총매출액 15억 마르크의 이 사업체

는 여러 개의 계열사로 분리되었다. 그리고 수륙 양용 비행기의 시장성에 확신이 없던 다임러-벤츠의 소유주는 관련 프로젝트를 중단시켰다. 이후 소유권은 1989년 독일 우주산업주식회사DASA로 넘어갔다가 유럽항공방위우주산업으로 넘어갔다.

소년 이렌의 간절한 꿈

Do-24 ATT는 다리를 동체에 접어넣는 방식의 착륙 장치를 갖춘, 지상에도 착륙이 가능한 수상 비행기, 즉 수륙 양용 비행기다.

스페인에서 해상 구조기로 사용되던 이 과학기술의 보고寶庫는 파란만장한 역사를 뒤로하고 제작된 지 50년 가까이 됐을 때 뮌헨의 오베르슐라이스하임 항공박물관으로 옮겨졌다. 소년 이렌 도르니에의 장대한 꿈이 없었다면 Do-24는 오늘날까지 박물관 신세를 면치 못했을 것이다. Do-24에 대한 이렌 도르니에의 애정은 연구 대상으로서의 가치를 뛰어넘었다. 과연 Do-24를 되찾을 수 있을까. 그는 박물관에 보내는 편지에서 이 비행기가 할아버지를 대신하는 정신적인 지주이자 항공 기술 분야에서 얼마나 중요한 위치를 차지하는지를 역설했다.

4개월쯤 지났을까. 바쁜 일상에 파묻혀 편지에 대해서 까맣게 잊고 있던 어느 날 아침 그는 한 통의 우편물을 받았다. 'Do-24의 소유권 이전이 확정되었음을 알려드립니다'. 그는 자신의 눈을 믿을 수가 없었다. 다른 세상에서 들려온 소식 같았다. Do-24 ATT가 돌아오다니! 어린 소년의 간절한 꿈이 이루어지는 순간이었다.

이렌 도르니에는 Do-24 ATT가 있는 박물관으로 갔다. 그 뒤 오베르슐라이스하임 항공박물관에 있던 Do-24 ATT를 필리핀 클라크 공항 활주로로 옮기기 위한 '악몽 같은 수송 작전'이 펼쳐졌고 4년 만에 '대이동'이 완료되었다.

: 좌충우돌 운송 작전

마침내 Do-24는 이렌 도르니에의 품에 안겼다. 그는 비로소 자신의 원대한 꿈을 이룰 수 있게 되었다. 하지만 2002년 12월 첫 주는 오베르슐라이스하임 항공박물관 직원들에게는 슬픈 작별의 시간이었다.

Do-24는 지난 10년 동안 오베르슐라이스하임 항공박물관에서 전문가들의 보살핌을 받았고 많은 항공 애호가들의 열렬한 관심과 사랑을 받으며 그 가치를 인정받아왔다. 그리고 이렌 도르니에가 Do-24의 복원을

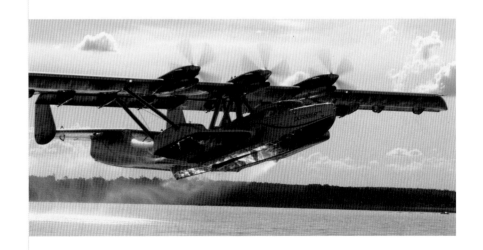

위해 동분서주하는 동안 3년을 더 박물관에 머물렀다.

이렌 도르니에는 Do-24의 복원 비용을 계산하고 전문가의 의견을 구한 결과 독일을 비롯한 유럽에서는 복원 작업이 불가능하다는 것을 알았다. 결국 비행기를 해체해서 지구 반대편으로 보내기로 했다.

이 사실을 전해들은 박물관측은 애가 탔다. 과연 비행기가 다시 날 수 있을지 의심스러웠다. 하지만 이 '애장품'을 이렌 도르니에에게 넘겨주어야 했다.

이렌 도르니에는 Do-24의 공식적인 소유주였지만 박물관에 들어설 때마다 직원들의 의심 어린 눈초리를 받아야 했다. 그의 계획에 미심쩍어한 것은 박물관 직원들만이 아니었다. 주위의 반응도 똑같았다. 그러나 이러한 회의적인 시각은 그로 하여금 Do-24를 다시 날게 하겠다는 의지를 다지게 했고, 숱한 시련을 이겨내게 하는 원동력이 되었다.

비행기를 해체하여 필리핀으로 옮기다

먼저 비행기 운송 문제부터 해결해야 했다. 비행기를 옮기는 일은 간단하지 않다. 더구나 20년 동안 단 한 번도 날지 않았던 비행기의 경우는

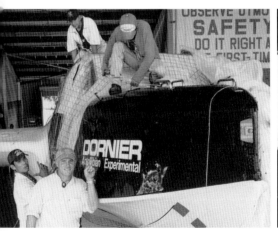
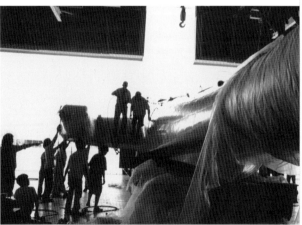

일이 더 복잡해진다.

이런 도르니에 일행은 고민 끝에 육로로 운송하기로 결정했다. 2002년 12월 11일, 날개와 랜딩기어를 떼어내고 동체와 날개를 이어주는 기둥을 분해하여 1차로 컨테이너에 실었다. 그런 다음 컨테이너를 함부르크에 있는 한국 국적 선박회사 한진해운으로 보냈다.

12월 15일, 컨테이너를 실은 배는 함부르크를 출발하여 홍콩을 거쳐 필리핀에 도착했고, 필리핀 클라크 공항 내 시에어사의 격납고 7224로 옮겨졌다.

그러나 이것은 비행기 운송 작업의 서막에 불과했다.

2차 운송 작업

4개월 뒤 다음 작업에 착수했다. 1차 때와는 비교할 수 없을 정도로 복잡했다. 2003년 4월 Do의 핵심 부분, 즉 동체와 꼬리 날개 부분의 운송 준비를 완료했다. 이 화물은 외부의 작은 충격에도 치명적인 문제를 일으킬 수 있었기 때문에 더욱 조심스럽게 다루어야 했다. 이런 도르니에는 별도로 제작한 상자에 특수 합성수지 포장제로 감싼 화물을 넣고 바닥에 단단히 고정시켰다.

4월 14일, 이런 일행은 이 까다로운 화물을 뮌헨에서 하일브론까지 고속도로로 운송한 뒤 내륙 운송선에 선적하여 네카어 강을 따라 셸데 방향으로 8일간 항해한 끝에 유럽에서 두 번째로 큰 항구인 벨기에 안트웨르펜에 도착했다.

안트웨르펜에 도착한 지 2개월 후 2차 수송 작업이 진행되었다. 6

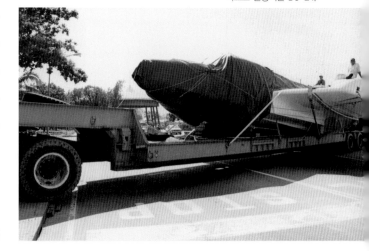

뮌헨에서 하일브론까지
육로로 운송되는 Do-24.

월 17일, 필리핀 국적 아파치 메이든 호가 총중량 1만 1,650킬로그램의 마닐라행 화물 Do-24를 싣고 출항했다. 일반 컨테이너선에 적재할 수 없는 크기의 화물이나 Do-24와 같은 까다로운 화물을 운반할 수 있는 다목적 트윈데커선인 아파치 메이든 호는 거친 파도를 헤치고 2개월 만에 필리핀 마닐라에 도착했다. 그러나 마닐라 항에 강한 태풍이 몰아쳐 입항 자체가 불가능했을 뿐만 아니라 마닐라에서 클라크 공항까지 이어지는 도로의 폭이 좁아서 Do-24를 육로로 옮길 수가 없었다. 하는 수 없이 마닐라에서 북서쪽으로 100킬로미터 떨어진 피난 항에서 수빅 만까지 화물을 옮길 론치(함선에 실을 수 있는 대형 보트—옮긴이)를 알아본 뒤 바다 위에서 화물을 옮겨 실었다. 소름이 돋을 정도로 위험한 작업이었다.

작업이 끝나고 수빅 만으로 출발해도 좋다는 오케이 사인이 떨어질 때까지 Do-24는 내륙 운송선 위에서 태풍과 맞서야 했다.

위험천만한 육로 운송

마침내 Do-24가 수빅 자유항에 도착했지만 계속 문제가 발생했다. 이 비행기를 클라크 공항까지 운반해주겠다는 운송업체를 찾을 수가 없었던 것이다. 화물의 크기가 커서 도로 위에서 커브를 틀 수 없다는 것이 그 이유였다. 그러나 Do-24를 지구 반 바퀴나 옮긴 이렌 도르니에에게 불가능은 없었다. 그는 운송업체로부터 크레인과 지게차, 화물차를 빌려서 직접 운반하기로 했다. 배에서 Do-24를 내린 뒤 화물차에 싣고 밤 9시 무렵 목적지를 향해 출발했다.

항구에서 출발한 이후 12시간 동안 그는 Do-24가 무사히 지나갈 수 있도록 도로 표지판을 제거했다가 다시 붙이고 다리 난간을 분해하고 가로수를 옮겨가며 천천히 한 발자국씩 앞으로 나아갔다. 한번은 좁은 도로에서 마주 오던 화물차가 이렌 일행에게 길을 비켜주려다가 전복되는

일이 있었다. 화물차 운전자는 어디선가 삽을 구해오더니 바닥에 쏟아진 쇠파이프를 주워 담고는 천천히 운전을 해서 사라졌다.

고난의 연속이었던 긴 여정을 끝내고 다음 날 오전 9시 클라크 공항에 도착했다. 그러나 이번에는 화물의 크기가 커서 게이트를 통과할 수 없는 사태가 벌어졌다. 또다시 크레인을 수배하여 비행기 동체를 들어서 공항 철조망 위로 옮겼다.

마침내 Do-24는 목적지에 이르렀다. 격납고 7224에는 해체된 Do-24 부품들이 오베르슐라이스하임을 떠난 지 반년 만에 한자리에 모여 다시 합체되기를 기다리고 있었다. Do-24는 동체에 약간의 손상을 입은 것을 빼고는 멀쩡한 모습으로 기나긴 여행을 무사히 마쳤다.

이렌 도르니에는 격납고 안에 특수 지렛대를 설치하고 비행기 동체 위에 날개를 장착한 뒤 나머지 부분들을 차례로 조립했다. 시에어사의 엔지니어, 정비사, 독일에서 초빙한 항공 전문가들이 비행기의 금속 외판을 뜯어내고 동체 안에서 수백 미터의 케이블을 빼냈다. 엔진과 프로펠러를 정비하고 계기 장치도 수리했다. 수천 시간에 걸쳐 아무리 작은 부분이라도 엑스레이나 초음파로 검사했고, 소방 규정에 따라 나무의자를 가죽의자로 교체했다. 이렇게 Do-24를 잠에서 깨우는 데 총 8,000시간이 소요되었다.

또 다른 시련

시련은 끝나지 않았다. 2003년 9월, 라티나가 테스트 도중 활주로에서 미끄러져 수로에 빠지는 바람에 랜딩기어의 다리가 부러지고 동체에 커다란 구멍이 뚫렸다. 사람들은 안타까운 마음으로 '부상병' 라티나를 바라보았다. 이렌 도르니에도 체념하는 듯했다. 여기서 끝나는 것인가.

그러나 그가 상심한 것은 한순간, 아니 하룻밤 동안이었다. 다음 날 아

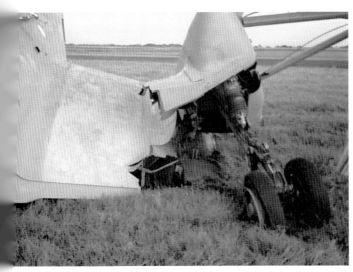
완전히 망가진 랜딩기어.

침 현장을 자세히 확인한 그는 이 수로에 빠진 비행기를 다시 복원하는 데 약 6개월에서 8개월이 걸릴 것이라고 판단했고 바로 대대적인 수리에 들어갔다. 그로부터 3개월 후 라티나는 완벽하게 예전 모습을 되찾았다.

이 사고는 오히려 전화위복의 계기가 되었다. 수리 도중 예전에 미처 확인하지 못했던 균열을 발견하게 된 것이다. 아마 1983년 실험 비행 중에 발생한 것으로 추정되는 이 동체의 균열을 발견하지 못했더라면 언젠가는 이륙 도중에 비행기가 두 동강이 나는 큰 사고를 면치 못했을 것이다.

아찔했던 헬리콥터 사고

이번에는 헬리콥터가 강바닥에 추락하는 사고가 발생했다.

이렌 도르니에는 라티나를 수리하기 위해 도르니에사에서 오랫동안 일해온 전문가 한 사람을 필리핀으로 초청했다. 작업에 들어가기 전에 그는 먼 길을 온 손님에게 피나투보 화산을 비롯하여 안젤레스 시의 아름다운 전경을 보여주려고 했다. 그는 동승자를 배려해 늙은 노인처럼 아주 조심스럽게 헬리콥터를 조종했다. 부슬부슬 내리는 빗속에서 바짝 마른 강바닥 위를 날던 중 갑자기 내비게이션에는 보이지 않은 커다란 물웅덩이가 나타났다. 계기판의 바늘이 흔들리면서 이상한 소리가 났다. 위험을 감지한 이렌 도르니에는 비상 착륙을 시도했고 헬리콥터는 빙글빙글 돌면서 강바닥으로 곤두박질쳤다. 그 순간 그는 이제 죽었구나 싶

으면서 앞으로 어떤 일이 벌어질지 궁금했다고 한다. 하지만 한편으로는 숨도 쉬고 몸도 움직일 수 있다는 사실에 안도했다고 한다. 헬리콥터는 완전히 부서졌다.

두 사람은 온몸에 멍이 들고 찰과상을 입었다. 그러나 하마터면 더 끔찍한 일을 당했을지도 모른다고 생각하니 안도의 한숨이 나왔다. 두 사람은 수녀들을 가득 태운 미니버스를 얻어 타고 그곳을 빠져나왔다. 30분쯤 달렸을까. 촛불이 환히 밝혀진 어느 교회 앞을 지날 때 버스에 탄 수녀들이 찬송가를 부르기 시작했다. 그 순간 이렌 도르니에는 자신이 살았는지 죽었는지 확신할 수가 없었다. 휴대전화가 안 되는데다 맑고 경건한 수녀들의 합창을 들으니 다른 세상에 와 있는 것 같았다. '지혜의 물'을 마신 것처럼 세상이 달라 보이기 시작했다.

그는 아직 넘어야 할 산이 남아 있는 것처럼, 운명의 시험이 끝나지 않은 것처럼 평생을 기다려온 꿈의 실현을 눈앞에 두고 죽음의 문턱까지 다녀왔다.

비행을 하다보면 조종사들은 어느 순간 자신이 미세한 먼지에 불과하다고 느끼게 되면서 겸손을 배운다.

힘찬 처녀비행

새해가 되었다. 사고 후유증을 이겨내고 컨디션을 회복한 이렌 도르니에와 라티나 앞에 그토록 기다리던 역사적인 날이 다가왔다.

이렌 도르니에는 2004년 2월 5일 클라크 공항에서 32년의 인고의 시간을 뒤로하고 처녀비행에 나섰다. 그는 20년 전 마지막 비행을 마치고 잠자고 있던 할아버지의 비행기에 새 생명을 불어넣고 다시 하늘로 인도했다.

이렌 도르니에의 신념은 이번 경험을 통해 다음과 같이 약간 수정되었다. '꿈은 행운과 기지 그리고 노력과 에너지가 충분히 투자되었을 때 이

루어진다.'

환호성이 절로 나오는 힘찬 비행이었다. 그에게는 다른 어떤 비행보다 더 흥분되는 경험이었다. 라티나를 조작하는 데 도움을 줄 수 있는 사람은 아무도 없었지만 그는 곧 라티나에 익숙해졌고 집에 돌아온 것같이 편안하게 느껴졌다. 하긴 12세 때 처음으로 Do-24의 조종실에 앉아서도 집에서와 같이 편안해했다고 하니 그리 놀랄 일도 아니다. 그는 굳은 신념으로 긴 여정을 무사히 마치고 집으로 돌아온 것이다. 이제 그에게 필요한 것은 공식적인 축하였다.

필리핀 당국과의 논쟁

이렌 도르니에는 관공서를 상대하는 게 쉽지 않다는 것을 알고 있었다. 그래서 먼저 고위층을 접촉하면서 아로요 필리핀 대통령을 라티나 프로젝트의 후원자로 확보했다. 그러자 일은 쉽게 풀려갔다. 언론과 방송사가 참여하는 성대한 기념식이 개최되었고 필리핀 공군 탄생 100주년 기념우표에 Do-24의 모습이 들어가는 수확을 얻었다. 조종사 이렌 도르니에 개인의 애정이 담긴 비행기를 공식적인 상징으로 만든 의미 있는 전략이었다.

이렌 도르니에는 이런 작은 부분이 관련 기관의 까다로운 승인 절차를 밟아나가는 데 도움이 될 거라고 생각했다. 관련 기관들과의 많은 논쟁을 거치며 여기까지 왔는데, 이제 마닐라 공무원의 책상 위에 그의 운명이 던져진 셈이었다.

비행을 위해서는 사전 비행 승인을 받고 감항 증명서를 발급받아야 했다. 필리핀 항공청은 라티나의 '형식 증명Type Certificate' 제출을 요구했다. 이것은 제작자가 중량, 고등비행(공중제비, 스핀, 배면 비행 등의 특수한 비행 기술을 부리는 비행—옮긴이) 가능 유무, 항공기 용도 등을 기재한 뒤 원산지에서 발급받아야 한다. 그러나 전시 중에 제작된 뒤 수차례의 복

원 작업을 거쳐 수상 비행기에서 수륙 양용 비행기로 거듭난 Do-24의 증명서를 발급받는다는 것은 불가능했다.

Do-24는 증명서가 없었다. 단지 필리핀 항공청에는 무용지물인 약 6톤가량의 독일어로 된 관련 서류가 있을 뿐이었다. 필리핀 공무원들도 이 고아나 다름없는 라티나를 어떻게 처리해야 할지 알 수가 없었다.

마지막 관문을 통과하다

2003년 10월, 마침내 마지막 관문을 통과했다. Do-24는 ATO^{Airport Transportation Office}에 항공 표지 RP-C2403으로 등록됨으로써 시험 비행을 할 수 있게 되었다. 그러나 세계 일주를 위해서는 여전히 정식 인가를 받아야 했다.

방명록의 한 페이지.

이렌 도르니에는 유니세프, 언론, 대통령 등 모든 인맥을 동원하여 필리핀 항공청을 설득하기 시작했고, 2004년 2월 15일 항공청은 라티나에 수상 착륙을 포함한 시험 비행 실시를 허가했다.

그동안 이렌 도르니에는 세계 일주 계획을 착착 진행하여 2004년 4월 16일에 여행을 떠나기로 결정했다. 그러나 라티나는 아직 시험 비행만 가능한 상황이었다. 그는 계속되는 항공청의 무리한 요구에도 낙담하지 않고 각종 테스트 결과를 제출하면서 설득과 회유에 박차를 가했다.

2004년 4월 2일, 그의 노력은 결실을 맺었다. 필리핀 공화국의 문장이 새겨진 문서가 왔는데, 윗부분에는 운송교통부, 항공수송부라고 적혀 있고, 바로 아래에 큰 고딕체로 '세계 일주에 한하여 승인하는 감항 증명서'라고 적혀 있었다.

이제 꿈을 이루는 모험이 시작되려는 순간이다.

: 전세계의 하늘과 바다를 누비다

지난 20년간 땅에 발이 묶여 있던 수상 비행기의 여왕은 다시 공중으로 날아올랐다.

이렌 도르니에는 되살아날 가능성이 전혀 없어 보이던 비행기에 새 생명을 불어넣어 할아버지의 위대한 창조물이 아직 건재함을 세상에 증명했다. 수상 비행기의 여왕은 이제 그 아름다운 모습을 세상에 드러내려고 한다.

꿈을 향한 여행을 시작한 이후 이렌 도르니에는 목적지에 착륙하고 다시 다음 목적지를 향해 떠날 때마다 새롭게 각오를 다지고 가슴을 뜨거운 열정으로 채웠다. 이번 세계 일주는 라티나가 복원된 이후 첫 비행이자 둘의 밀월여행이었다. 그들은 남극과 북극을 지나 강, 호수, 바다 등에 착륙하면서 36개국 86지역에 발자취를 남겼다.

이렌 도르니에와 라티나는 2004년 4월 16일부터 2006년 7월 28일까지 아시아, 유럽, 남북 아메리카 등지로 종횡무진 이동했다. 이 같은 비행은 도르니에 가문의 영광을 재현한 역사에 길이 남을 비행이자 앞으로 다시 없을 단 한 번의 비행이었다.

손자는 할아버지의 전설적인 비행기 Do-X가 70년 전 남긴 흔적을 따라 길을 떠났다. 프리드리히스하펜의 보덴 호, 스페인의 말로르카, 포르투갈의 리스본, 쾰른을 흐르는 라인 강, 베를린의 뮤겔 호, 리우데자네이루의 코파카바나. 그리고 그 옛날 Do-X처럼 카보베르데 섬을 출발해 남대서양을 건너 베를린에 착륙했고, 맨해튼의 스카이라인을 등지고 허드슨 강에 내려앉았다.

사람들은 시간을 초월하여 과거의 영화를 부활시킨 은빛 비행기에 미소와 환호를 보냈다.

36개국 86지역을 가다

2004년 4월 16일 : 마닐라 — 프놈펜 — 방콕

이렌 도르니에는 성공하지 못할 것이라는 주위의 우려에도 불구하고 필리핀 마닐라를 출발했다. 승무원은 4명이었는데, 파올로 살라릴라Paolo Salalila와 페르난도 이코Fernando Yco는 시에어 직원이었다. 그중 파올로는 이번 세계 일주를 거의 마친 유일한 사람이고 이렌 못지않게 Do-24에 매료되었다. 나머지 두 사람은 이렌의 조수이자 스튜어디스 자격으로 동승한 이나 메트Ina Mett와 캐나다 출신 부조종사 크리스티안 커얼Christian Kerr이다. Do-24의 시험 비행 때부터 큰 버팀목이 되어주었던 크리스티안 커얼은 2월에 있었던 15분짜리 시험 비행에서도 부조종사의 자격으로 탑승했다.

이렌 도르니에 일행은 8시간 동안 2,200킬로미터를 비행했다. 출발은 순조로웠다. 라티나는 만일의 사태를 대비해서 실은 대체 부속품들로 인해 과적 상태였다. 이렌 일행은 연료를 넣기 위해 첫 기착지인 캄보디아에 착륙했다.

이렌 도르니에는 연료를 넣고 방콕으로 떠나서 시암의 왕과 친분이 있었던 할아버지를 기리며 만다린 호텔 앞을 흐르는 차오프라야 강에 착륙하려고 했다. 유서 깊은 만다린 호텔을 등지고 내려앉은 라티나의 모습은 정말 장관일 것이다. 그러나 타이 당국에 그의 이런 갑작스러운 요청이 받아들여질 리 없었다. 이렌 도르니에는 아쉬움을 뒤로하고 다음을 기약했다.

다음 날 뮌헨 석간 신문에는 영화배우 조지 클루니George Clooney가 이탈리아 코모 호 지역의 명예시민이 되었다는 기사와 함께 이렌 도르니에가 할아버지의 수상 비행기를 타고 세계 일주를 시작했다는 기사가 실렸다.

4월 19일 : 방콕 — 캘커타

방콕에서 인도 캘커타로 향할 때 갑자기 태풍이 불기 시작했다. 태풍은 한동안 라티나를 괴롭혔다. 이나와 2명의 기술자가 사방에서 번쩍거리는 번개에 눈이 부셔 소매로 눈을 가리는 동안 조종실에서는 이렌과 크리스티안이 번개를 피하느라 고역을 치르고 있었다.

이렌은 크리스티안에게 번개의 위치를 확인하여 자신에게 비행 방향을 알려달라고 했다. 라티나가 과연 방어 능력이 있는지를 테스트하는

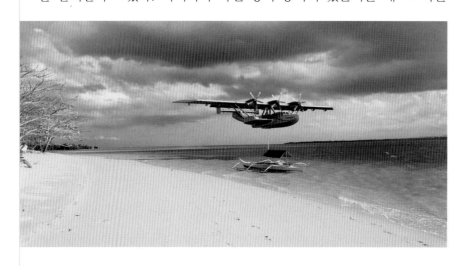

첫 번째 관문이었다. 구름 위로 대피할 수도 없었다. 3,000~4,000미터 상공에서 오토파일럿(자동 조종 장치—옮긴이)도 없이 직접 조종해서 태풍을 뚫고 지나가야 했다. 이렌은 물 위에 비상 착륙할까도 생각했지만 관제탑에서는 상황이 매우 나쁘다는 절망적인 회신을 보내왔다.

얼마나 오래 시달렸을까. 우여곡절 끝에 고비는 넘겼지만 여전히 비바람에 라티나가 요동쳤다. 일행은 벼락 세례를 이겨내고 밤늦게 캘커타에 도착했다. 모두 기진맥진한 상태였다. 그들은 모두가 무사한 것에 안도의 한숨을 내쉬며 비행기 아래쪽에 해먹을 매달고 활주로 위에서 밤을 보냈다. 모기 떼에 시달리는 괴로운 밤이었다.

4월 20일 : 캘커타 — 카라치
4월 21일 : 카라치 — 두바이

4월 21일 ~ 26일 : 두바이와 오만

두바이 사람들은 라티나를 보고 환호했다. 세계 일주를 시작한 이후 처음으로 받는 스포트라이트였다. 아라비아 만 연안에 위치한 사막의 신기루라고 불리는 아름다운 나라 두바이는 마치 라티나를 위해 존재하는 것 같았다. 라티나가, 고층빌딩 숲 사이를 흐르며 두바이의 신도시와 구도시를 가로지르는 인공수로 크리크 강을 이륙했다. 잠시 후 바다에 착륙한 뒤 다시 날아올라 크리크 강에 내리자 근처에 있는 거리와 다리 위에서는 한바탕 소동이 벌어졌다. 수상 비행기를 한 번도 본 적이 없는 신고 정신이 투철한 한 시민이 비행기가 물에 추락했다고 경찰에 신고를 한 것이다. 이렌 도르니에는 승객들을 태우고 투어를 했고, 라티나가 강이나 바다에 착륙할 때마다 사람들은 열광했다.

라티나를 타고 수상 착륙을 경험해본 사람이라면 이 비행기가 단순히 물 위에 착륙하는 것을 넘어서 마치 보트처럼 우아하면서도 신속하게 움

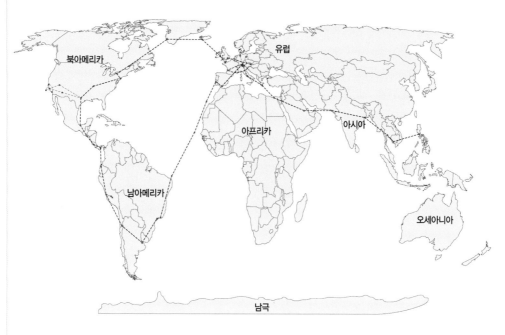

북아메리카

유럽

아프리카

아시아

남아메리카

오세아니아

남극

이렌 도르니에와 Do-24의 세계 일주 경유지.

직인다는 사실에 놀라움을 금치 못할 것이다. 두바이의 한 비행기 애호
가는 라티나를 타고 그리스까지 가면서 연료를 제공하기도 했다.

라티나 비행은 특별한 경험이지만 1시간에 약 2,000유로에 해당하는
연료가 드는 비싼 엔터테인먼트다. 어느 석유 부호가 자신의 걸프스트림
V 제트기와 라티나를 바꾸자고 제안해왔다. 이렌도 늘 제트기가 갖고 싶
었으나 그의 제안에는 조금도 흔들리지 않았다. 자신의 영혼과도 같은
존재를 팔 수는 없지 않은가. 물론 석유 부호도 이렌의 마음을 이해했다.

4월 26일 : 두바이 ― 리아드(연료 공급) ― 카이로

4월 27일 : 카이로 ― 아테네

4월 29일 : 아테네 ― 그리스 코르푸 섬(연료 공급) ―

마리나 디 피사(연료 공급) ― 프리드리히스하펜

고향에 가까워지고 있었다. 연료를 공급받기 위해 잠시 이탈리아 마리나 디 피사에 착륙했다. 이곳은 1922년 베르사유 강화조약에 의해 독일 내에서 항공기 제작이 금지되었던 시절 클라우데 도르니에가 작은 항공기 제작소를 사들여서 회사를 설립했던 곳이며, Wal-수상기가 제작된 곳이었다. 이렌 도르니에에게 라티나는 현대판 Wal-수상기에 다름 아니다.

마침내 이렌 도르니에와 라티나는 고향 프리드리히스하펜으로 돌아왔다. 라티나가 1937년에 제조되어 이렌보다 더 나이가 많으니 라티나와 이렌의 고향으로 돌아왔다는 말이 맞을 것이다. 1971년 둘의 운명적인 첫 만남의 장소, 소년 이렌 도르니에가 언젠가 조종실에 앉아 직접 라티나를 조종하겠노라고 결심했던 바로 그곳으로 말이다. 마법 같은 순간이 다가오고 있었다.

고향 보덴 호에 착륙하다

4월 29일 ~ 5월 8일 : 프리드리히스하펜

비행기 조종이 취미인 클라우스 다저Klaus Daser는 오랫동안 도르니에사에서 근무해온 엔지니어이자 이렌 도르니에에게는 아버지와 같은 존재였다. 그가 산책을 하고 있을 때 휴대전화가 울렸다. 필리핀에서 걸려온 이렌의 전화였다. "클라우스, 라티나를 타고 보덴 호로 갈 예정이에요. 착륙 인가를 받아주세요." 이렌 도르니에는 그를 라티나의 수상 착륙 업무를 책임질 담당자로 지명했다. 클라우스 다저에게 주어진 시간은 겨우 1개월 남짓이었다. 가능할까.

먼저 튀빙겐에 있는 바덴뷔르템베르크 의회로부터 착륙 인가를 받는 일이 급선무였다. 보덴 호는 하루에 약 7억 톤의 물을 슈투트가르트의 식수

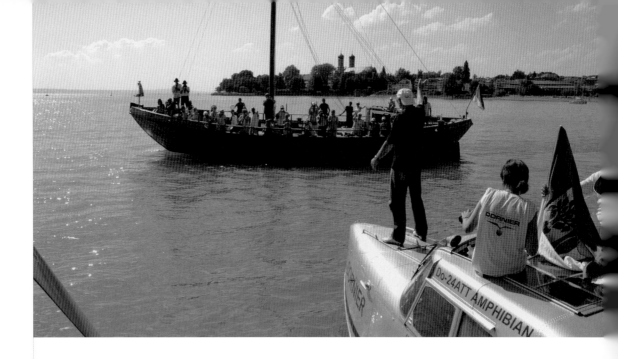

로 공급하는 상수원으로서 케로신 연료를 사용하는 비행기의 착륙은 법으로 금지되어 있었다. 클라우스 다저는 의회에 Do의 출생 배경 및 도르니에 가문의 지역 사회 기여도, 유니세프 기금 모금 비행에 대해 열변을 토했고 Do와 보덴 호의 오랜 인연을 상기시켰다. 그의 주장처럼 보덴 호는 과거에 라티나를 비롯하여 도르니에가의 수많은 비행기들을 맞이했다.

그는 이번 세계 일주에서 Do와 이렌 도르니에의 고향인 프리드리히스하펜이 갖는 의미를 거듭 강조했다. 결국 그는 의회의 승인을 받아냈고, 1971년 이후 처음으로 보덴 호에 다시 수상 비행기가 착륙하게 되었다. 그것도 그때 그 비행기가 말이다.

5월 1일 행사 당일이 되자 방송사, 정치인, 관중 들이 방파제 위를 가득 메웠다. 이렌의 아버지 실비우스 도르니에를 비롯하여 도르니에가 사람들도 한자리에 모였다. 경찰은 보덴 호에 보트 통행을 금지시키고 라티나가 내려앉을 공간을 확보했다. 눈앞에서 라티나의 수상 착륙을 보려는 관중들을 가득 태운 범선과 요트들이 접근 금지 뒤쪽에 자석 주위에 달라붙은 철가루처럼 떠 있었다. 라티나는 10시 정각에 도착할 예정이었다.

단 한 가지를 빼고는 모든 준비가 완벽했다. 날씨. 하필이면 비행기 이착륙에 있어 가장 중요한 요소라고 할 수 있는 날씨가 문제였다. 먹구름과 강풍 때문에 라티나는 예정된 지점에 착륙할 수가 없었다. 라티나는 보덴 호 상공을 선회하다가 프리드리히스하펜 시내로 기수를 돌렸다. 돌풍이 잠잠해지자 다시 보덴 호로 돌아왔다.

"시내 바로 위로 저공 비행했어요. 무모했죠. 당연히 난리가 났습니다. 건물 지붕의 기와를 집을 수 있을 정도로 낮게 날았거든요." 이렌이 착륙 후 인터뷰에서 싱긋 웃으며 말했다.

라티나는 바람에 맞서며 서서히 호수 위로 내려앉았다. 마침내 호수 가장자리에 동체를 적시려는 순간 마치 이들의 귀향을 반기기라도 하듯 먹구름 사이로 해가 나타났다. 라티나의 온몸이 햇볕을 받아 반짝였다.

라티나는 물에서 약 150미터 정도 이동한 뒤 관중들을 태운 수많은 보트 앞에서 멈추었다. 10시 정각이었다. 이렌 도르니에는 관중들이 마음껏 감상할 수 있도록 라티나를 호수 가장자리에서 약 500미터 떨어진 곳에 세웠다.

마중 나온 경찰선을 타고 땅에 발을 디딘 이렌 도르니에는 도시 전체가 자신들을 기다리고 있는 것을 보았다. 감동으로 온몸이 떨려왔다. 그는 기자회견에서 다음과 같이 말했다.

"바로 이곳 프리드리히스하펜에서 수상 비행기의 초석이 다져졌습니다. 이곳에서 1971년 할아버지가 만든 최초의 수상 비행기가 처음으로 이륙에 성공했고 그 뒤 거대한 사업으로 발전했습니다. 오늘날 클라우데 도르니에의 손자, 저 이렌 도르니에가 그때 그 비행기를 되찾아 고향으로 돌아왔습니다. 그리고 오늘 이 자리에서 제가 간직해온 꿈이 저 한 사람만이 아니라 이 도시와 시민들에게도 얼마나 큰 의미가 있는지를 깨달았습니다."

다음 날 슈투트가르트 신문은 이 일을 두고 '잃어버린 아들을 되찾은

프리드리히스하펜의 축제'라고 대서특필했다.

이렌 도르니에는 자신과 라티나가 '잃어버린 아들'이라고 생각하지 않았다. 하지만 어린 시절 Do-24를 타고 처음으로 보덴 호에 착륙했던 날 이후 성인이 되고 기업가이자 조종사가 되어 프리드리히스하펜으로 돌아오기까지 먼 길을 걸어온 것은 사실이었다. 고향에 돌아온 이 순간이 진정한 꿈을 향한 발걸음의 시작이었다. 그 이전은 서막에 불과했다.

이렌과 라티나는 두 차례의 여름, 북대서양 횡단 및 미국 횡단을 하기 전 여름과 남대서양 횡단 후 여름을 독일에서 보냈다. 그들은 가는 곳마다 사람들의 관심을 한 몸에 받았다. 호수에서 호수로, 강에서 강으로 날아다니면서 에어쇼에 참가하고 승객을 태우고 투어를 했으며 드라마틱한 수상 착륙을 선보였다. 얼마 전까지만 해도 고철 덩어리에 지나지 않았던 라티나는 70년 전 클라우데 도르니에의 걸작 Do-X 못지않은 독일 하늘의 스타로 다시 태어났다.

Do-X의 발자취를 따라서

5월 8일 : 함부르크

라티나와 이렌 도르니에는 Do-X가 갔던 길을 바로 되짚어가지는 못했다. 1932년 Do-X는 함부르크의 외알스터(함부르크 시 중앙에 있는 인공호수. 외알스터와 내알스터로 나눔—옮긴이)에 100일째 정박하고 있었다. 그 당시만 해도 함부르크 시 중앙에 있는 호숫가에는 커피숍과 테라스가 있는 수영장 알스터루스트가 있었다.

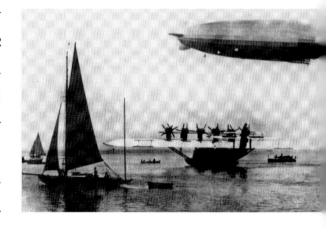

10만 명이 넘는 사람들이 이 도시에서 당시 세계에서 가장 큰 여객기를 직접 목격했다. 수백 대의 페달 보트, 노 젓는 보트, 돛단배 들이 4개월 전 북대서양 횡단을 마치고 돌아온 '과학 기술의 기적' 주위를 에워쌌다.

가을로 예정된 라티나의 '독일 투어'의 총 거리는 Do-X의 북대서양 횡단 거리와 비슷했다.

라티나는 함부르크 항 개항 기념일에 하늘에서 내려오는 선물처럼 엘베 강에 착륙함으로써 사람들의 이목을 집중시켰다.

5월 9일 : 브레멘 수상 착륙

5월 9일 ~ 16일 : 베를린 쇤펠트 공항, 국제항공기전시회

쇤펠트 공항에서 뮈겔 호까지의 비행은 간단했지만 특별한 의미가 있었다.

Do-X는 뉴욕에서 돌아와 1932년 5월 24일 오후 6시 27분에 뮈겔 호에 내려앉았다. 독일에서 이루어진 최초의 수상 착륙이었다. Do-X가 평균 속력 151km/h로 54.4시간 동안 8,200킬로미터를 비행한 기록은 당시 항공업계를 떠들썩하게 만들었다. 그리고 수상 비행기에 대한 사람들의 열광적인 반응은 전세계의 경기 침체와 관련된 기사를 제치고 수일 동안 신문 1면을 장식하게 했다. Do-X가 뮈겔 호에 머문 2주 동안 적어도 10만 명 이상이 다녀갔으며, 입장료만도 4만 3,029라이히마르크 (1924년 발행된 독일 화폐로 1948년 통화 개혁 실시 때까지 유통되었다 — 옮긴이)에 달했다. 당시 1인당 관람료 50페니는 결코 적은 돈이 아니었다.

이렌은 할아버지를 기리기 위해 잠시 뮈겔 호에 착륙하고자 했다. 5월 14일 오후 6시 15분 쇤펠트 공항을 출발하여 뮈겔 호로 향했다. 라티나는 흐린 하늘을 벗어나 뮈겔 호에 떠 있는 해양구조선 사이에 착륙했다. 이번 비행에는 클라우데 도르니에 못지않게 독일 항공 역사에 기여한 Ju-52를 발명한 휴고 융커스Hugo Junkers의 손녀 샤를로트 융커스Charlotte

Junkers가 동승했다.

2시간 30분 동안 비행하면서 많은 사진을 찍었고 해질 무렵 다시 쇤펠트로 돌아와서는 환호하는 관중들을 위해 호수 위를 두어 바퀴 낮게 날았다. 그 뒤 라티나는 국제항공기전시회에 전시되면서 잠시 휴식을 취했다.

잠시 휴식을 취하다

5월 17일 : 오베르파펜호펜

뮌헨 인근 오베르파펜호펜에 있는 도르니에 항공기 제작소는 라티나의 기지 역할을 했다. 라티나는 이곳에서 정비를 받고 겨울을 보냈으며 투어 중간중간에 휴식을 취했다. 현재 모든 항공기는 비행 시간 100시간마다 점검을 받도록 법으로 정해져 있다.

5월 19일 : 슈투트가르트(연료 공급)

이렌 도르니에는 슈투트가르트 공항에 라티나를 멈추고는 연료를 공급받았다.

5월 19일 ~ 21일 : 비스카로스(에어쇼), 가스코뉴
5월 21일 : 프리드리히스하펜

5월 22일 : 뮌헨 인근 슈타른베르거

라티나의 이륙 거리는 약 800미터이고 착륙 거리는 이륙 거리보다 약간 짧다. 그리고 만일의 사태에 대비하여 안전 거리가 확보되어야 한다. 슈타른베르거 호에서는 이 특별한 비행기를 맞이할 준비가 완료되었다.

호수 위에 부표를 띄워 착륙 공간을 마련했고 양쪽에 구조선 5대씩을

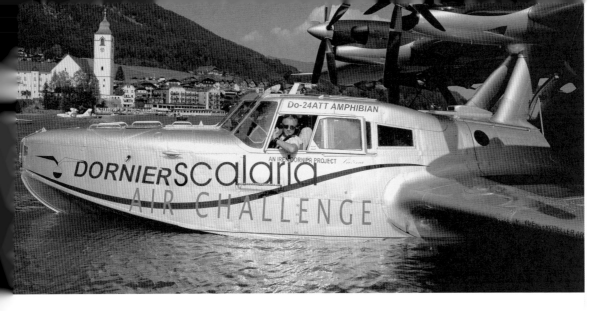

배치하여 관중들의 안전을 확보했다. 라티나는 호수 위에 멋지게 착륙했다. 그러자 대기하고 있던 예인선이 라티나를 호수 가장자리로 인도했다. Do-X 이후 70년 만에 슈타른베르거 호를 찾은 수상 비행기였다.

5월 23일 ~ 25일 : 오베르파펜호펜
5월 25일 ~ 26일 : 빈
5월 26일 ~ 7월 2일 : 뮌헨

인연 깊은 이탈리아를 가다

7월 2일 ~ 4일 : 코모 호

코모 호에 위치한 에어로 클럽 코모Aero Club Como는 유서 깊은 이탈리아 유일의 수상 착륙장으로서 라티나를 위해 펼쳐진 레드카펫 같았다. 도르니에가와 이탈리아의 인연은 1921년으로 거슬러올라간다.

클라우데 도르니에는 독일 정부가 항공기 제작을 금지하자 코모 호를 찾았다. 이탈리아 정부는 1920년대 말 Wal-수상기 6대를 구입했고 이후 Do-X 2대를 더 사들였다. 그리고 지금도 린다우에 있는 도르니에 주식

회사에서는 이탈리아에 직조기와 방직기 등을 판매하고 있다.

7월 4일 ~ 8월 28일 : 오베르파펜호펜

랜딩기어의 고장

8월 28일 : 암머 호

라티나는 정오쯤 암머 호에 은빛 몸체를 담그기로 되어 있었다. 그러나 라티나는 암머 호 상공에 모습을 드러내더니 기대에 찬 관중들 위로 지나가버렸다. 세계 일주와 같은 큰 행사를 앞두고 실시하는 시험 비행에서는 종종 예기치 못한 일들이 일어나곤 한다. 사람들이 영문을 몰라 웅성거리고 있을 때 기술적인 문제로 라티나가 오베르파펜호펜으로 회항한다는 안내방송이 들려왔다.

랜딩기어가 문제였다. 랜딩기어 이상은 Do-24 ATT의 몇 안 되는 결함 중 하나로 세계 일주를 하는 동안 계속해서 이렌을 괴롭혔다. 이렌은 1983년에 작성된 보고서에서 랜딩기어에 문제가 있었음을 발견하고는 원인을 찾을 때까지 설계도 원본을 면밀히 검토했다.

그러나 현재 바이에른 주 상공에 떠 있는 이렌에게는 선택의 여지가 없었다. 이 상태로 물 위에 착륙했다가는 동체가 뒤집힐 것이 뻔했다. 결국 이렌은 오베르파펜호펜으로 돌아가서 랜딩기어를 수리하고 다시 암머 호로 향했다.

화려한 에어쇼를 지켜보는 관중들은 행사가 지연되었다는 사실을 까마득하게 잊은 듯했다. 라티나는 호수 위로 낮게 날다가 호수 가장자리에서 다시 힘차게 날아오르는 공중회전을 선보였다. 사람들을 가득 태운 보트들이 라티나를 에워싸는 바람에 예인선이 가까이 접근할 수 없었다.

라티나는 저녁 내내 사람들을 태우고 암머 호 주위와 호수 정면에 위치한 산 정상에 있는 안덱스 수도원을 오갔다. 밤이 늦어서야 라티나는 오베르파펜호펜으로 돌아올 수 있었다.

현재 개조된 라티나의 탑승 인원은 5명의 승무원 외 10명이다. 과거 해상 구조기 시절에는 최대 45명까지 태울 수 있었다.

라티나의 꼬리 쪽에는 포좌(대포를 올려놓는 장치―옮긴이) 대신 이렌 도르니에가 이름 붙인 '사랑의 돔Love Dome'이 있다. 적군과 대치하던 사격수 자리는 안락한 가죽의자에 앉아서 유리로 만들어진 반구 형태의 창밖으로 멋진 경관을 볼 수 있는 로맨틱한 공간으로 탈바꿈했다.

라티나는 오베르파펜호펜에서 암머 호까지의 단거리 비행에서는 고도 1,200미터로 낮게 비행한다. 따라서 날씨가 좋으면 마을, 거리, 산, 들판, 집 등을 선명하게 볼 수 있다.

라티나에서 내려다보면 세상은 마치 커다란 기차놀이 세트 같다. '사랑의 돔'은 조종석에서와 마찬가지로 시야를 전혀 방해받지 않고 사방을 둘러볼 수 있는 특별한 경험을 선사한다. 이것은 수상 비행기에서만 만끽할 수 있는 특권이다. 엔진에 시동이 걸리고 물 위로 미끄러지는 속도에 힘이 붙더니 순식간에 하늘로 날아올라 보트에서 비행기로 탈바꿈하는 라티나의 수상 이륙 장면은 장관이다.

라티나가 떠난 자리는 고요해진다. 물결은 다시 잔잔하게 일렁이고 햇빛은 빛나며 호수 가장자리는 물과 땅을 구분하는 경계선으로 돌아간다. 철새처럼 이리저리 자유롭게 날아다니는 라티나에게 지표면의 경계선은 단지 '선'에 불과하다.

북대서양 횡단을 준비하다

8월 28일 ～ 9월 8일 : 오베르파펜호펜

여름이 거의 끝나갈 무렵, 이렌 일행은 세계 일주의 다음 단계인 북대서양 횡단을 준비했다. 이렌은 이미 페리 파일럿 시절에 다양한 기종의 비행기를 직접 조종하여 미국까지 간 적이 있었지만 라티나와의 동행은 처음이었다.

미국 비행은 도르니에가와 도르니에사에서 제작한 비행기에 남다른 의미가 있었다. 1930년 조종사 볼프강 폰 그로나우는 Wal-수상기를 타고 대서양을 최초로 '동쪽에서 서쪽으로' 횡단하는 데 성공했다. 독일 북동쪽 쥘트 섬에서 출발하여 아이슬란드, 그린란드, 라브라도르 반도를 거쳐 뉴욕까지 장장 44시간의 비행에 성공한 뒤 백악관에 초청되어 허버트 후버 미국 대통령의 환대를 받았다. 볼프강 폰 그로나우의 대서양 횡단을 계기로 독일 항공성에 내려진 금지 조치가 해제되었다.

9월 8일 : 오베르파펜호펜 — 영국 저지 섬

9월 10일 : 저지 섬 — 런던 남부 비긴힐 비행장

영국 런던 남부 비긴힐 비행장에서 열리는 에어쇼에 초청을 받았다. 기획 참모 클라우스 다저가 부조종사 자격으로 탑승했다.

비긴힐, 악몽이 시작되다

9월 10일 ~ 10월 13일 : 비긴힐

이렌은 북대서양 횡단을 떠나기 전에 직원들에게 비행 교육을 실시해야 했다. 그래서 라티나만 에어쇼가 열리는 영국 비긴힐로 보냈다. 그가 왜 맞바람이 부는 곳에 라티나를 착륙하라고 하느냐고 이의를 제기하자 에어쇼 주최측에서는 풍향이 바뀔 것이니 걱정하지 말라는 회신을 보내왔다.

몇 주 후 이렌은 비행 교육 도중 라티나가 파손되었다는 연락을 받았다. 그 소식을 듣는 순간 마치 복부를 칼에 찔린 것 같았다. 머릿속으로 수천 가지의 질문이 떠올랐다. 얼마나 심하게 부서졌을까? 정확이 어느 부분이 파손된 것일까? 수리 기간이 얼마나 걸릴까? 대서양 횡단은 예정대로 진행할 수 있을까?

그는 곧바로 영국으로 날아갔다. 다른 사람들이 영국 비자를 발급받을 때까지 기다릴 수 없었다. 당장 라티나를 확인해야 했다.

비긴힐에 도착하여 라티나를 보자 그는 피가 거꾸로 솟는 것 같았다. 강풍으로 인해 라티나의 동체 왼쪽이 완전히 찌그러지고 심장부는 수천 조각으로 쪼개진 것같이 망가져 있었던 것이다. 어떻게 해야 할지 난감했다. 그도 그럴 것이 개조하기 전 동체에 있던 것을 그대로 사용하거나 용도에 맞게 특수 제작했기 때문이었다. 도대체 어디서 대체품을 구한단 말인가?

이렌 도르니에는 대체할 만한 부품을 찾기 위해 백방으로 수소문했지만 헛수고였다. 이제 직접 제작하는 방법밖에 없었다. 그는 할아버지의 설계도를 참고하여 1주일 만에 제작도를 완성했고, 부품을 제작하는 데 또 1주일을 보냈다. 기술팀의 도움이 절실했지만 필리핀 출신 엔지니어 파올로마저 영국 비자가 없어서 올 수가 없었다. 이렌 도르니에는 매서운 바람이 불어대는 비행장의 야간 조명 아래서 부지런히 손을 움직였다.

나사 하나 조이는 데 4시간이 걸리기도 했다. 그러나 그는 포기하지 않았다. 비행장에서 숙소까지 이동할 수 있는 교통편도 없어서 매일 아침 45분을 뛰어다녀야 했다.

엎친 데 덮친 격으로 또 한 번의 불행이 찾아왔다. 그가 습기와 기름으로 뒤덮인 라티나에서 미끄러지는 바람에 갈비뼈가 부러졌던 것이다. 고통스러웠다. 그러나 작업을 중단하고 세계 일주 일정을 미루는 것은 상상할 수도 없었다. 그는 간신히 복구 작업을 마쳤다. 때마침 시에어 소속 조종사 조세프 부스타멘테Josef Bustamente, 엔지니어 파올로, 페르디난드 그리고 이나가 비자를 발급받고 비긴힐에 도착했다.

드디어 출발이다.

10월 13일 : 비긴힐 — 아일랜드 샤논 섬
이렌 일행과 라티나는 미국으로 향했다.

기대에 부푼 북대서양 횡단

10월 14일 : 아일랜드 샤논 섬 — 아이슬란드 레이캬비크
랜딩기어가 또 말썽이었다. 아이슬란드 레이캬비크에 착륙하기 위해 동체에 접혀 들어가 있는 랜딩기어를 밖으로 꺼내려고 했으나 입구 뚜껑이 꼼짝도 하지 않았다. 주말에 내린 비 때문에 녹이 슨 것 같았다. 근처 피오르드에 착륙해볼까 생각했지만, 정확한 착륙 지점이 있는 것도 아닌데다 예인선도 없어서 불가능했다.

이렌 일행은 고민 끝에 라티나를 흔들기로 했다. 비행기를 흔들다니. 도대체 어떻게? 비행기가 요동치도록 전폭 30미터 날개를 아래위로 기울였다. 쉽지 않은 일이었다. 30분쯤 지났을 때 마침내 뚜껑이 열리는 소

리가 났다. 그제야 이렌 일행은 안도의 한숨을 내쉬었다.

이렌 일행은 하늘을 붉게 물들인 석양을 바라보며 레이캬비크에 도착했다.

오래전 볼프강 폰 그로나우는 대서양 횡단에 앞서 이곳 아이슬란드에서 베를린 항공성에 비행 계획을 통보했다. "비행을 승인하는 것으로 알고 Wal-수상기를 타고 대서양을 건너 뉴욕으로 가겠습니다."

🔵 10월 15일 : 레이캬비크 ─ 나사르수아크

이렌은 북대서양 3,600미터 상공에서 그린란드 쪽으로 기수를 돌렸다. 기내에 난방기가 없어서 싸늘했다. 고도가 300미터 높아질 때마다 기온이 2도씩 떨어졌다. 바깥 기온이 낮아지자 기내는 벌벌 떨 정도가 되었고 극권에 가까워지자 발이 얼어붙고 손이 뻣뻣해졌다. "살을 에는 듯한 추위에 떨어야 했습니다. 사슬에라도 묶인 것처럼 몇 시간을 가만히 앉아 있었으니 무리도 아니지요. 그리고 그때만큼 전자레인지에 데운 뜨거운 수프가 반가운 적은 없었어요." 그때의 추위가 생각난 듯 이렌이 어깨를 움츠리며 말했다.

그는 1925년 도르니에 Wal-수상기를 타고 북극 비행에 나선 로알 아문센을 이해할 수 있을 것 같았다. 목표 지점을 약 250킬로미터 앞두고 아문센의 모험은 수포로 돌아갔고, 구조되기까지 약 3주 동안을 얼음 속에 갇혀 있었다.

이렌은 극한의 상황을 이겨낸 Wal-수상기의 놀라운 생명력과 끝까지 비행기를 포기하지 않은 아문센이 대단하게 여겨졌다. 7년 후 볼프강 폰 그로나우는 아문센이 귀항시킨 바로 그 비행기를 타고 최초로 북대서양 횡단에 성공했다.

산 위에 구름이 짙게 드리워져 있어 그린란드에 착륙하기가 쉽지 않았다. 게다가 부조종사는 런던을 떠나면서 계기 비행 상태(시정視程이나 구름 상태가 나빠 계기에만 의존하여 비행해야 하는 기상 상태─옮긴이)시

✈

반드시 필요한 세밀한 착륙 지시서를 챙겨오지 않았다. 한 치 앞을 볼 수 없는 상황에서 오직 GPS^{Global Positioning System}(위성 항법 장치. 위성으로부터 신호를 받아 자신의 위치와 목적지를 파악하여 비행하도록 하는 항행 안전 시설 중의 하나―옮긴이)에 의존하여 산맥 사이를 헤쳐나가야 했다. 다행히 운이 좋았다. 하늘을 뒤덮고 있던 짙은 구름 사이로 한 줄기 빛이 비치면서 아래로 내려갈 수 있는 길이 열렸다. 라티나는 구름 사이의 작은 틈을 뚫고 하강했다. 붉은 노을 사이로 멀리 피오르드와 바다 그리고 공항이 보였다.

라티나는 하루에 비행기 3~4대가 뜨고 내리는 작고 조용한 공항에 착륙했다. 이렌 일행은 1950년대 양식으로 지어진 한 낡은 호텔에서 밤을 보냈다.

다음 날 아침 공항 직원이 날씨 때문에 착륙하는 데 문제가 없었는지를 물었다. 이렌은 "운이 좋았는지 별일 없었어요"라고 대답했다. 공항 직원은 어젯밤처럼 고약한 날씨는 비일비재하다고 했다. 1주일 전에 소형 비행기 1대가 궂은 날씨로 인해 산에 충돌했는데, 중상을 입은 승객들을 구조하는 데 며칠이 걸렸다고 했다.

10월 16일 : 나사르수아크 ― 캐나다 구스베이

대서양 위를 비행했다. 가도 가도 푸른 바다가 끝없이 이어졌다. 몇 시간 뒤 이렌 일행은 캐나다 뉴펀들랜드 섬의 유일한 취락지인 구스베이의 한 호텔에 여장을 풀었다.

10월 17일 : 구스베이 ― 리비에 두 롭

10월 18일 : 리비에 두 롭 ― 뉴욕 주 로체스터

10월 18일 ~ 2005년 1월 21일 : 뉴욕 주 로체스터에서 겨울나기

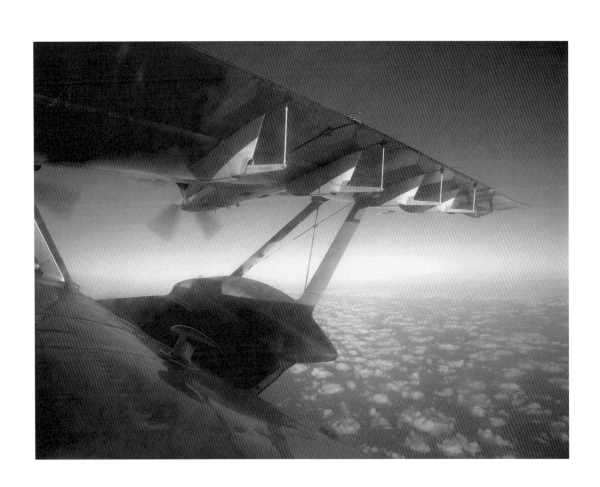

로체스터는 1994년 이렌과 함께 필리핀에서 시에어를 설립한 동업자 니코스 깃시스의 고향이다. 니코스도 이렌처럼 페리 파일럿 시절 다양한 비행기를 타보았고, 최악의 상황을 이겨내기도 했다. 그리고 라티나를 타고 여행하는 이번 세계 일주에도 여러 차례 부조종사로 동승했다.

2005년

1월 21일 ~ 7월 21일 : 뉴욕 주 제임스타운

이렌 도르니에와 라티나는 필리핀에서 몇 달간 머물렀다. 그리고 2005년 여름에 다시 여정을 시작했다. 이번에는 필리핀 출신 셰일라 카비아오Sheilla Cabiao가 홍보담당자로 팀에 합류했다.

셰일라에게 주어진 첫 번째이자 가장 중요한 임무는 뉴욕에서의 수상 착륙을 지원하는 일이었다. 그녀는 기획 참모 클라우스 다저와 긴밀히 협조하면서 미국 당국과 몇 달 동안 연락을 주고받았다. 처음에는 회신조차 받지 못했다. 고층건물이 빽빽하게 들어선 맨해튼 앞을 흐르는 허드슨 강에 비행기를 착륙시키겠다니. "뉴욕은 안 됩니다. 많은 장소를 두고 왜 세상에서 가장 복잡한 도시를 고집하는지 알 수가 없군요." 뉴욕-뉴저지 주 항만청장 톰 복Tom Bock은 고개를 가로저었다.

이렌 도르니에에게 뉴욕 기착은 이번 세계 일주의 하이라이트라고 할 수 있었다. 꿈에 그리던 세계 일주에서 이루고자 하는 또 하나의 꿈. 반드시 뉴욕에 착륙하리라. 어릴 적 사진에서 본 자유의 여신상 바로 옆을 비행하는 Do-X, 맨해튼 고층빌딩 숲을 선회하는 Do-X의 모습을 잊을 수가 없었다. 할아버지 클라우데 도르니에의 인생을 빛낸 영광의 순간들이었다.

클라우스 다저는 Do-X의 사진을 들고 관련 기관을 차례로 방문하면서 세계 일주의 목적과 의미, 도르니에가의 역사와 사연을 전달했다. 셰

일라는 7월 초부터 2개월간 뉴욕에 거처를 마련하고 라티나의 착륙 허가를 받아내기 위해 동분서주했다.

항만청장의 말대로 뉴욕에 착륙하기란 쉬운 일이 아니었다. 9·11 테러 이후 이러한 행사는 국가 보안과 관련된 사안으로 간주되었기 때문이다. 따라서 국토안전부, 해안경비대, 뉴욕-뉴저지 항만청, 뉴욕 경찰청, 미국 항공관리청, 외무부, CIA로부터 각각 인가를 받아야 했다.

7월 21일 ~ 23일 : 미시간 주 머스키건
7월 23일 ~ 24일 : 위스콘신 주 그린베이

7월 24일 : 그린베이 ─ 오슈코시

이렌, 클라우스, 파올로, 셰일라는 매년 수많은 관중들이 모여드는 세계에서 가장 유명한 에어쇼가 열리는 오슈코시로 향했다.

라티나가 끝없이 펼쳐진 밀밭 위를 날고 있을 때 시카고 관제탑과 어느 비행기 조종사 사이에 오가는 재미있는 교신이 들려왔다.

"시카고 관제탑, 보트가 날아가고 있다. 보트가 날아가고 있다. 그 옆에서 비행해도 되겠는가?"

라티나 기내에 웃음이 퍼졌다. 하늘을 나는 보트, 완전히 틀린 말은 아니었다.

잠시 후 창밖으로 경비행기 1대가 보였다. 경비행기에 탄 사람들이 창문에 얼굴을 바짝 들이대더니 카메라 셔터를 눌러대기 시작했다. 또 무전 교신이 들려왔다.

"세상에, 믿을 수가 없군요. 보트 위에 날개가 달려 있어요."

"하늘을 나는 보트가 맞습니다. 그것은 독일의 Do-24입니다."

경비행기 조종사는 관제탑의 회신을 듣고서야 자신이 헛것을 본 것이 아님을 알고 안심했을 것이다.

유명 인사들과의 만남

7월 24일 ~ 8월 1일 : 오슈코시

독일에서 온 이 '하늘을 나는 보트'는 에어쇼의 특별무대에 초대되어 버트 루탄Burt Rutan이 제작한 민간 우주선 스페이스십원SpaceShipOne 옆에 전시되었다. 순수 민간 자본으로 제작한 이 우주선은 2004년 6월 21일 100킬로미터 준궤도 우주비행을 수행함으로써 첫 민간 우주 비행에 성공했다. 후속 모델인 스페이스십투SpaceShipTwo는 2008년부터 상업 비행을 개시할 예정이며, 1인당 이용 비용은 10만 달러다.

유명 인사들이 특별무대를 찾아왔다. 먼저 버트 루탄이 우주비행사들을 대동하고 나타났다. 그들은 직접 라티나를 조종하여 위네바고 호에 총 8번 이착륙했고, 번갈아가며 '사랑의 돔'에 앉아 밖을 내다보며 감탄사를 연발했다. "우리 우주선만큼이나 멋져요. 정말 대단합니다."

버진 레코드사와 버진 에어라인의 소유주이며 2005년 7월부터 버트 루

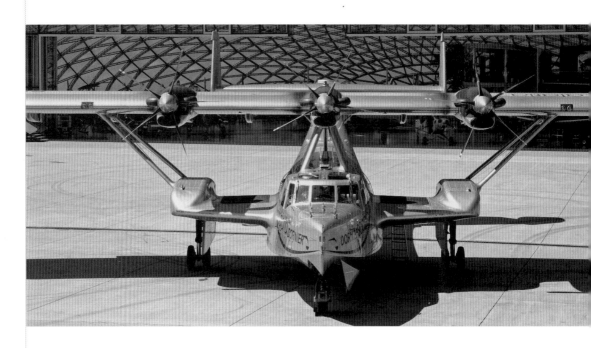

탄과 함께 우주선 회사를 운영하고 있는 영국의 백만장자 리처드 브랜슨 Richard Branson도 라티나에게 매료되었다. 이렌 도르니에와 리처드 브랜슨 은 '최초'라는 타이틀을 붙이기에 손색이 없는 사람들이며 '불가능을 뛰 어넘었다'는 공통점이 있었다. 두 사람은 라티나 조종실에서 버트 루탄 과 함께 기념사진을 찍었다.

할리우드에서도 손님이 찾아왔다. 배우 해리슨 포드Harrison Ford였다. 열 광적인 비행기 애호가인 이 할리우드 스타는 자가용 비행기도 소유하고 있었다. 라티나는 그를 사로잡았다. "정말 멋진 비행기예요. 마음에 듭니 다." 미국 드라마 〈앨리 맥빌〉에 출연하면서 유명세를 얻은 여자친구 칼 리스타 플록하트Calista Flockhart와 함께 라티나에 오른 해리슨 포드는 조종 석에 앉아 직접 비행기를 운전하기도 했다. 그리고 방명록에 글도 남겼다.

"내 평생 다시는 하지 못할 멋진 경험이었다. 라티나 비행은 뜨거운 연 애보다 즐거웠다."

🔖 8월 1일 : 오슈코시 — 제임스타운

에어쇼에서 큰 성과를 거두었다. 많은 탑승객들이 유니세프 성금을 기 부했고 이렌 일행의 사기도 올랐다. 이제 이렌 도르니에와 셰일라는 허 드슨 강 기착을 준비하기 위해 뉴욕으로 떠나야 했다. 그전에 이렌은 잠 시 필리핀을 방문했다.

자유의 여신상과 춤추다

🔖 8월 1일 ~ 23일 : 제임스타운

2005년 8월 17일 셰일라는 미국 해안경비대 브라이언 윌리스Brian Willis 중령으로부터 한 통의 이메일을 받았다. 라티나의 허드슨 강 착륙을 허

가한다는 내용이었다. 성공이 눈앞에 있었다. 셰일라와 윌리스 중령은 이메일과 전화로 자세한 사항을 협의했다. 또 하나의 숙제가 남아 있었다. 맨해튼 남쪽 끝에 있는 배터리 공원에서 열릴 예정인 기념행사에서 스피커를 사용하기 위해서는 뉴욕 경찰청의 승인을 받아야 했다. 셰일라는 초조했다. 라티나의 허드슨 강 착륙까지 불과 10일밖에 남지 않았기 때문이다.

8월 23일 : 로체스터

라티나는 로체스터에서 점검을 받았다. 어니 모턴 Ernie Morton 뉴욕 수로 관리국장이 착륙 지점과 해안 경비 규정을 담은 이메일을 보내왔다. 이로써 허드슨 강 착륙을 위한 절차가 모두 마무리되었다. 이렌은 행사 예정일 4일 전에야 비로소 정식으로 초청장을 발송하기에 이르렀다.

8월 24일 : 로체스터 ― 뉴저지 주 테터보로 ― 뉴욕

행사 3일 전, 이렌은 역사적인 순간을 앞두고 마지막 점검을 했다.

8월 24일 ~ 27일 : 뉴욕

1931년 8월 27일, 지금으로부터 70여 년 전 Do-X가 허드슨 강에 착륙했다. 22일 전 리우데자네이루를 출발한 이 비행기는 브라질, 트리니다드, 푸에르토리코, 쿠바, 마이애미, 찰스턴, 노퍽을 거쳐 뉴욕에 도착했다.

거대한 수상 비행기는 현지 시간 11시 10분경 자유의 여신상 상공을 선회하고 맨해튼 스카이라인 위로 곡선을 그리며 지나서 배터리 공원 앞을 흐르는 허드슨 강에 내렸다. 뉴욕 시민들과 뉴욕 시장 대리인으로부터 대환영을 받았다. 1주일 뒤 허버트 후버 미 대통령은 백악관에서 Do-X 승무원들을 접견했다.

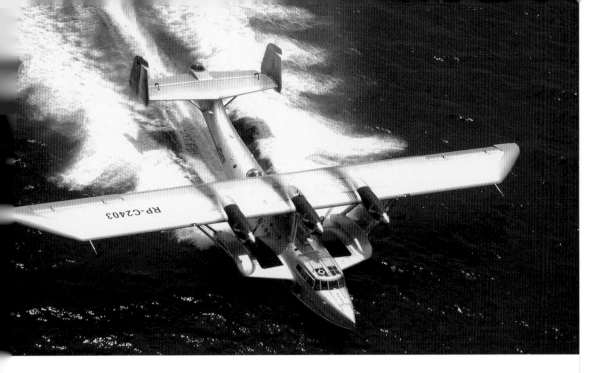

도르니에가의 자손들이 가문의 기념비적인 순간을 기리기 위해 모였다. 이렌의 부친 실비우스 도르니에, 남자 형제들, 여자 형제들, 아들, 사촌, 고모가 Do-X의 뒤를 이어 허드슨 강을 찾는 라티나를 맞이하기 위해 뉴욕으로 왔다. 이렌 도르니에의 머릿속은 이번 세계 일주에서 가장 중요한 행사를 성공으로 이끌기 위해 만전을 기해야 한다는 생각으로 가득 찼다.

대서양을 무사히 건넌 라티나는 특별무대에 등장할 채비를 갖추었다. 10시 15분, 자유의 여신상 상공을 춤추듯 한 바퀴 도는 것을 시작으로 쇼의 막이 올랐다. 그때 촬영한 사진에서 이 횃불 든 석조 여인상은 오른쪽에 있는 은빛 비행기에게 마치 윙크하는 것처럼 보였다.

이렌은 맨해튼 쪽으로 기수를 돌렸다. 라티나의 은빛 동체와 햇볕을 받은 맨해튼의 유리로 된 고층건물들이 서로 경쟁이라도 하듯 반짝거리는 모습은 장관이었다.

라티나의 뉴욕 입성으로 이렌 일행의 그동안의 노력과 수고 그리고 마음고생은 보상을 받았다.

모든 것이 순조로워 보였다. 그러나 뉴욕은 곧 또 다른 얼굴을 드러냈

다. 이렌은 유니세프와 함께 기자회견을 마친 뒤 몇 명의 스폰서들을 라티나에 태우고 짧은 비행을 할 예정이었다. 그런데 갑자기 강한 바람이 불기 시작했고 허드슨 강의 조류도 심상치 않았다. 그럼에도 승객들은 허드슨 강에서 이착륙하기를 원했다. 이렌이 이착륙은 안전한 장소에서 하고 허드슨 강 수면을 스치고 지나가자고 제의했으나 그들은 원래 계획대로 진행할 것을 고집했다. 이렌은 소송을 당할 수도 있다는 변호사의 조언에 따라 원래 계획대로 진행하기로 했다.

가까스로 대참사를 면했다. 라티나가 항로를 이탈하고 동체가 중심을 잃었다. 강풍과 거친 물살 앞에서 속수무책이었다. 수면 위 20미터 높이에서 강으로 추락할지도 모른다는 생각이 든 이렌은 엔진을 끄기로 결정하고 꼬리 쪽을 아래로 향한 채 하강했다. 동체가 물에 닿으려는 순간, 기적처럼 큰 물결이 일어 꼬리 부분을 밀어올렸다. 그 덕분에 라티나는 물 위에서 중심을 잡을 수 있었다. 비행기는 다시 안정을 되찾았다.

한바탕 소동을 겪은 뒤 승객들은 창백한 얼굴로 조종사에게 사과했다.

에어쇼에서 찬사를 받다

8월 27일 : 뉴욕 — 테터보로 공항

8월 29일 : 코네티컷 호

8월 29일 : 테터보로 공항

8월 30일 ~ 9월 12일 : 로체스터

9월 12일 ~ 13일 : 로체스터 — 미주리 — 텍사스 주 애머릴로 —

애리조나 주 하바수 호 — 캘리포니아 주 샌타바버라

미국을 동쪽에서 서쪽으로 횡단했다. 악천후로 인해 모두가 고생했는

데, 특히 셰일라는 일곱 번이나 토했다.

9월 13일 ~ 10월 10일 : 샌타바버라

10월 10일 ~ 13일 : 로스앤젤레스 산페드로 항

로스앤젤레스 요트 선착장에서 열린 기자회견에는 헬렌 바버Hellen Barber 필리핀 영사를 비롯하여 로스앤젤레스에 있는 필리핀 단체 인사들이 대거 참석했다.

10월 10일, 지미라는 애칭으로 불리는 제임스 이글스James Eagles가 부조종사로 합류하면서 라티나팀은 더욱 막강해졌다. 로스앤젤레스 출신인 지미는 오버르파펜호펜에 소재한 독일 중앙 우주항공청에 근무하던 아버지를 따라 독일에서 10년간 체류했다. 도르니에사의 소재지에서 청소년기를 보낸 셈이다. 지미는 요트-항공클럽에서 활동하면서 다양한 도르니에 항공기 기종을 접해본 경험이 있었고 여러 경로를 통해 이렌에 대해서도 알고 있었다.

이렌으로부터 부조종사 자리를 제의받자 그는 단 1초의 망설임도 없이 자신에게 찾아온 기회를 잡았다. 열정적인 조종사이자 비행교관인 지미는 모든 일을 미루고 팀에 합류했다.

"Do-24는 그 자체가 위대한 업적이자 역사입니다. Do-24를 타고 비행한다는 것은 내 자신이 역사의 일부가 되는 영광을 의미합니다." 지미는 말했다. 이 유쾌하고 부지런한 젊은 조종사는 라티나에 온 정성을 쏟아부었고 동료들에게도 큰 힘이 되어주었다.

10월 13일 : 산페드로 항 — 호손 공항 — 샌디에이고 만

침몰 위기

10월 13일 ~ 17일 : 샌디에이고 만

라티나가 샌디에이고 만에서 침몰했다.

라티나만 남겨두는 것이 걱정되었던 파올로를 제외하고 모두들 호텔로 돌아갔다. 파올로는 비행기에서 밤을 보낼 예정이었다.

셰일라는 새벽 5시쯤 전화벨 소리에 잠에서 깼다. 전화 연결 상태가 좋지 않았지만 파올로의 목소리 같았다. 비상사태라는 단어만 겨우 알아들었다. 파올로가 비행기에서 위성전화로 연락한 것이 틀림없었다. 오, 하나님. 위험을 감지한 그녀는 곧바로 이렌 도르니에에게 연락했다. "대장, 라티나가 침몰한 것 같아요."

이렌 도르니에와 동료들은 재빨리 부두로 달려갔다. 물 위에 비스듬히 기울어진 물체가 보였다. 강한 바람을 맞았는지 라티나가 옆으로 기울어져 한쪽 날개가 반쯤 물에 잠겨 있었고 그 주위로 기름이 계속 새어나오고 있었다. 모두가 발을 동동 구르며 지켜보는 가운데 동체가 점점 기울더니 한쪽 날개가 완전히 물에 잠겨버렸다. 파올로는 라티나가 기울어지는 바람에 소파에서 미끄러져 잠이 깼다고 했다.

이렌 도르니에는 보트에 올라타 라티나를 향해 노를 저었다. '내가 구해줄게. 절대로 그냥 내버려두지 않아.' 그는 스스로에게 다짐했다. 그때 누군가가 도움을 요청했는지 해양경비대 대원들이 달려왔다.

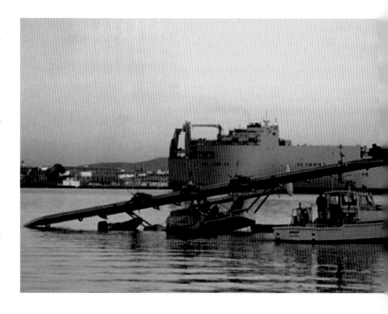

라티나에 도착한 이렌 도르니에는 파올로와 함께 비행기의 중심을 잡으려고 애를 썼다. 해양경비대가 즉시 배를 떠나라고 경고 방송을 했지만 그들은 명령에 따르지 않았다. 액션 영화의 한 장면 같았다.

기름은 계속해서 흘러나왔고 비행기는 점점 더 기울어졌다. 파올로와 이렌 도르니에는 잠옷 차림 그대로 비행기 날개 위로 올라가 균형을 잡으려고 했지만 두 사람의 몸무게로는 어림도 없었다. 그러는 사이 서서히 날이 밝아왔다. 머리 위에는 CNN 방송국 촬영팀을 태운 헬리콥터가 맴돌았다. 그날 아침 CNN의 첫 뉴스는 '수상 비행기, 바다에 침몰하다'였다. 이렌 도르니에는 해양경비대에게 호소했다. "펌프를 지원해주십시오. 비행기를 원래 위치로 돌려놓기 전에는 절대 떠날 수 없습니다. 당신들이 도와주지 않으면 우리도 비행기와 함께 가라앉게 됩니다."

이렌은 진심을 다해 해양경비대를 설득했다. 그리고 비상 발전기를 이용하여 펌프에 시동을 걸었다. 여러 차례 시도 끝에 마침내 펌프가 작동하기 시작했다. 쉽게 설득당할 사람들이 아니라는 것을 알아차린 해양경비대는 부랴부랴 작업에 합류하여 날개에서 연신 흘러나오고 있는 기름을 펌프로 뽑아냈다. 비행기 내부에 물이 스며들었고 두 번째 캐빈과 계기장치 일부가 물에 잠겼지만 일단 라티나를 바로 세우는 데는 성공했다.

이렌은 비행기를 꼼꼼히 점검했다. 바닷물로 인해 연료 계기판과 송신기가 고장 난 것을 빼고 별다른 이상은 없었다. 파올로가 아니었다면 라티나는 샌디에이고 만에서 최후를 맞이했을지도 모른다. FOX, CNN, NBC, ABC 등의 방송사에서 라티나의 위기일발 상황을 보도했고 이렌과 인터뷰를 했다. 이런 일로 관심을 끌 생각은 없었지만 어쨌든 라티나는 또 한 번 사람들의 주목을 끌었다.

10월 17일 : 몽고메리 공항

🔖 10월 18일 ~ 20일 : 네바다 주 타호 호, 트러키 공항

네바다 주 타호 호에 착륙한 비행기는 라티나가 처음이었다. 이렌 일행은 이곳에 머무는 동안 은퇴한 투자가 스티브 하디^{Steve Hardy}의 호숫가에 위치한 별장에 초대를 받았다. 스티브 하디는 라티나의 열렬한 팬으로 오슈코시에서 라티나에 탑승하기도 했다.

🔖 10월 20일 : 네바다 주 소어 민덴 공항

이렌 일행은 연료를 공급받기 위해 네바다 주 소어 민덴 공항에 들렀다. 아름다운 산맥 아래에 있는 작은 공항에는 '선한 사마리아인'의 선물이 라티나를 기다리고 있었다. 스티브 하디가 연료비를 미리 계산해놓았던 것이다.

🔖 10월 21일 : 산타로사 소노마 컨트리 공항 ─ 클리어레이크 ─ 페탈루마

10월 22일 ~ 24일 : 베리사 호 ─ 클리어레이크

10월 24일 ~ 11월 10일 : 샌타바버라

에어쇼를 앞두고 기대에 부풀다

🔖 11월 10일 ~ 15일 : 라스베이거스 넬리스 공군기지

라티나는 북미 대륙의 가장 큰 에어쇼인 라스베이거스 인근 넬리스 공군기지에서 열리는 에어쇼에 초청을 받았다. 지미가 에어쇼를 준비하기 위해 먼저 라스베이거스로 출발했다.

넬리스 공군기지는 세계에서 가장 큰 전투기 기지이며, 미공군 전투기의 훈련비행 출발지다. 미공군이 훈련용으로 제작한 동체의 75퍼센트가 네바다 테스트 지역(원폭 실험이 행해졌던 미공군 실험 지역─옮긴이)과

넬리스 공군기지 훈련 지역에서 평가된다.

라스베이거스로 향하는 라티나의 조종실에는 엔리코 호너Enrico Hohner 가 이렌의 옆자리에 앉아 있었다. 그는 이렌 도르니에와 함께 '도르니에 테크놀러지'를 설립한 동업자이자 지미와는 오베르파펜호펜에서 요트-비행클럽 시절부터 알고 지내왔다.

그동안 구경만 해오던 그가 라스베이거스까지 직접 라티나를 조종했다. 비행은 순조로웠다. 그러나 라스베이거스 공항에 착륙하기 위해 랜딩기어를 내리는 순간 '탕, 탕' 하는 오케이 신호 대신 '탕' 하는 소리만 들렸다.

그 상태로는 착륙이 불가능했다. 공항 위를 선회하면서 다시 시도했지만 마찬가지였다. 그때 뒤쪽에서 F-16 1대가 나타났다. 에어쇼에 참가하는 미공군 소속 곡예비행단 선더버드Thunderbird가 비행훈련을 가는 길이었다. 갑자기 라스베이거스 상공이 분주해졌다. 관제탑에서 교신이 왔다.

"착륙할 겁니까, 말 겁니까?"

"우리도 착륙하고 싶습니다. 그런데 랜딩기어에 문제가 발생했습니다. 착륙할 수가 없어요."

"그렇군요. 어쨌든 지금 당장 착륙할 수 없다면 좀 비켜주셔야겠습니다."

엔리코는 관제탑의 지시에 따라 랜딩기어 문제가 해결될 때까지 사막 위를 빙빙 돌았다. 그때 '탕, 탕' 하는 소리가 들렸다.

"얼마나 듣기 좋은 소리입니까? 직접 겪어보지 않으면 이 소리가 얼마나 중요한지 모릅니다. 라스베이거스에서는 한 번만 들렸어요. 제트기 소리 때문에 못 들었던 게 아닙니다."

공항에 무사히 착륙한 후 엔리코가 안도의 한숨을 내쉬며 말했다.

11월 15일 : 텍사스 주 미드랜드

남아메리카를 가다

11월 16일 : 텍사스 주 휴스턴

지미의 친구인 나사NASA 우주비행사 케네스 코크렐Kenneth Cockrell이 방문했다. 이렌은 남대서양 횡단에 필요한 연료를 싣기 위해서 라티나에 있는 여러 가지 물건들을 정리해서 필리핀으로 보냈다.

11월 17일 : 텍사스 주 브라운스빌 — 멕시코 메리다

이렌 일행은 북아메리카를 떠나 남쪽으로 향했다. 브라질에서 카보베르데 섬까지, Do-X의 흔적을 찾아 남대서양을 비행할 시간이다.

11월 18일 : 엘살바도르

멕시코를 떠나면서 쿠바로 가고 싶었으나 기상이 악화되어 마지막 순간에 엘살바도르로 기수를 돌렸다. 세관에서 쓰레기통까지 검사를 받았다.

11월 19일 : 코스타리카 산후안

코스타리카 산후안에서는 허름한 호텔방에서 모두 함께 잠을 잤다.

11월 20일 ~ 23일 : 파나마 파나마시티

파나마에 도착하여 이렌 일행은 짧은 휴식을 취했다. 유적지를 돌아보고 파나마 운하에도 가보았으며 열대우림 트래킹도 했다. 거북과 악어도 보았다. 우연히 마주친 미국인 사진작가 데이비드 로스David Rose가 라티나에 동승했다. 라티나는 날개를 한쪽으로 기울여 파나마에 작별을 고하고 다음 목적지로 향했다.

11월 23일 ~ 24일 : 에콰도르

라티나가 밤하늘을 날고 있을 때 이렌이 자고 있는 셰일라를 깨우며 말했다. "일어나봐. 이걸 놓치면 후회하게 될 거야." 셰일라는 눈을 뜨고 수많은 별들로 반짝이는 밤하늘을 바라보았다. 팔을 뻗으면 금방이라도 별들에 닿을 것만 같았다.

그러나 에콰도르 공항에 도착했을 때의 상황은 그다지 환상적이지 않았다. 셰일라와 파올로는 비자가 없어서 공항을 벗어날 수가 없었다. 결국 일행은 둘을 공항에 남겨두고 호텔로 향했다.

11월 24일 : 페루 탈라라

11월 25일 ~ 28일 : 페루 리마

이렌은 팀원들에게 좀 이른 크리스마스 선물을 주기로 했다. 비밀의 공중도시 마추픽추를 보여주기로 한 것이다. 일행은 쿠스코로 갔다. 쿠스코에서는 손님에게 코카인 잎을 넣은 차를 대접한다. 이 차를 마시면 고산병 증세가 완화되기 때문이다. 일행은 차를 마시고 마추픽추로 향했고, 이 전설의 도시를 방문한 기념으로 여권에 도장을 받았다.

11월 29일 : 리마 ― 칠레 세로모레노, 라 플로리다

셰일라와 파올로는 거의 막바지에 접어든 세계 일주를 중단하고 미국으로 갔다. Do-328을 필리핀으로 운송할 준비를 해야 했기 때문이다. 두 사람이 떠난 뒤 이렌 도르니에와 지미, 사진작가 데이비드는 비행을 계속했다. 안데스 산맥을 지날 때는 고도 5,800미터에서 6,000미터까지 올라갔다. 라티나는 일반 여객기와는 달리 기내 여압 장치가 제대로 갖추어져 있지 않아 고도 3,650미터부터는 산소통으로부터 산소를 공급받아야 했다.

시계 비행視界飛行(조종사 자신이 지형을 보고 항공기를 조종하는 비행 방식

—옮긴이)으로 산맥들을 지나갔다. 지미처럼 노련한 조종사에게는 꽤 흥미진진한 비행이었겠지만, 대부분의 조종사에게는 위험한 모험이었다. 지미의 손에 있는 지도들이 정확하지 않을뿐더러 각각 달랐다. 지도에는 해발 7,300미터 이하 산맥 몇 개만 표시되어 있었으며, 아예 표시조차 안 된 지점들도 많았다.

11월 30일 : 아르헨티나 멘도사
12월 1일 : 부에노스아이레스

12월 2일 ~ 2006년 2월 17일 : 아르헨티나 라 플라타
이렌도 Do-328을 필리핀 시에어로 운송하기 위해 미국으로 떠나고 라티나에는 지미만이 남았다. 지미는 독일어, 영어, 불어, 중국어, 대만어에 능숙했는데, 브라질까지 동행하기 위해 탑승한 이렌의 마드리드 출신 친구 부부에게서 스페인어 교습을 받았다.

2006년

2월 18일 : 아르헨티나 이과수 폭포
라티나가 저공 비행을 하다가 실수로 조류 보호 구역을 침범하여 경고를 받았다.

2월 19일 : 우루과이 강
2월 20일 ~ 21일 : 브라질 상파울루
2월 21일 ~ 22일 : 브라질 산호세

아름다운 코파카바나 해변

2월 22일 ~ 3월 12일 : 리우데자네이루

브라질 리우데자네이루에 도착한 라티나는 박물관으로 옮겨졌다. 이곳에 잠시 동안 머물 것이다. 아무도 라티나를 박물관에 전시할 생각을 못했는데 이렌 도르니에의 지인이 항공우주박물관에 전시하자는 아이디어를 냈고 전시할 수 있게 주선도 해주었다.

이렌 도르니에는 라티나가 코파카바나 해변을 비행하는 모습과 거대한 화강암과 수정으로 이루어진 퐁데아수카르 언덕을 지나가는 모습을 촬영할 경비행기를 수배했다. 그리고 사진작가로 하여금 라티나의 모습과 주위의 아름다운 자연 경관을 촬영하게 했다.

2대의 비행기가 세계에서 가장 아름다운 해변 위로 천천히 미끄러지듯 나아갔다. 라티나의 왼쪽으로는 해변가를 따라 늘어선 고층 아파트들이, 오른쪽으로는 리우데자네이루의 하늘에 영원히 발자취를 남길 라티나의 모습을 촬영하는 경비행기가 날고 있었다. 그때 그들의 눈앞에 갑자기 물에 빠진 사람을 구조해서 매단 헬리콥터 2대가 나타났다.

라티나는 아주 천천히 날고 있어서 장애물을 피해 재빨리 고도를 높일 수가 없었다. 그랬다가는 균형감각을 잃고 추락할 것이 분명했다. 고층 아파트들 때문에 왼쪽으로 방향을 틀 수도 없었고 촬영 비행기 때문에 오른쪽으로 갈 수도 없었다. 오직 아래로 내려가는 방법밖에 없었다.

"물에서 구조되어 헬리콥터에 매달린 사람과 눈이 마주쳤어요. 그는 자기 다리 사이로 갑자기 나타난 비행기를 발견하고는 눈이 휘둥그레지더군요. 액션 영화의 한 장면 같았죠. 헬리콥터는 지상에서 불과 15미터 높이에서 날고 있었고 우리는 바로 그 아래에 있었어요. 정말 아슬아슬했어요."

지미는 그때의 상황을 이렇게 설명했다. 이런 돌발 상황이 닥치면 조

종실에서는 모두가 일심동체가 된다. 누구도 우왕좌왕하거나 불필요한 말을 하지 않는다. 라티나 팀원들은 이런 상황에서 자신이 무슨 일을 해야 하는지 잘 알고 있다.

보조 연료 탱크를 만들다

3월 5일 : 브라질 과나바라 만, 퐁데아수카르 언덕

남대서양 횡단에 앞서 라티나를 무장시켜야 하는 어려운 숙제가 주어졌다. 지미, 데이비드, 파올로, 이렌은 밤늦게까지 장거리 비행을 위한 보조 연료 탱크 제작에 여념이 없었다.

라티나는 브라질 페르난두데누로냐에서 카보베르데까지는 해리 2,500킬로미터, 대략 3,000킬로미터 정도로 1시간에 평균 340킬로미터를 가야

하고 그중 9시간은 물 위로 비행해야 했다. 만약 바람이라도 불면 중량 때문에 더 천천히 날아야 했다. 일반적으로 상업용 비행기는 물 위로 장거리 비행하는 것을 금하고, 만약 문제가 발생하면 다음 공항에 착륙할 수 있도록 육지 항로를 이용해야 한다.

이렌은 밀리미터 단위로 연료 탱크의 용량과 크기를 측정하고 장착 방법을 검토했다. 보조 연료의 무게 때문에 라티나의 무게중심이 옮겨져서는 안 되었다. 이렌은 알루미늄으로 만든 연료통 2개와 200리터의 연료를 채울 수 있는 플라스틱 통 8개로 이루어진 보조 연료 탱크를 라티나 뒤쪽 객실 바닥에 장착하기로 했다.

리우데자네이루 내에서 필요한 부품을 조달하기는 쉽지 않았지만 그렇다고 미국에서 연료 탱크를 제조해서 가져오기에는 비용 부담이 너무 컸다. 결국 이렌은 리우데자네이루의 보트 제작자에게 알루미늄 탱크 제작을 의뢰하고 자신이 알고 있는 항공 지식을 알려주었다.

이제 라티나에 연료 탱크를 장착할 차례였다. 이렌은 연료 탱크가 제대로 만들어졌을지 걱정이 앞섰다. 겨우 보조 연료 탱크를 비행기 동체에 집어넣는 데 성공했다. 하지만 라티나 기내에 자리잡은 알루미늄 통과 플라스틱 통 사이의 좁은 공간을 헤치고 비행기를 오르내려야 하는 불편함이 생겼다.

연료 탱크들은 관과 밸브로 연결되었는데 필요에 따라서 각각의 탱크를 차단할 수 있었다. 기내에 가솔린 냄새를 완화하기 위해 추가로 환기 장치를 설치했지만 마치 주유소에 온 것같이 가솔린 냄새가 진동했다. 한번은 힘든 작업을 마친 지미가 목을 축이기 위해 옆에 놓인 병을 입으로 가져갔는데, 그것은 콜라가 아니라 제트 연료였다. 가솔린 냄새 때문에 병에 든 액체를 식별할 수 없었던 것이다.

지미는 병에 든 액체를 꿀꺽꿀꺽 마시더니 바로 비명을 지르고는 입속에 든 것을 토해냈다. 사람들은 그 모습을 보고 웃었고, 지미도 멋쩍게

웃었다.

리우데자네이루를 떠나기 전 이렌이 혼자 해변을 거닐고 있을 때, 한 소녀가 모래 장난을 하는 모습이 눈에 들어왔다. 그의 머릿속에 한 가지 아이디어가 떠올랐다. 코파카바나 해변의 모래를 병에 담아서 대서양 횡단에 가져가기로 한 것이다. 소녀가 병에 모래를 담아주었다. 이렌이 소녀에게 말했다. "모래알 하나 하나가 다 꿈이야. 그러니까 네 꿈도 이 병안에 들어 있는 거야. 너와 같은 어린이들의 꿈이 이루어질 수 있도록 내가 이 병을 꿈을 이루는 여행에 데리고 갈게." 그는 아직도 모래가 담긴 병을 간직하고 있다. 그리고 소녀에게 한 약속대로 세계 일주를 하면서 모금한 유니세프 기금으로 어린이들이 꿈을 이루게끔 돕고 있다.

3월 12일 : 브라질 산토두몽

3월 12일 ~ 13일 : 살바도르

3월 13일 ~ 14일 : 나탈

남대서양 횡단 출발 전 마지막 점검

3월 14일 ~ 15일 : 브라질 페르난두데누로냐 섬

남대서양 횡단을 앞두고 마지막 준비 작업에 들어갔다. 페르난두데누로냐 섬에 도착하는 즉시 라티나에 연료 공급을 마치고 랜딩기어를 살펴보았다. 추가 연료를 탑재한 라티나의 최대 이륙 중량(동체의 가장 무거운 상태로 이 중량을 초과할 경우 이착륙할 수 없다—옮긴이)은 20톤으로 자체 중량(연료, 승객, 화물 등을 제외한 항공기 자체의 무게—옮긴이)의 약 2배였다.

Do-X는 1931년에 이 비행 항로를 반대 방향, 즉 카보베르데에서 페르

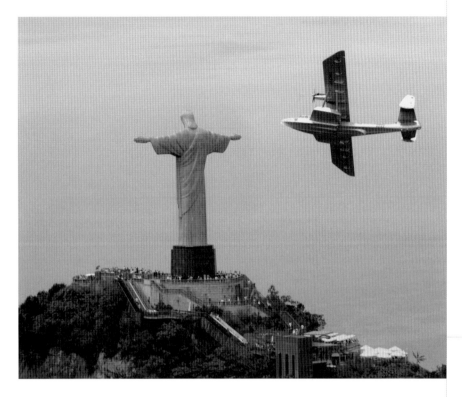

난두데누로냐 방향으로 비행했는데, 횡단을 시작하기 전 단계에서 어려움을 겪었다. 높은 습도와 온도로 인해 공기 밀도가 낮아져 Do-X의 최대 이륙 중량 50톤을 감당할 수 있는 양력이 발생하지 않았던 것이다. 그로 인해 Do-X는 물에서 벗어날 수가 없었고 승무원들은 1개월 동안 서아프리카 기니비사우에서 무작정 대기해야 했다. 결국 최대 이륙 중량을 45톤으로 줄이고 나서야 카보베르데 섬의 포르토 프라이아까지 갈 수 있었고, 거기서부터 남대서양 횡단을 시작하게 되었다.

무게를 줄이기 위해 4명의 승무원이 포르토 프라이아에 남겨졌음에도 불구하고 여전히 이륙하기가 쉽지 않았다. 그사이 Do-X가 바다에 추락했다는 소문이 돌고 독일 신문에까지 사고 기사가 실렸다. 하지만 1931년 7월 4일에서 5일로 넘어가던 밤 15시간가량의 비행 끝에 페르난두데누로냐에 무사히 도착했고 연료를 공급받았다.

주사위는 던져지다

3월 15일 : 남대서양 횡단

페르난두데누로냐에서 포르토 프라이아까지는 이번 세계 일주에서
가장 긴 구간이고, 이렌의 말대로 '예견된 위험이 도사리고 있는 난코
스'였다.

지미는 손에서 계산기를 놓지 않고 연료 소모량을 계산했고 바람의 세
기, 비행 거리 등 각종 수치를 반복하여 확인하면서 만약의 사태에 대비
했다. 이번 비행에 대한 이렌의 두려움은 그 누구보다 컸다. 예기치 못
한 불상사가 또 발생하지 않을까, 목적지에 무사히 도착할 수 있을까,
파도에 라티나가 산산조각이 나지 않을까 등 온갖 불길한 생각이 꼬리
에 꼬리를 물고 일어났다. 페르난두데누로냐 섬 인근 바다에 이는 수십
미터의 파도 앞에서 라티나는 한 마리 개미같이 나약한 존재일 뿐이었
다. 그런 상황에서 혹시 연료가 떨어지거나 어떤 결함이라도 생긴다면
상상도 하기 싫은 일이 발생할 것이다. 그렇기 때문에 늘 위험에 대비해
야 했다.

위험 부담이 큰 비행이었으므로 탑승 인원을 최소화했다. 단지 중량을
줄이기 위해서가 아니었다. 셰일라와 스페인에서 온 친구들은 리우데자
네이루에 남기로 했다. 결국 이렌, 지미, 파올로 그리고 자가용 비행기
조종사 자격증을 보유한 데이비드가 남대서양 횡단 팀이 되었다.

열대 기후 속에서 양력 문제로 골머리를 앓았던 Do-X의 전철을 밟지
않기 위해 남대서양 횡단 팀은 기온이 상승하기 전에 서둘러 출발하여
새벽 5시경에는 이륙을 완료하기로 했다. 출발 준비를 마친 뒤 횡단 팀은
만약의 경우를 대비하여 미리 작별인사를 나누었다. 7.5톤이나 되는 연
료를 만재한 비행기가 이륙에 실패하면 엄청난 파장을 불러오게 될 것이
기 때문이었다. 승객이나 화물이 없는 상태에서 이륙하는 것이 가장 이

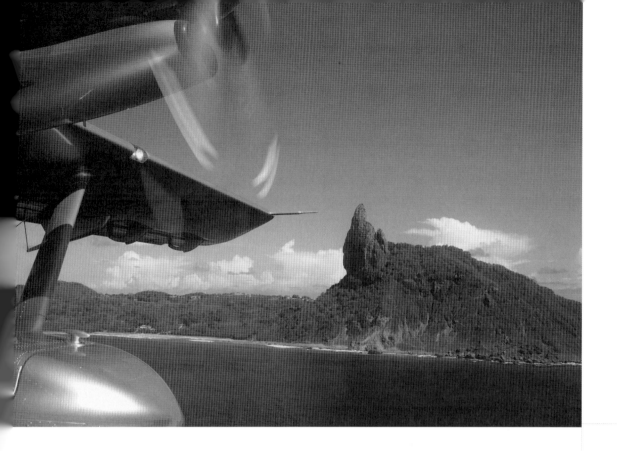

상적이나 라티나는 이미 최대 이륙 중량을 4톤 정도 초과한 상태였다.

그럼에도 라티나는 이륙을 강행했고 90노트knot의 속도로 천천히 날아올랐다. 여기서 시동이 꺼져버리면 모든 것이 끝이었다. 이렌은 가능한 한 비행 상태를 일정하게 유지하기 위해 전원 착석을 명령하고 비행기 다리를 접었으나 속력은 85노트로 떨어졌다. 비행이 아니라 공중에 매달려 있는 형국이었다. 1시간 만에 3,000미터까지 올라갔고, 4,300미터까지 올라가는 데 또 1시간이 걸렸다. 파올로가 연료 탱크에 펌프를 삽입하여 가솔린을 뽑아올리려 했으나 쉽지 않았다. 펌프에 공기가 들어가서 제대로 작동하지 않았던 것이다. 지미가 여러 차례 시도한 끝에 이 문제는 해결되었다.

이렌은 무엇보다 속력이 가장 마음에 걸렸다. 너무 느렸다. 이대로라면 목적지에 닿기도 전에 연료가 떨어질 것이 분명했다.

이처럼 험난한 노정에서 가장 어려운 부분은 비행을 계속할 것인가,

아니면 회항할 것인가를 결정하는 것이었다. 언제 비행 포기 여부를 결정해야 하는가. 안전하게 회항할 수 있는 시점은 언제이고 필요한 연료는 얼마나 되는가. 최종 결정을 내리기 위해서는 수많은 요소들을 고려해야 했다. 예를 들어 풍속이나 풍향의 변화가 심할 경우에는 비행 항로를 바꾸는 것보다는 유지하는 편이 더 안전했다.

바깥세상과 교신이 두절된 채 몇 시간 동안 악천후 속을 비행했다. 오늘따라 이 항로를 지나가는 배나 비행기도 없었으며, 연료를 공급하는 항공 관제선 한 척 보이지 않았다. 목적지까지 절반 이상 남고 연료도 절반 이상 사용한 상태에서 이렌은 회항할 것인지 아니면 비행을 계속할 것인지에 대해 동료들의 의견을 들어보기로 마음먹었다. 어떤 결정을 내리든 확률은 50대 50이었다. 모두들 비행을 계속하자고 했다.

적도에 이르자 바라던 대로 바람의 방향이 바뀌었다. 드디어 속력을 낼 수 있게 된 것이다. 출발한 지 7시간 만에 처음으로 해낼 수 있다는 자신감이 생겼다. 높은 파도와 돌풍에 맞서며 10시간 5분 만에 포르토 프라이아에 도착했다. 육지에서 바라보는 바다는 더 이상 위협적이지 않았다. 결국 그들은 해냈다.

모두 안도의 한숨을 내쉬면서 서로 얼싸안았다. 이렌은 마치 세탁해서 빳빳해진 청바지를 입은 것같이 산뜻한 기분이었다고 말했다. 연료 탱크에는 약 45분 정도 비행할 수 있는 연료가 남아 있었는데, 장거리 여행을 마친 비행기에 남아 있는 연료의 양으로는 적었다. 만약 착륙에 실패했다면 연료가 부족했을 것이다.

빈 연료 탱크들은 현지인의 손에 넘겨졌다. 물이 부족한 섬에서 이 연료 탱크들은 오래오래 물통으로 쓰이게 될 것이다.

이렌 일행은 작은 호텔에서 자축연을 열었지만 다음 날 또 길을 떠나야 했기에 휴식을 충분히 취할 수가 없었다.

3월 16일 : 프라이아, 카보베르데 — 카나리아 제도
스페인 카나리아 제도까지 장장 7시간을 비행했다.

3월 17일 : 카나리아 제도 — 리스본

악천후 속의 스페인

3월 18일 : 리스본 — 말라가

이렌은 Do-24가 1971년까지 구조기로 활동했던 스페인 말라가의 푸에르토 데 포옌사를 방문하고 싶었으나 날씨가 좋지 않았다. 그는 경험으로 일기예보는 말 그대로 예보일 뿐 실제 날씨와는 다르다는 것을 알고 있었다. 아니나 다를까 리스본을 출발할 때만 해도 화창하던 날씨가 남동쪽으로 가자 어두워지면서 천둥 번개를 동반한 폭풍우가 몰아쳤다. 오토파일럿이 없는 라티나를 수동으로 조종하면서 항로를 지켜낼 수 있을까. 폭풍우는 더 거세어졌다. 마요르카에 가려다 꿈에서도 그리던 남대서양 횡단을 망치는 건 아닐까. 이렌은 결국 안전한 말라가로 가기로 마음먹었다.

이렌 일행은 폭풍우와 싸우는 대신 해안도시 말라가에서 제대로 된 식사를 하고 휴식을 취한 뒤 다음 날 다시 길을 떠났다.

3월 19일 : 말라가 — 팔마 데 마요르카, 포옌사

3월 19일 ~ 22일 : 팔마 데 마요르카

포옌사에서 스페인 국왕이 직접 라티나를 조종하기로 예정되어 있었으나 행사 바로 직전에 취소되었다. 비록 행사는 취소되었지만 이렌 일행은 오래전 라티나가 27년간 머물렀던 고향이나 다름없는 도시에서 대대적인 환영을 받았다. 라티나는 스페인 공군 제트기와 함께 포옌사 상공을 잠시 비행한 뒤 항구에 내렸다. 이렌은 또 하나의 임무를 완수했다.

독일의 하늘로 돌아오다

3월 22일 ~ 24일 : 뮌헨

또 날씨가 좋지 않았다. 일행은 오베르파펜호펜으로 갈 예정이었으나 기상 악화로 공항이 폐쇄되는 바람에 뮌헨으로 향했다. 가는 도중 라티나의 양쪽 날개 위에 얼음이 얼기 시작하여 서둘러 하강해야 했다. 관제탑에 우선 착륙을 요청한 덕분에 착륙 대기 시간 없이 바로 공항에 내릴 수 있었다.

3월 24일 : 오베르파펜호펜
5월 5일 ~ 7일 : 작센 주 노드홀츠

5월 7일 : 함부르크

라티나는 함부르크 항 개항 기념식에 참석했다. 이번이 두 번째다.

5월 7일 ~ 15일 : 노드홀츠
5월 15일 ~ 20일 : 베를린 국제 우주항공기술 박람회
5월 19일 : 뮤겔 호에 2차 착륙

라인 강의 모험

5월 20일 ~ 21일 : 쾰른

쾰른은 남다른 의미가 있는 기착지 중 하나다. 74년 전 Do-X가 동체를 내린 라인 강에 라티나도 착륙할 준비를 서둘렀다. 그러나 안전하게 착륙하기가 쉽지 않았다. 라티나의 크기에 비해 라인 강의 폭이 좁고 강 위에 여러 개의 다리가 놓여 있었기 때문이다. 행운이 따라주기를 바랄 수밖에 없었다. 이렌 일행은 고민 끝에 호헨촐런부르케 다리와 초부르케 다리 사이에 착륙하기로 했다. Do-X도 1932년에 쾰른 성당과 쾰른 시내를 한 바퀴 돌고 나서 호헨촐런부르케에 내린 적이 있었다.

이렌은 착륙 후 라티나를 물가까지 예인할 공업용 구조선을 수배하는 등 착륙에 대비한 계획을 세우고 관계자들과 협의를 마쳤다. 세세한 부분까지 수십 번을 확인했음에도 불구하고 이번에도 또 사고가 발생했다. 예인선 선장의 실수로 예인선의 뱃머리가 라티나의 아래쪽을 스쳤던 것이다. 그 바람에 라티나 위로 올라갔던 예인선 선원 한 명이 중심을 잃고 아래로 떨어질 뻔했다. 이렌이 재빨리 그의 옷깃을 잡고 끌어올렸다. 라티나가 시동을 켠 상태에서 전진하지 않았다면 스치면서 뒤로 밀려나 다리를 들이받는 사고가 발생했을 것이다. 이렌은 다리 난간을 들이받지 않도록 조심하면서 라티나의 균형을 잡기 위해 15분간 애를 썼다. 아찔한 순간이었다.

모두 세계 일주가 위험하다고 했지만 정작 위험은 고향에서 기다리고 있었다. "우리 쪽 실수는 아니었지만 관중들 앞에서 완전히 체면을 구겼어요. 예인선 사람들이 조류가 있을 때 어떻게 해야 하는지조차 모른다는 건 상상도 못했어요." 이렌은 억울하다는 듯이 말했다.

라티나는 강 가장자리 쪽으로 가는 대신 방향을 바꾸어 다리 밑을 통과한 뒤 쾰른 성당 쪽으로 날아갔다. 화보집에 나올 만한 멋진 모습이었다.

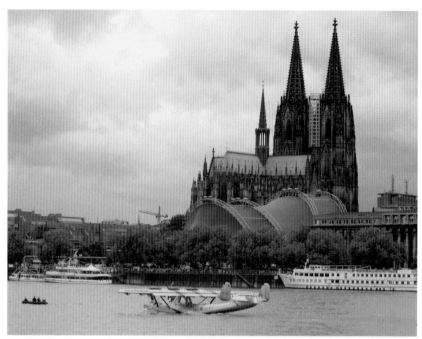

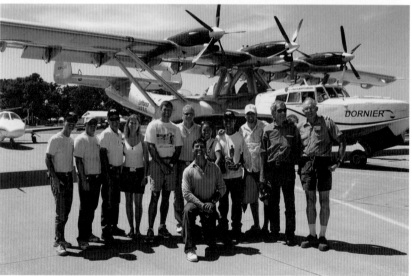

5월 21일 ~ 22일 : 베를린

5월 22일 : 오베르파펜호펜

5월 22일 ~ 24일 : 프리드리히스하펜

5월 24일 ~ 29일 : 프랑스 비스카로스

5월 29일 ~ 31일 : 프랑스 보르도

5월 31일 ~ 7월 14일 : 오베르파펜호펜

7월 14일 ~ 16일 : 오스트리아 볼프강 호 지역 상트 볼프강

7월 16일 : 잘츠부르크

7월 16일 ~ 20일 : 오베르파펜호펜

7월 20일 ~ 28일 : 시하젠페스트, 프리드리히스하펜

7월 28일 : 오베르파펜호펜

마침내 라티나는 긴 여행을 마치고 집으로 돌아왔다. 라티나는 박물관의 먼지를 털어내고 세상 밖으로 나갔고, 세상은 라티나에게 환호했다. 이것이 라티나의 마지막 비행은 아닐 것이다. 이렌의 말대로 날개가 있는 한 비행기가 머물 곳은 하늘이다.

Chapter 2

Do-24,
36개국의 하늘과 바다를 가다

사 진 으 로 보 는 세 계 일 주

라티나,
하늘로
날아
오르다

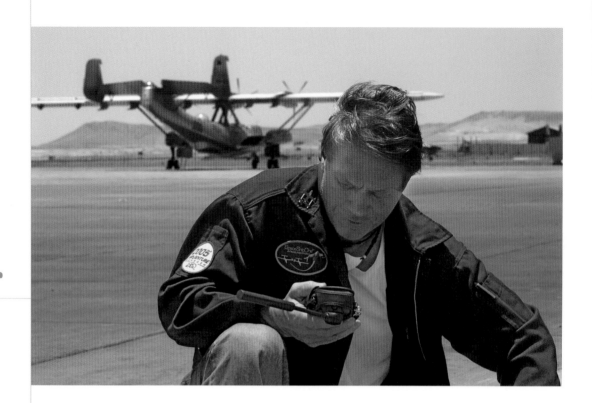

위성전화기를 갖는다는 것은 멋진 일이다.

휴대전화가 안 되는 곳에서 연료가 떨어졌을 때

위성전화기의 필요성을 절실히 느끼게 된다.

물론 위성전화기도 신호가 안 잡힐 때도 있고 연결이 끊어질 때도 있다.

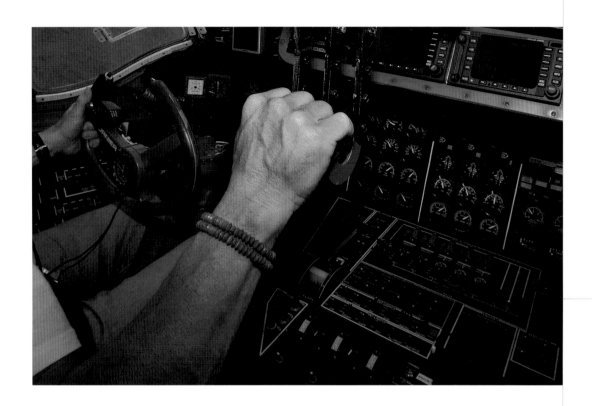

라티나가 27번 활주로 오른쪽에서 대기 중이다.

이렌 : 크리스티안, 왜 이렇게 오래 기다려야 하지?

도대체 왜 이륙 허가가 안 나는 거야?

크리스티안 : 곧 착륙하는 비행기가 있나봅니다.

타워 : RPC 2403, 이륙을 허가합니다. SID 27을 준수해주세요.

스쿼크 코드(기체 식별 번호)는 1944입니다.

라티나가 서서히 움직이기 시작한다.

이렌 : 모든 계기 정상, 클라임 기어 업, 플랩 업, 체크 완료.

이륙 후 고도 2,400미터까지 상승하겠습니다.

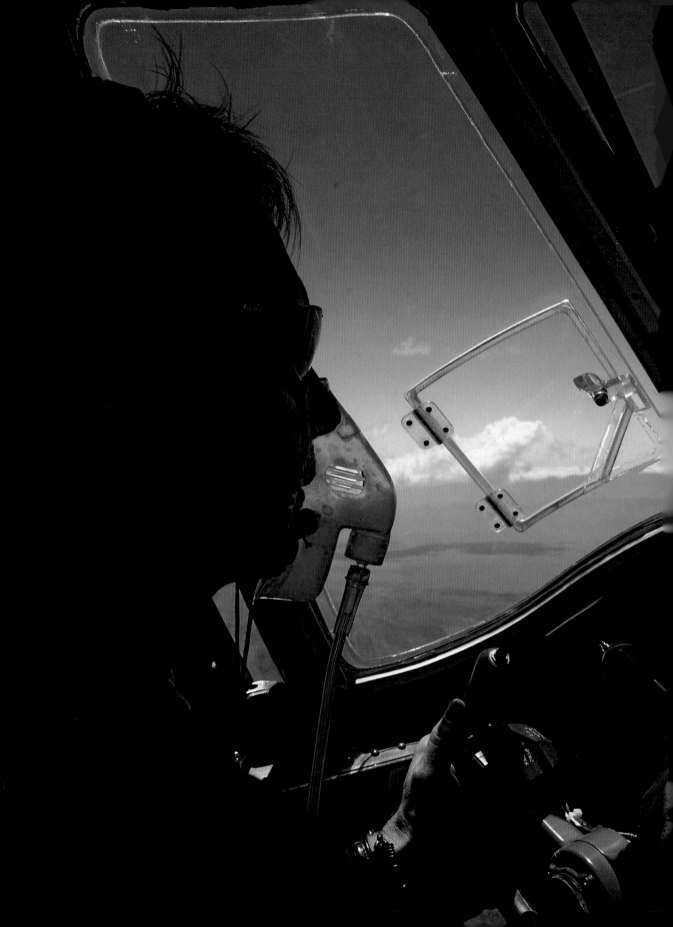

Do-24 세상에서 가장 아름다운 비행기

6,700미터 상공. 산소가 희박해서인지 손이 찌릿하다.

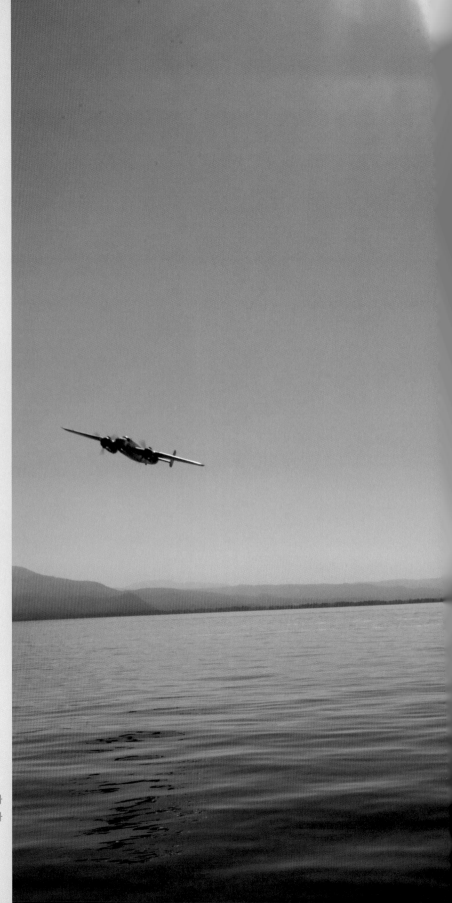

눈앞에 미공군 폭격기 B-25가
나타났다. 요란한 굉음에 귀가
먹먹해진다.

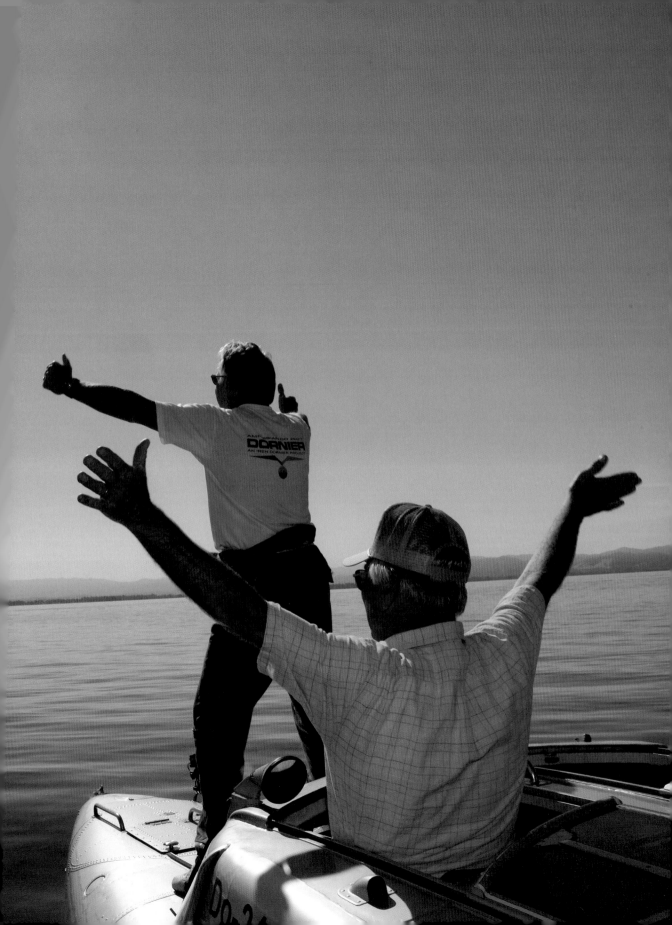

Do-24 세상에서 가장 아름다운 비행기

Do-24 ATT 복원 작업 중에
이렌 도르니에가 손으로 그린
유압 시스템 스케치.

InFlight

www.flyseair.com

SOUTHEAST ASIAN AIRLINES' ONBOARD MAGAZINE

FEBRUAR'

A STAR IS REBORN

AT SEAIR, A LEGENDARY FLYING MACHINE
TAKES TO THE SKIES ONCE MORE

Do-24ATT AMPHIBIAN

AN IREN DORNIER PROJECT

DORNIER

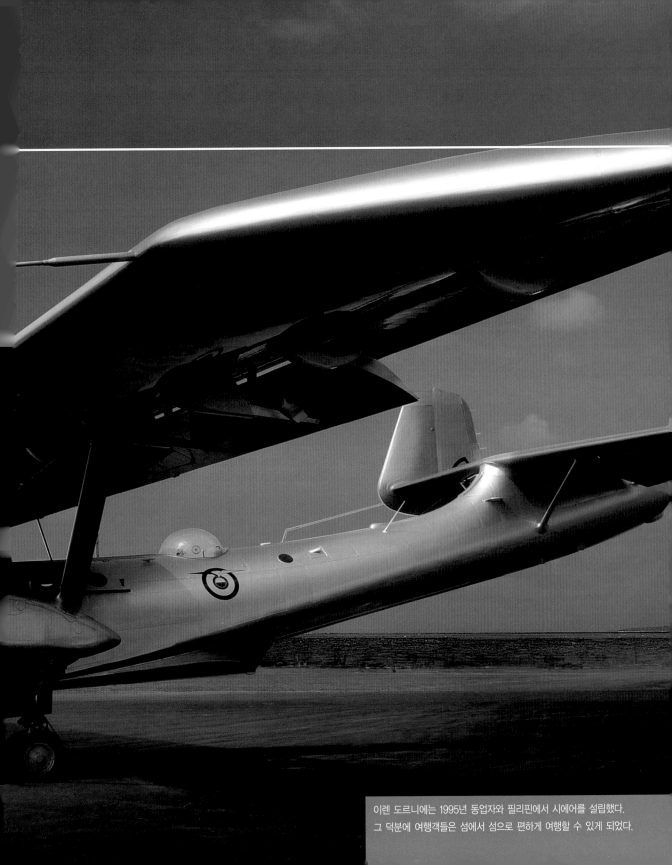

이렌 도르니에는 1995년 동업자와 필리핀에서 시에어를 설립했다.
그 덕분에 여행객들은 섬에서 섬으로 편하게 여행할 수 있게 되었다.

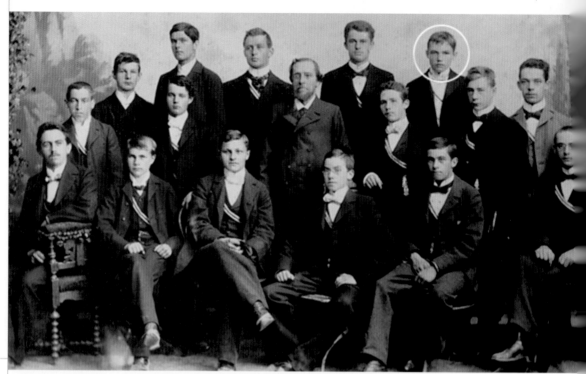

학창 시절의 클라우데 도르니에(원 안). 친구들은 그가 당대 최고의 항공기 제작자가 될 거라고 상상이나 했을까?

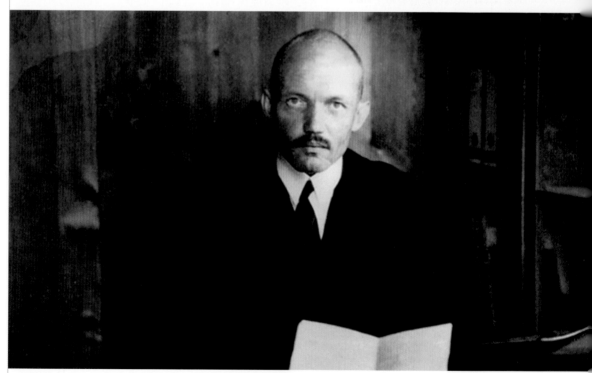

보덴 호 인근 제모스 사무실에서의 클라우데 도르니에.

도르니에 항공기가 그려진 각종 포스터들.

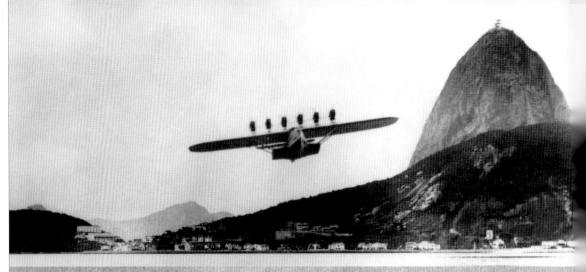
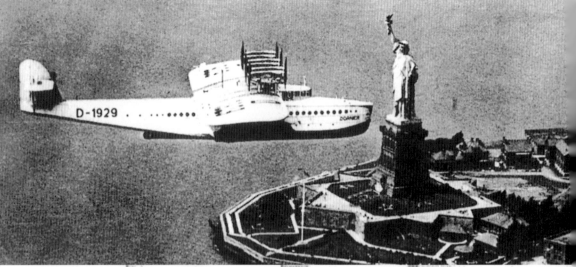
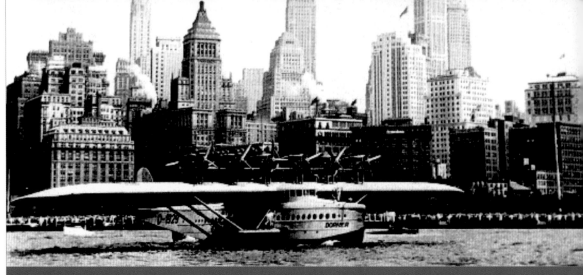

1931년 Do-X가 찾은 곳. 위로부터 리우데자네이루, 뉴욕 자유의 여신상, 허드슨 강.

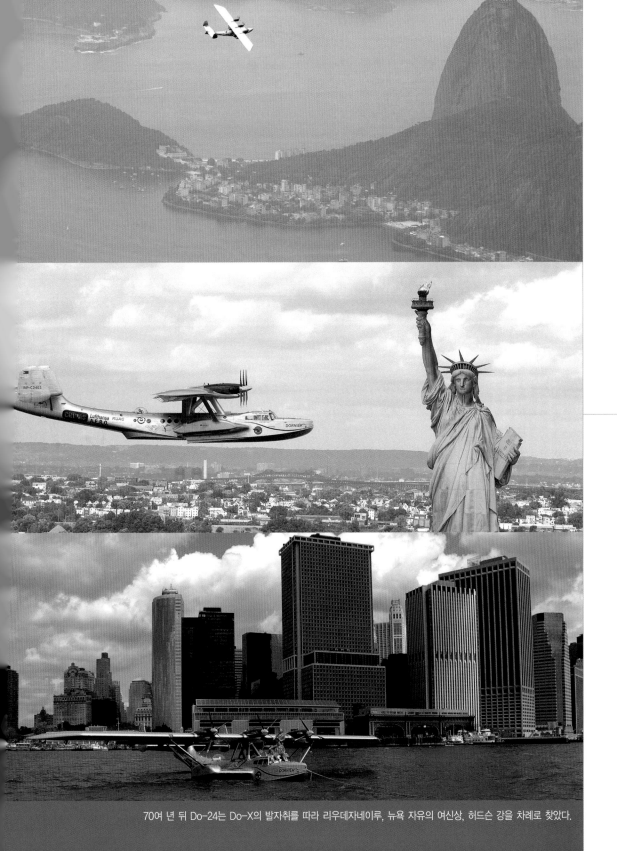

70여 년 뒤 Do-24는 Do-X의 발자취를 따라 리우데자네이루, 뉴욕 자유의 여신상, 허드슨 강을 차례로 찾았다.

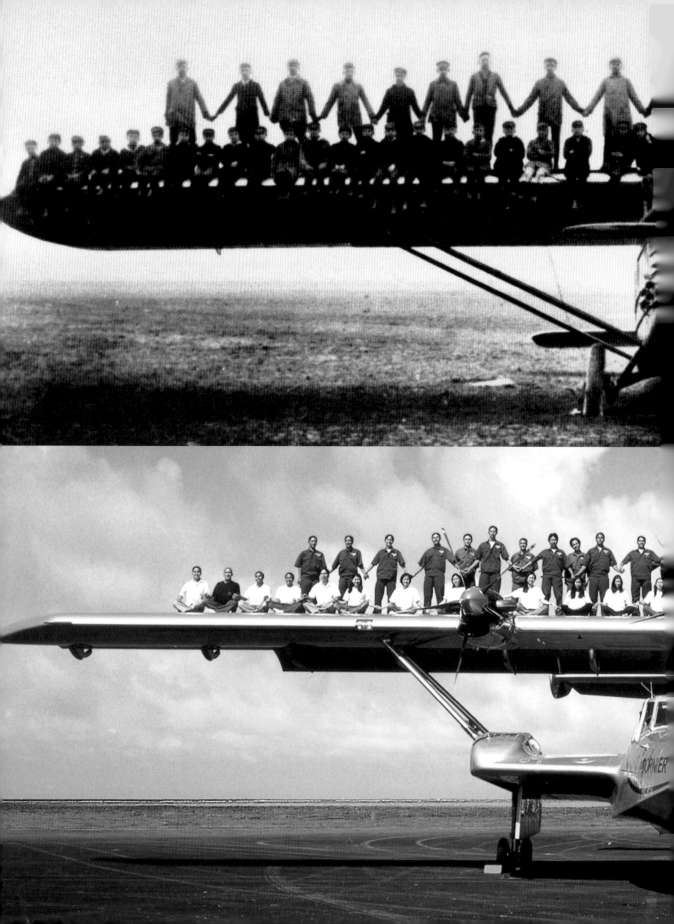

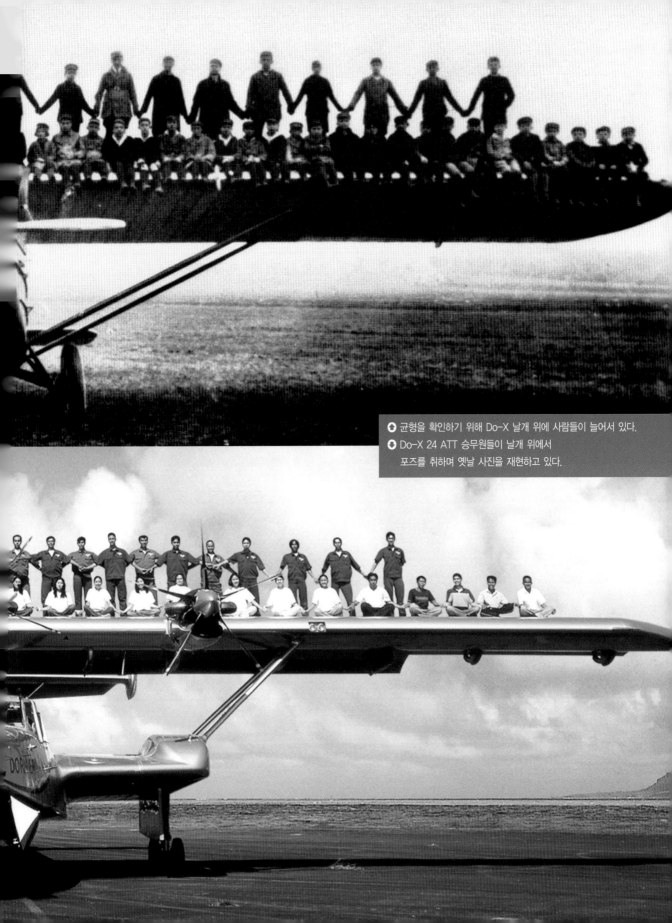

⬆ 균형을 확인하기 위해 Do-X 날개 위에 사람들이 늘어서 있다.
⬇ Do-X 24 ATT 승무원들이 날개 위에서
　포즈를 취하며 옛날 사진을 재현하고 있다.

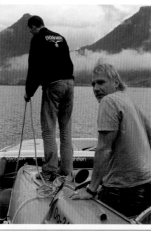

 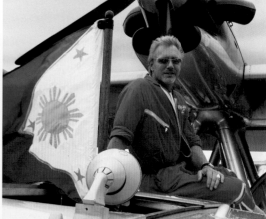

◑ 팀워크 없이는 성공도 없다. 그리고 우정은 영원하다.

◑ 꿈을 꾸는 사람들. 부조종사로 함께 비행했던 영국의 백만장자 리처드 브랜슨 경(왼쪽).

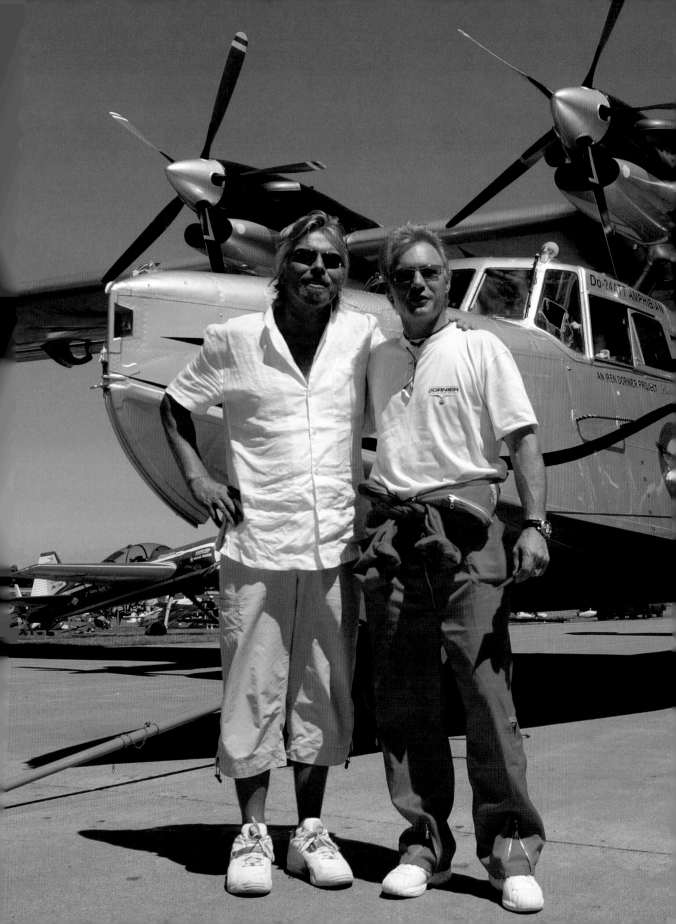

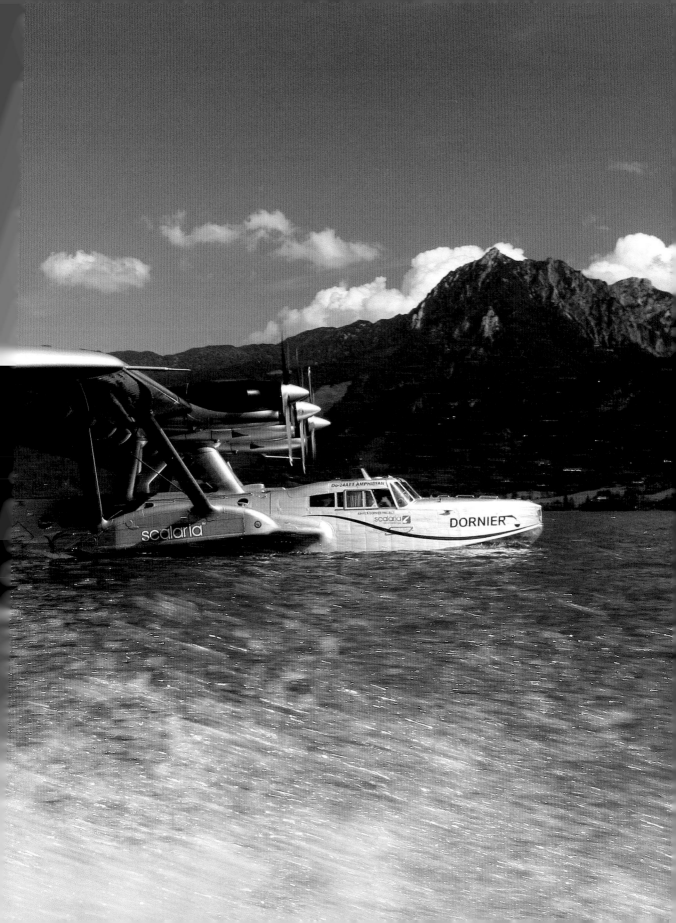

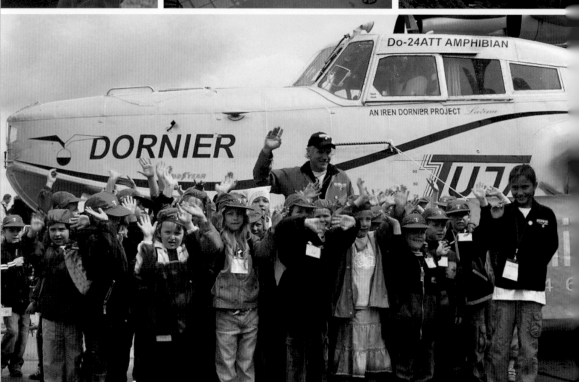

어린이들과 함께하는 것은 언제나 즐겁다. 그들은 무한한 가능성이 있는 놀라운 존재이며 내일의 희망이다.

Kayang Kaya! '우리는 할 수 있다'는 뜻의 필리핀 말이다.

이렌 도르니에게 딸 알라나는 행운의 부적 같은 존재다.

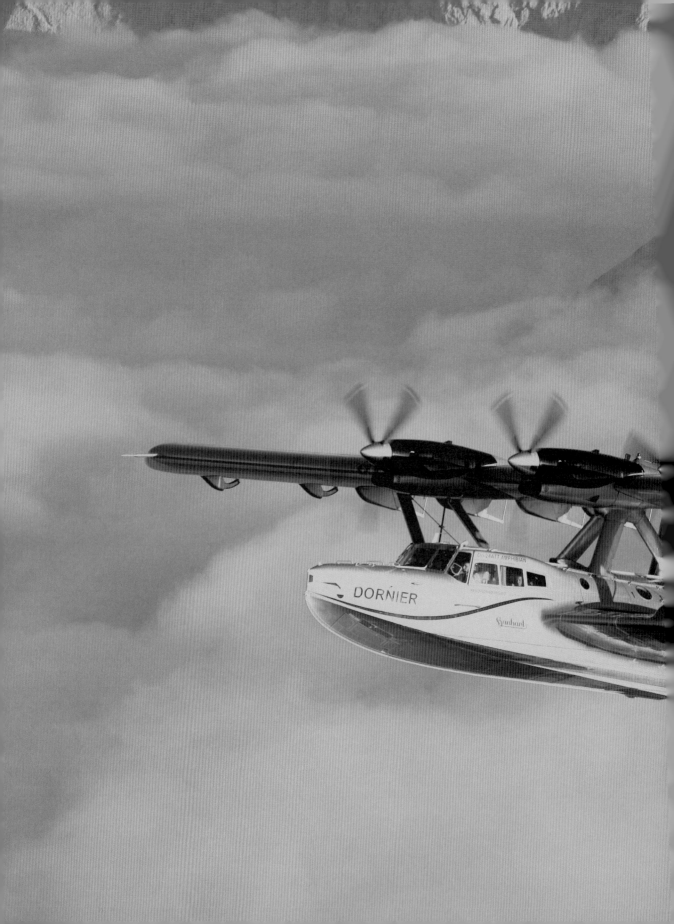

우아하고 강인한 비행기

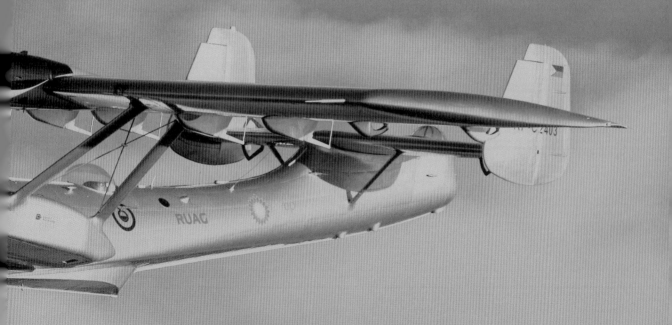

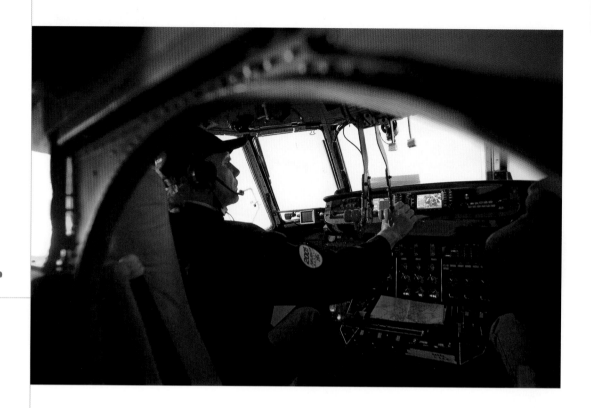

이렌 도르니에는 비행은 요리와 같다고 말한다.

승객들과 목적지에 안전하게 도착했을 때의 기분은

자신이 만든 음식을 친구들과 나누어 먹으며

즐거운 시간을 보냈을 때와 같다고.

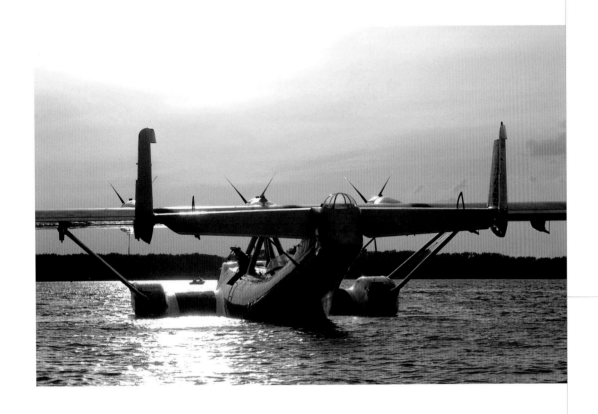

라티나가 역광을 받으며 거대한 모습을 드러낸다.

우아함과 강인함을 동시에 지닌 라티나를 보면 감탄사가 절로 나온다.

SEAIR

100 Years of AVIATION
1903 - 2003

Do24TT

100 Years of AVIATION
1903 - 2003

Do24TT

PILIPINAS

AVIATION

PILIPINAS

P6

SEAIR

IREN

RSTER WELTFLUG

DORNIER

FLUGBOOT DO 24

· DORNIER ·

DO 24

08. Sep. 2004

ATT

· FLUGSCHIFF ·

€ ✱0,11

DEUTSCHLAND BONN

475

-8.-9.04-1

Zentrale

Deutsche Post

53113

Worl

Deutsc
Globa
928 B
NY, N
USA

DO X 1929

Deutsche Post ✉

Befördert mit Flugboot DO 24

D 1929

FLUGSCHIFF

13 XI

MARK

o H the best
iments of the
Deutsche
Vacuum Oel Aktiengesellschaft
Mobiloil—Department

Mr. P. I. DuMar,

Vacuum Oil Company,

61, Broadway,

NEW YORK

EGYPTE الدولة المصرية

13 MILLS CONGRÈS INTERNATIONAL D'AVIATION-LE CAIRE-1933

"DORNIER DOX"

PROGRESS OF AVIATION

LIBERIA

2c

40TH ANNIVERSARY OF AIR SERVICES

ANTIGUA

DORNIER DO-X

20c

...BLIQUE ...ONAISE

10 F POSTE AÉRIENNE

PREMIER VOL 192...

Ost-West

144+56

Db 7

HISTÓRIA DA AVIAÇÃO

S. TOMÉ E PRÍNCIPE

REPUBLIQUE GABONAISE 300F POSTE AÉRIENNE

CLAUDE DORNIER

TÜRK HARITACILIĞINDA 75. YIL

60 KURUŞ

POSTA

TÜRKİYE CUMHURİYETİ

GÜZEL SANATLAR MATBAASI A.Ş. 1970

COLOMBIA · AÉREO · 10 · CTVS

DORNIER WAL

1924

HISTORIA DE LA AVIACIÓN COLOMBIANA

DE LA RUE DE COLOMBIA

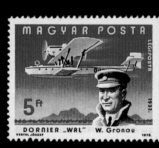

MAGYAR POSTA

LÉGIPOSTA

5 ft

DORNIER „WAL" W. Gronau

VERTEL JÓZSEF

1932

1978

COLOMBIA · AÉREO · 20 · CTVS

DORNIER MERCUR

1926

HISTORIA DE LA AVIACIÓN COLOMBIANA

DE LA RUE DE COLOMBIA

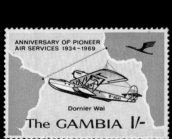

ANNIVERSARY OF PIONEER AIR SERVICES 1934-1969

Dornier Wal

The GAMBIA 1/-

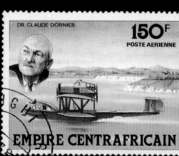

DR. CLAUDE DORNIER

150F POSTE AÉRIENNE

EMPIRE CENTRAFRICAIN

MONACO

1,00

CROISIERE ATLANTIQUE 1930 Hydravion DORNIER - DO...

2 PTAS CINCUENTENARIO DE LA ...ACIÓN ...PAÑOL

CORREOS ESPAÑA

Brasil 84

610,00

JORGE EDUARDO

Brasil 84

D-AKER TAIFUN

620,00

JORGE EDUARDO

50 ANIVERSARIO DE LA TRAVESIA DEL ATLANTICO POR EL PLUS ULTRA

URUGUAY CORREOS $63

엔진과 랜딩기어 사이에 있는 바나나처럼 길쭉한 모양의 지레.
비행기에 시동이 걸리면 지레가 접히고 랜딩기어가 동체로 들어간다.

라티나의 추락은 기술적 손실과 아울러 정신적인 충격을 불러왔다.

이랜 도르니에는 이대로 희망이 사라져버리는 것은 아닐까 슬프고 우울했다.

제대로 날아보기도 전에 이런 사고가 발생하다니 믿을 수가 없었다.

소방차가 도착했다. 과연 복구가 가능할까?

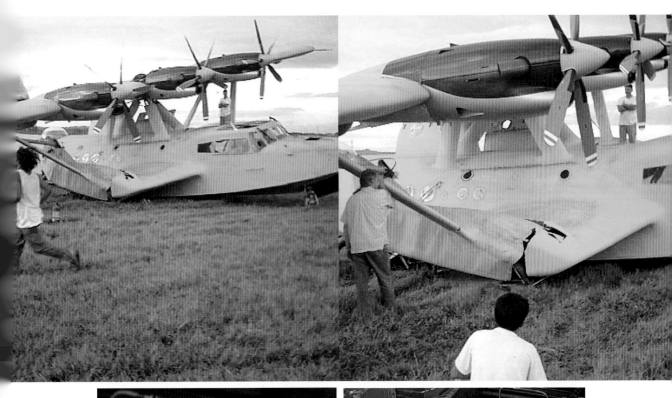

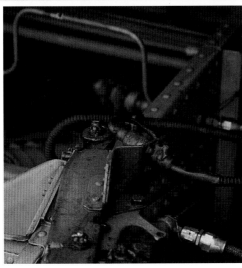

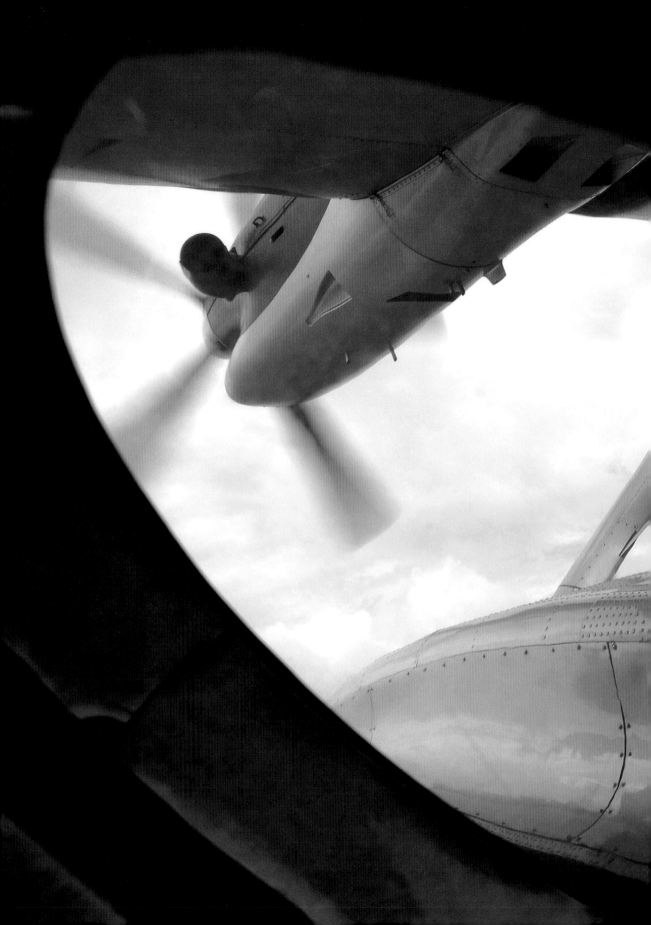

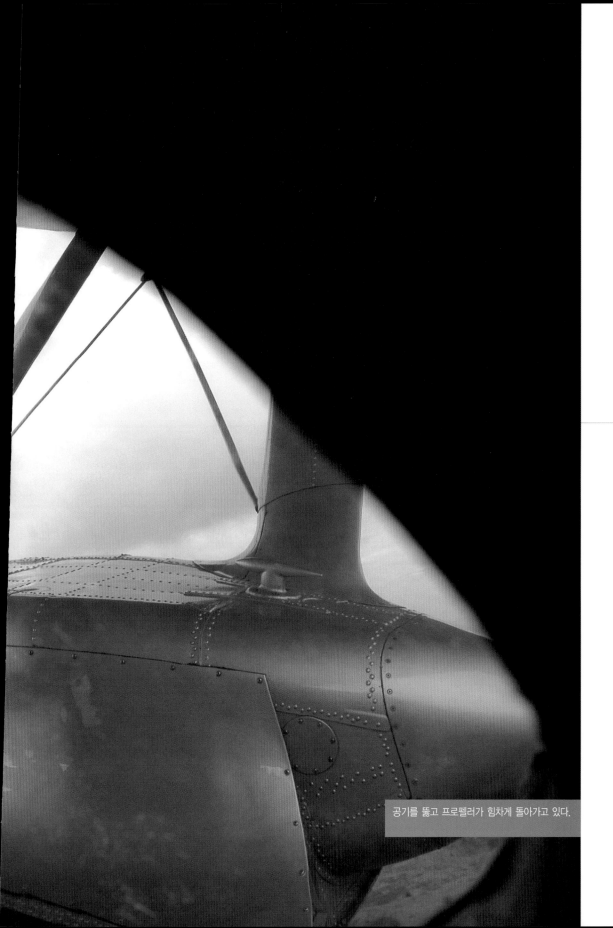

Do-24 세상에서 가장 아름다운 비행기

공기를 뚫고 프로펠러가 힘차게 돌아가고 있다.

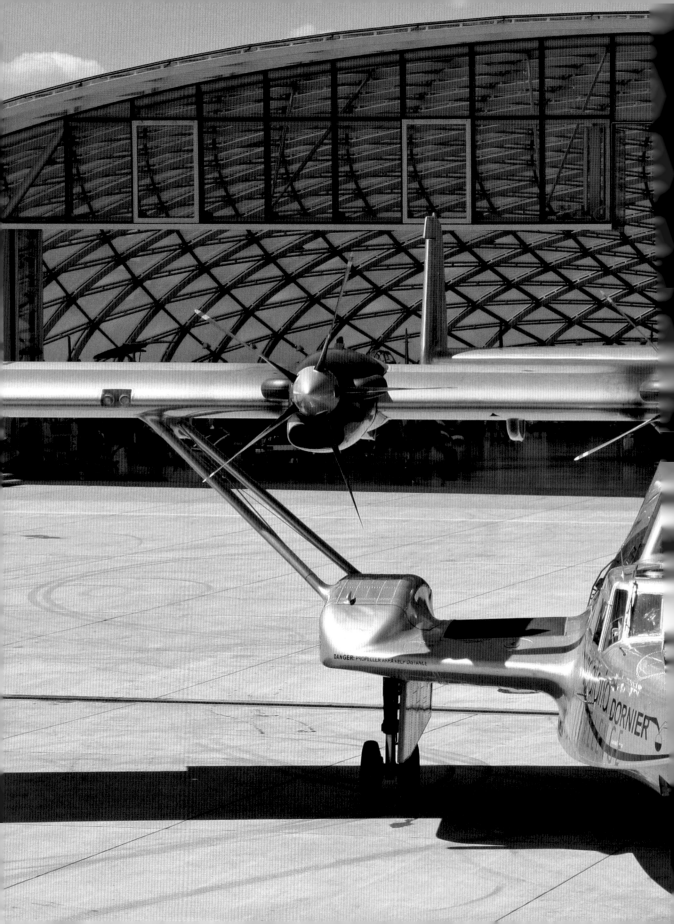

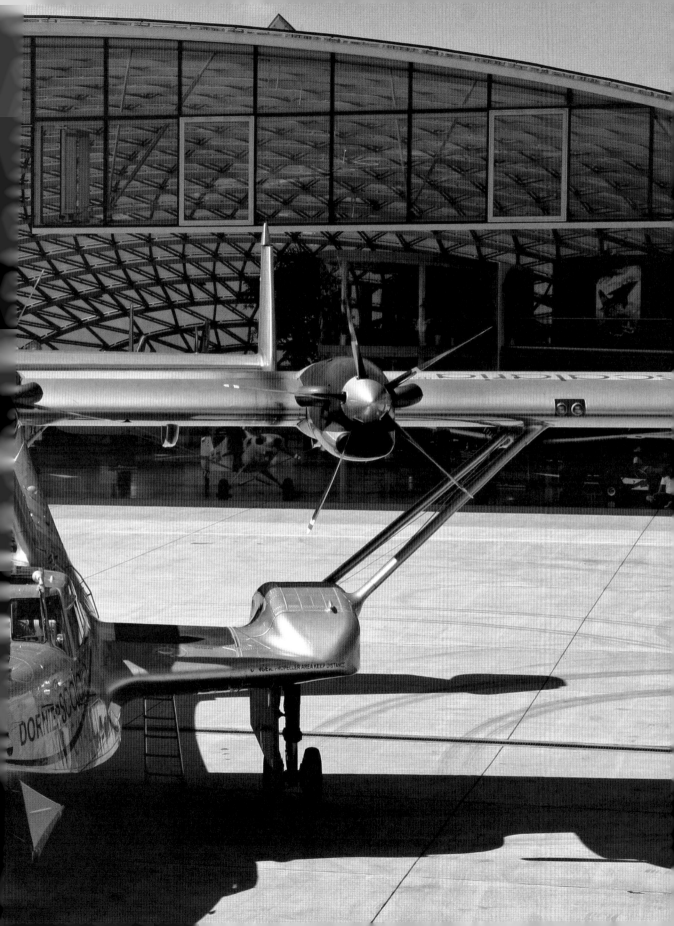

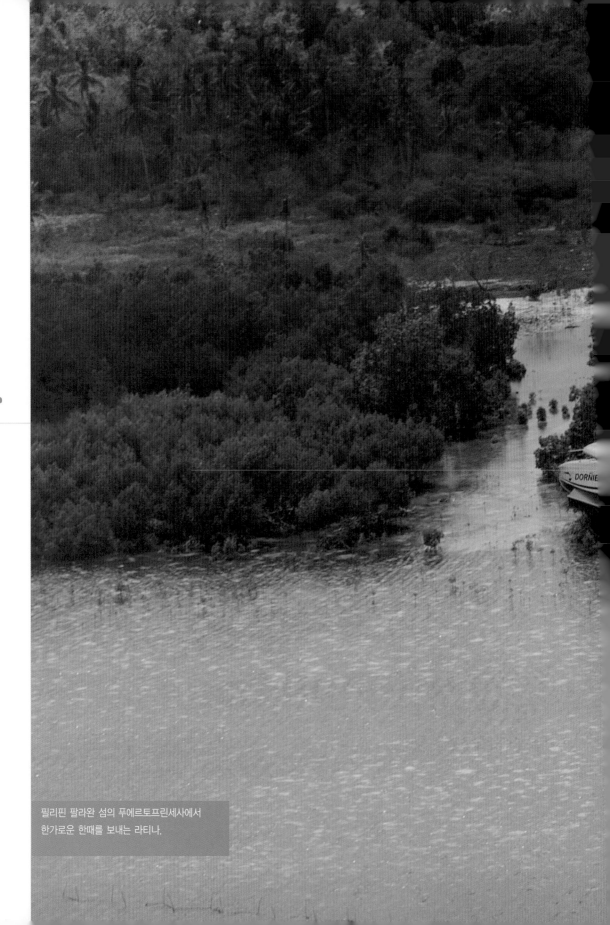

DORNIE

필리핀 팔라완 섬의 푸에르토프린세사에서
한가로운 한때를 보내는 라티나.

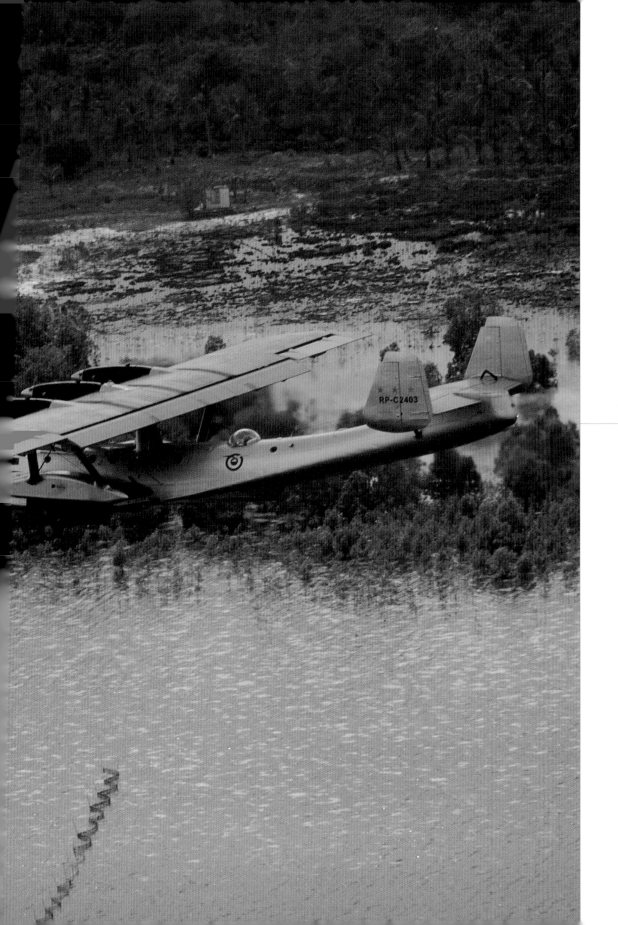

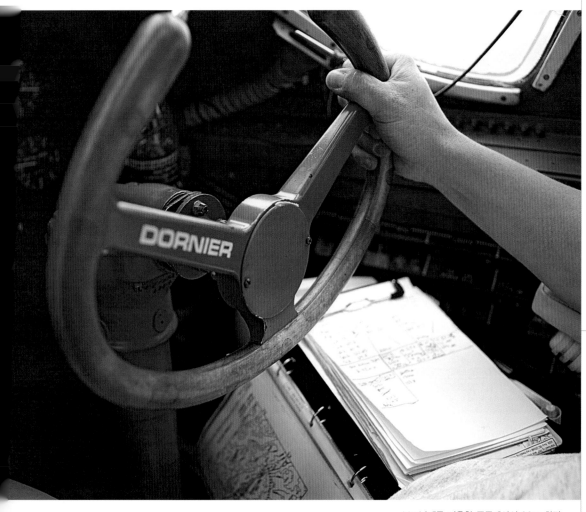

보조날개를 이용한 공중에서의 90도 회전.

어느 아름다운 성당에서 포즈를 취하고 있는 이렌 도르니에.

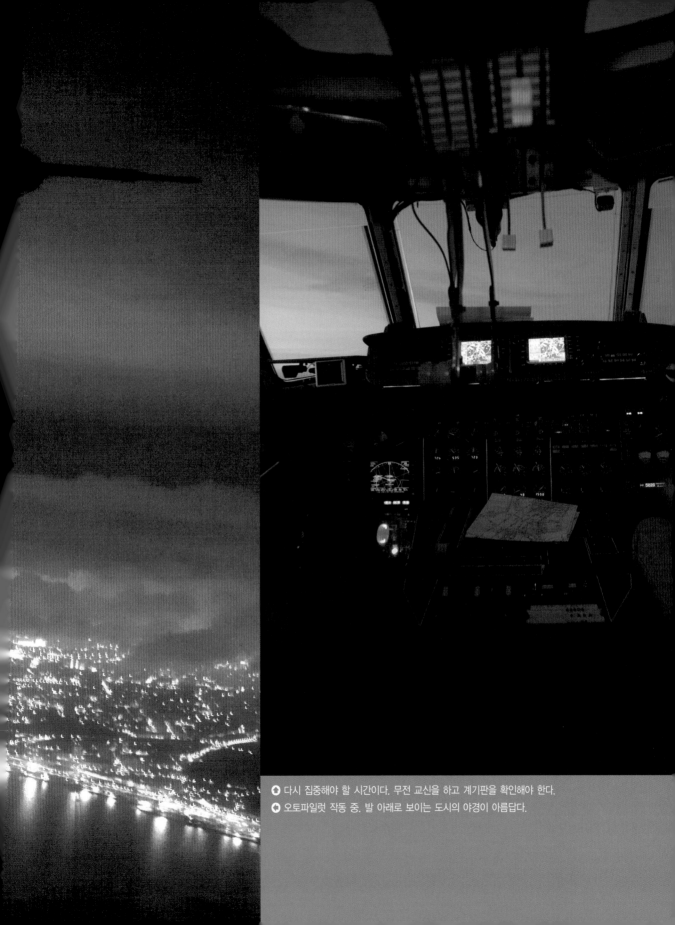

⬆ 다시 집중해야 할 시간이다. 무전 교신을 하고 계기판을 확인해야 한다.
⬇ 오토파일럿 작동 중. 발 아래로 보이는 도시의 야경이 아름답다.

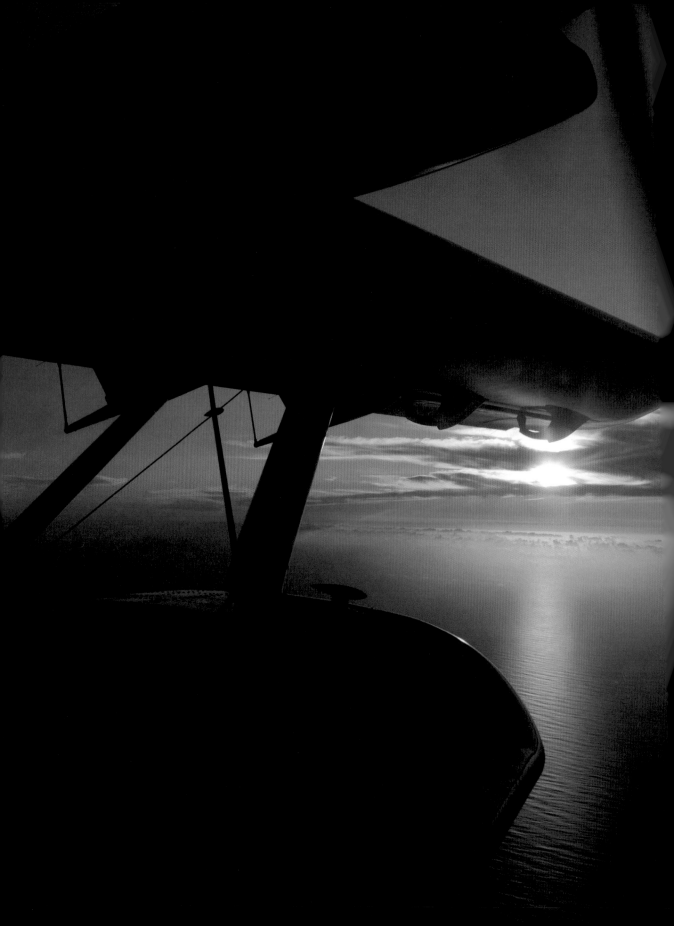

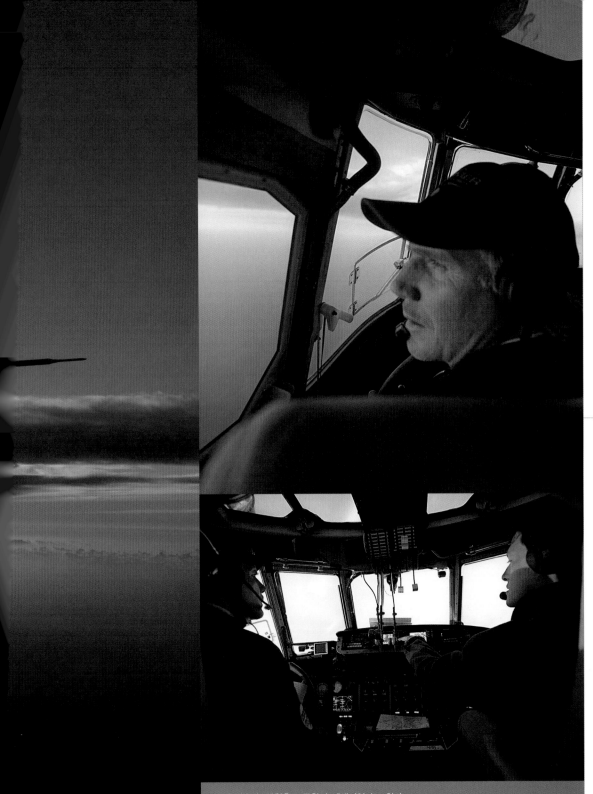

날이 저문다. 악천후로 공항이 폐쇄되었다고 한다.
이제 어디로 기수를 돌려볼까?

흥미진진한
모험

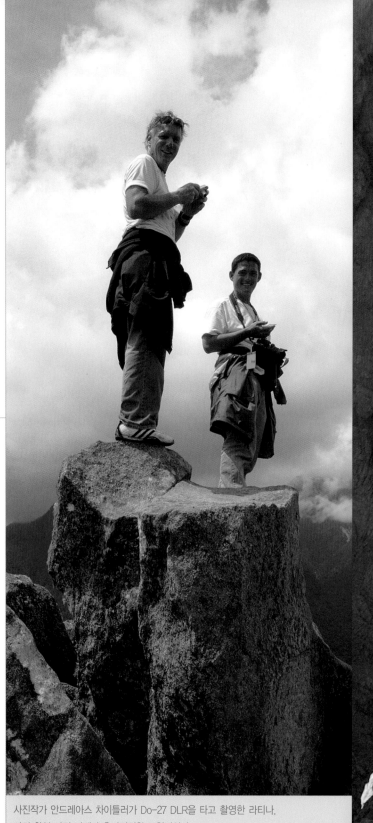

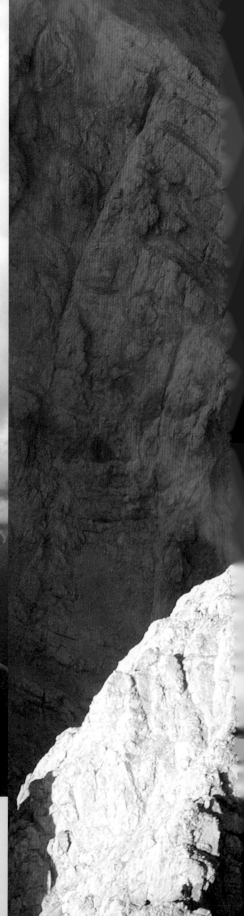

사진작가 안드레아스 차이틀러가 Do-27 DLR을 타고 촬영한 라티나.
사진 촬영 과정 자체가 흥미진진한 모험이었다.

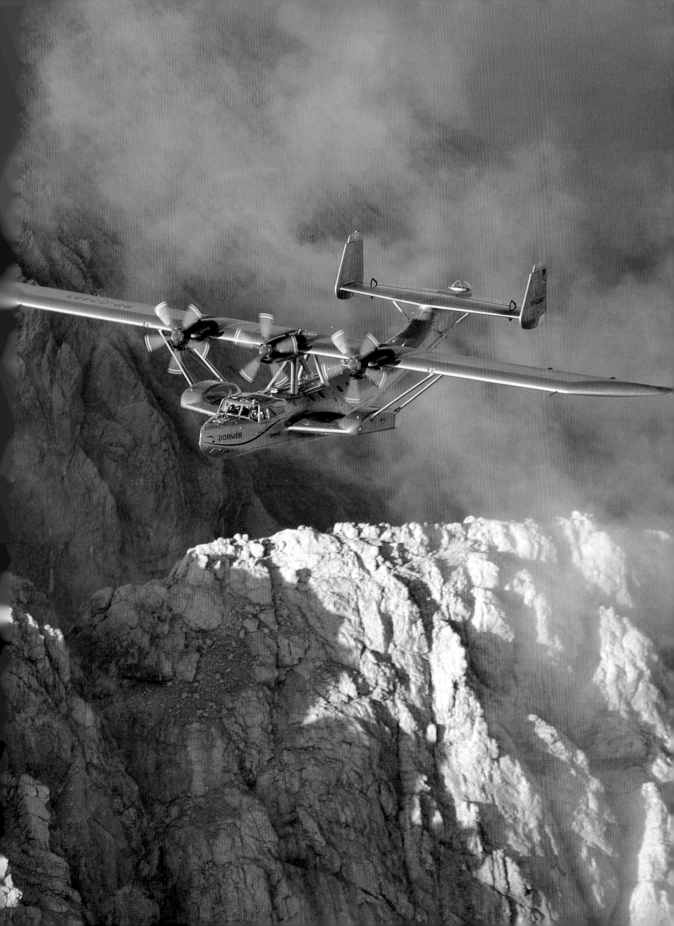

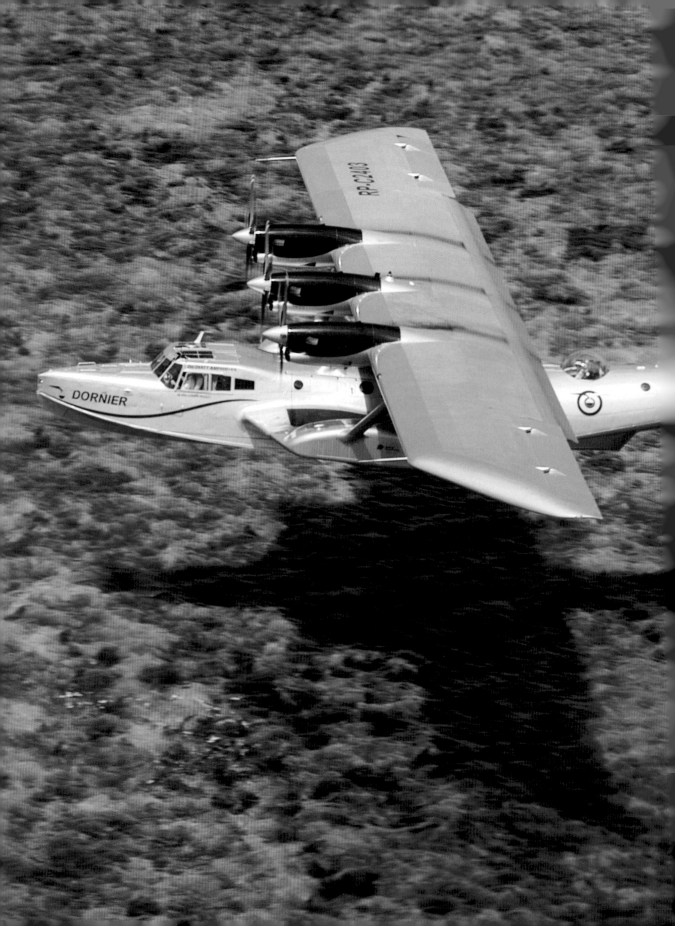

완벽한 비행을 위해서는 어느 것 하나 소홀히 할 수 없다.

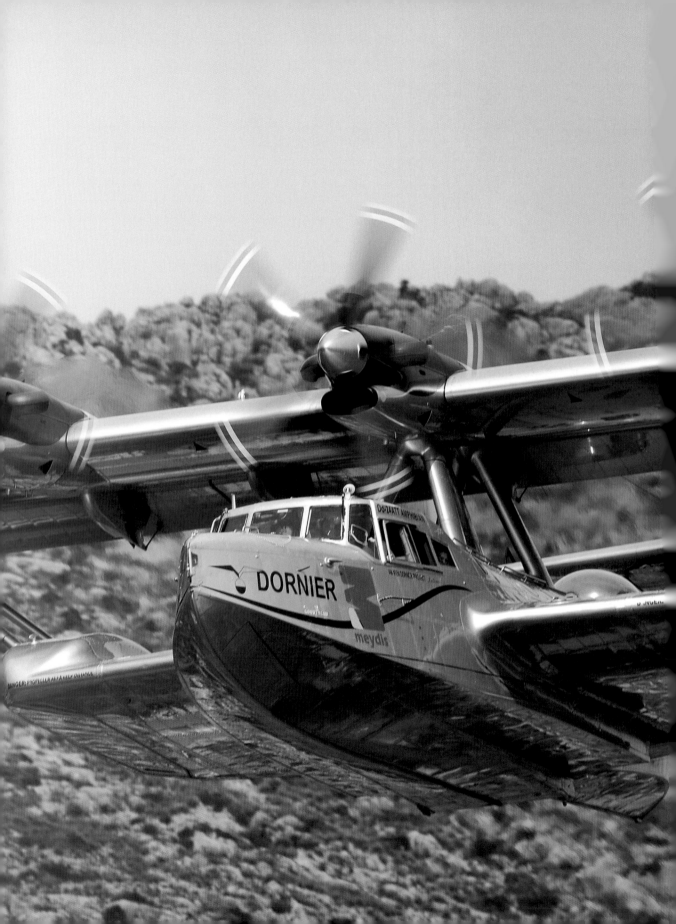

사촌 콘라도 도르니에와 동료 지미 이글스와 단란한 시간을 보내는 이렌 도르니에. ⬆
비행은 이렌 도르니에의 삶을 비추는 빛이자 즐거움이다. ⬆

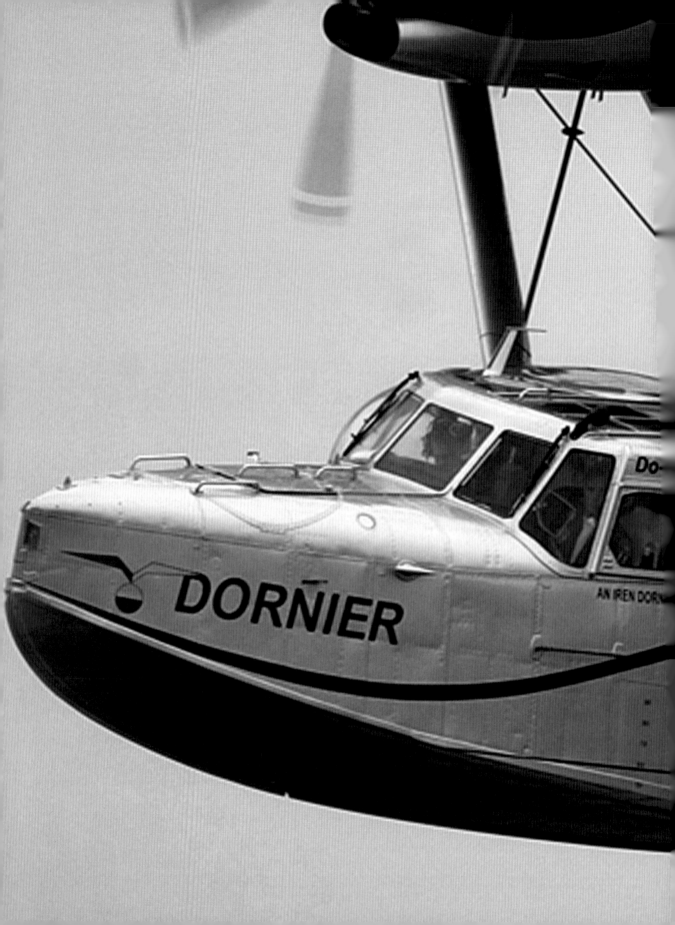

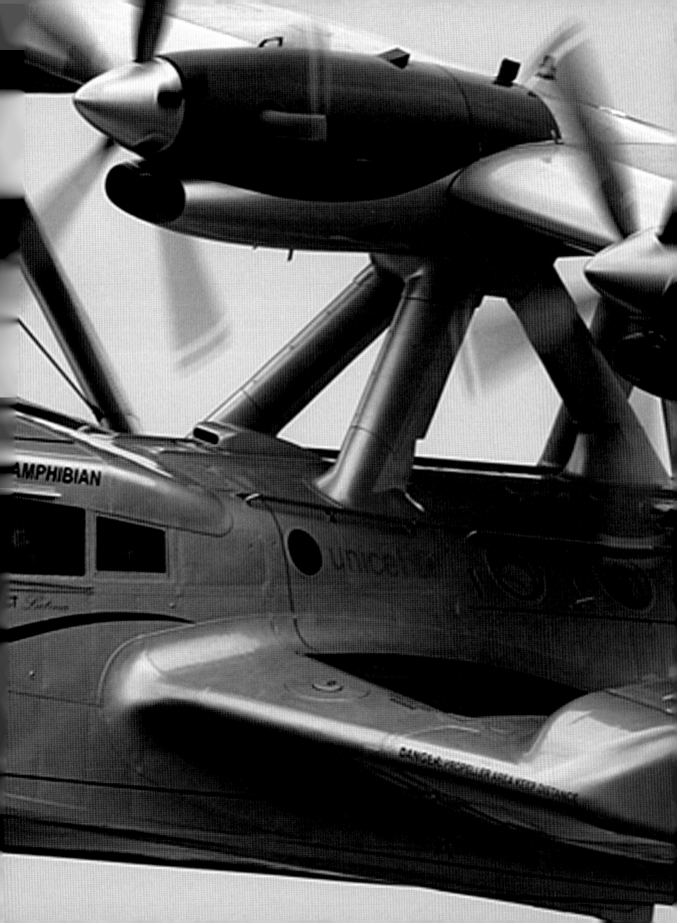

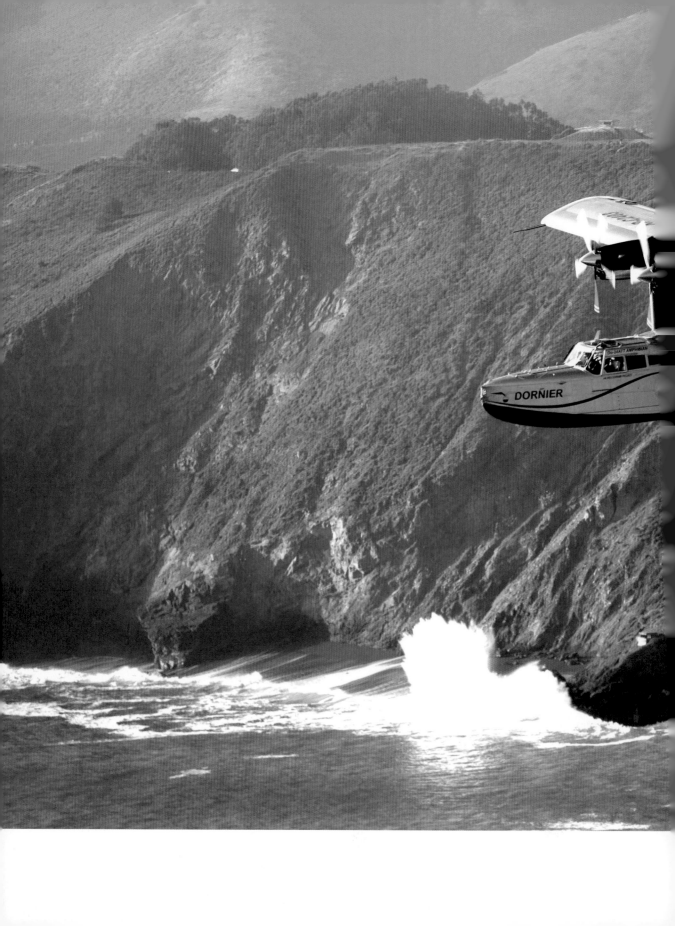

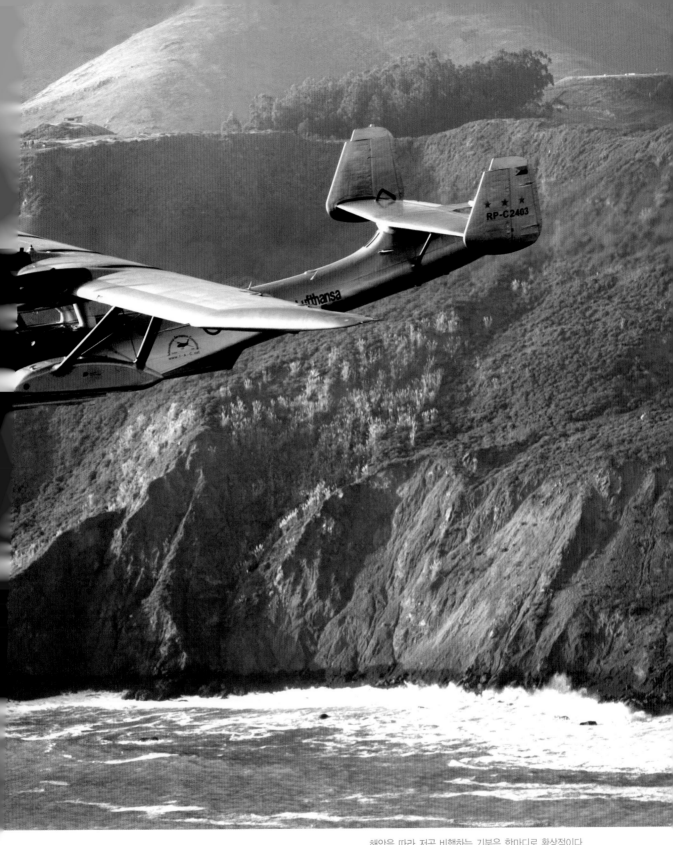

해안을 따라 저공 비행하는 기분은 한마디로 환상적이다.
이 지구가 가진 놀라운 힘과 매력에 흠뻑 빠진다.

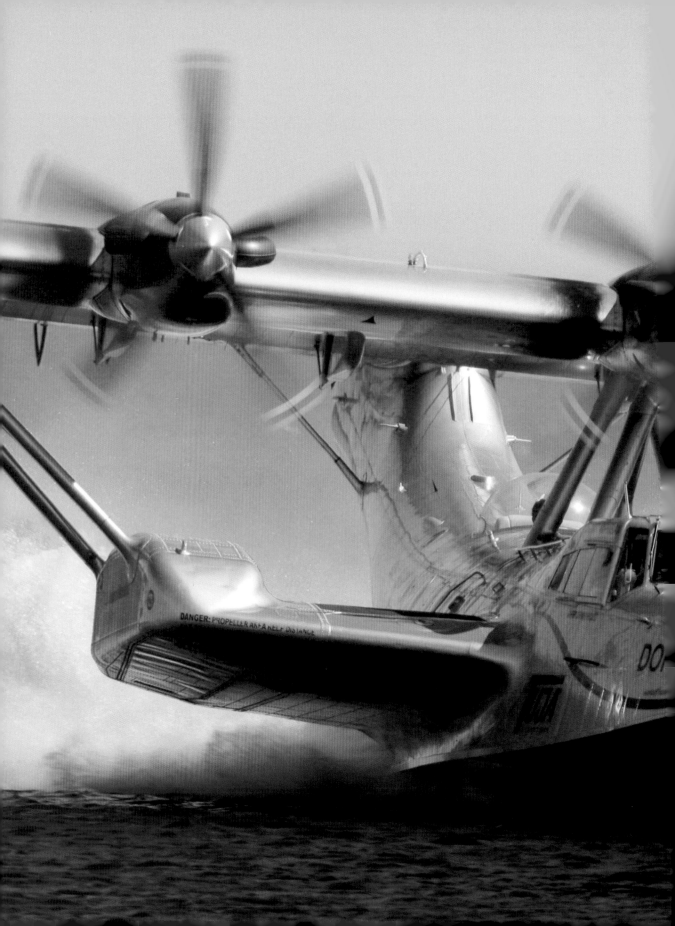

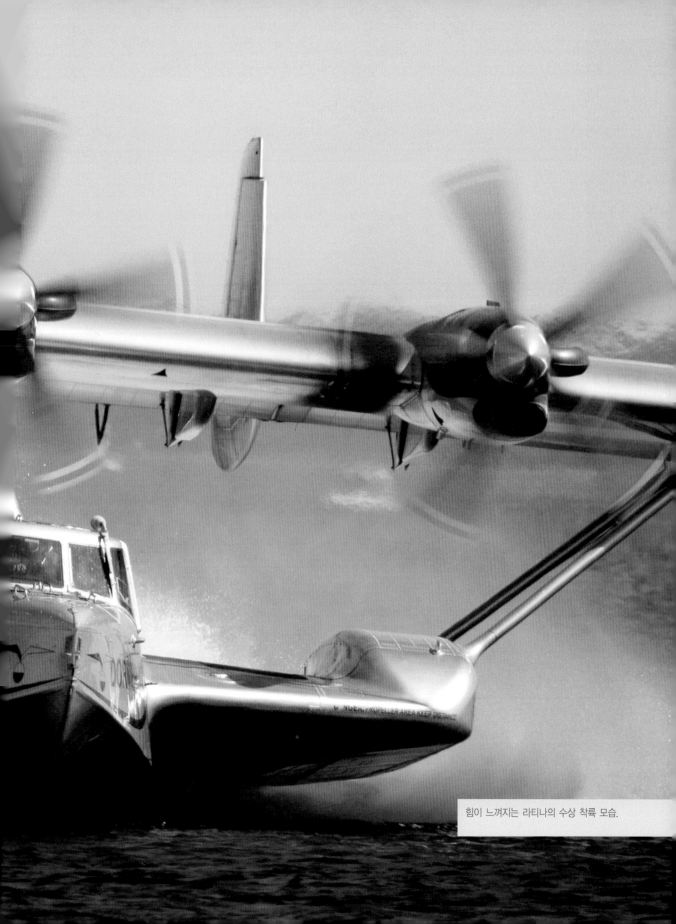

힘이 느껴지는 라티나의 수상 착륙 모습.

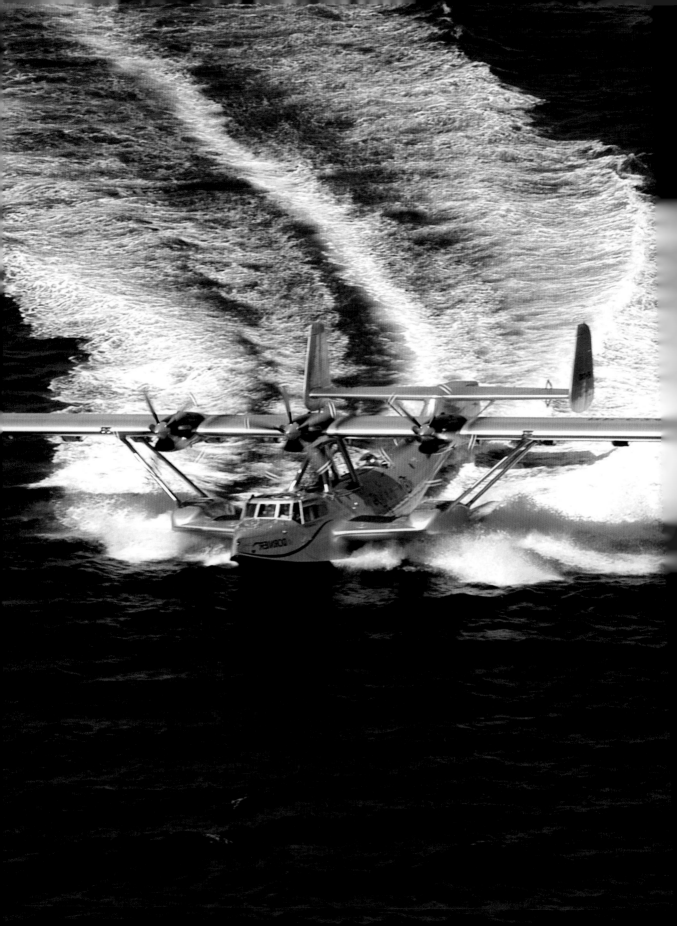

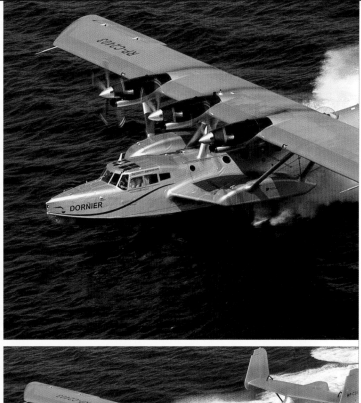

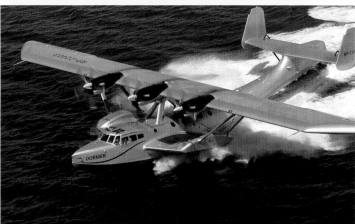

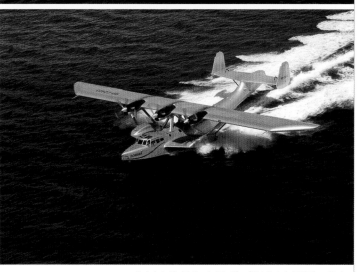

Do-24 세상에서 가장 아름다운 비행기

라티나가 물 위에 기다란 흰 띠를 남기며 착륙하고 있다.

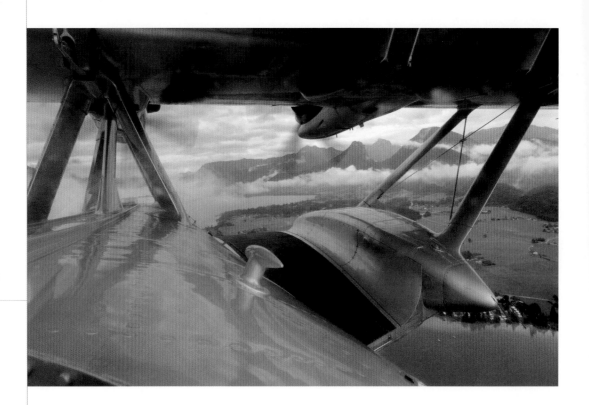

수륙 양용 비행기를 타보지 못한 사람들이 라티나에 대해 어떻게 생각하는지 궁금할 때가 있다.

그들은 비행기가 지상 활주로가 아닌 곳에도 착륙 가능하다는 것을 상상할 수 있을까?

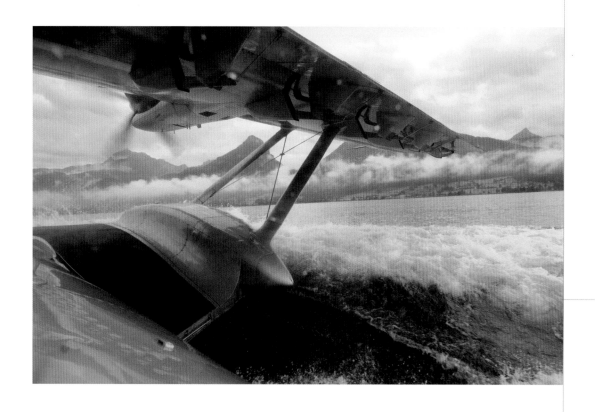

사고라도 난 것일까? 사방으로 물이 튀고 비행기는 계속해서 미끄러진다.

엔진에서 굉음이 나더니 양쪽으로 가볍게 흔들리던 동체의 움직임이

잠잠해지고 엔진 소리도 서서히 사라진다.

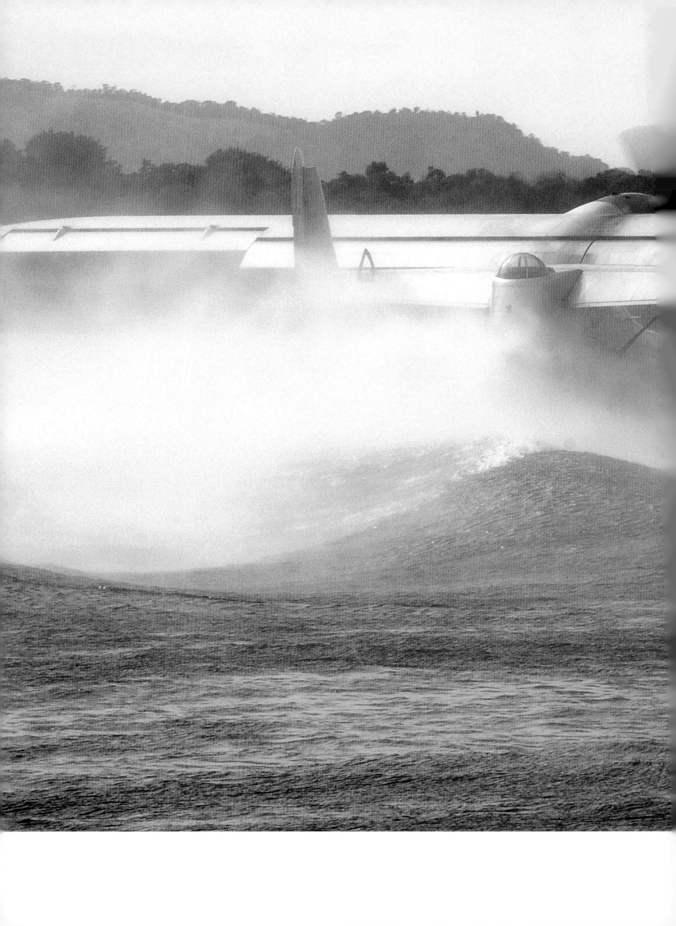

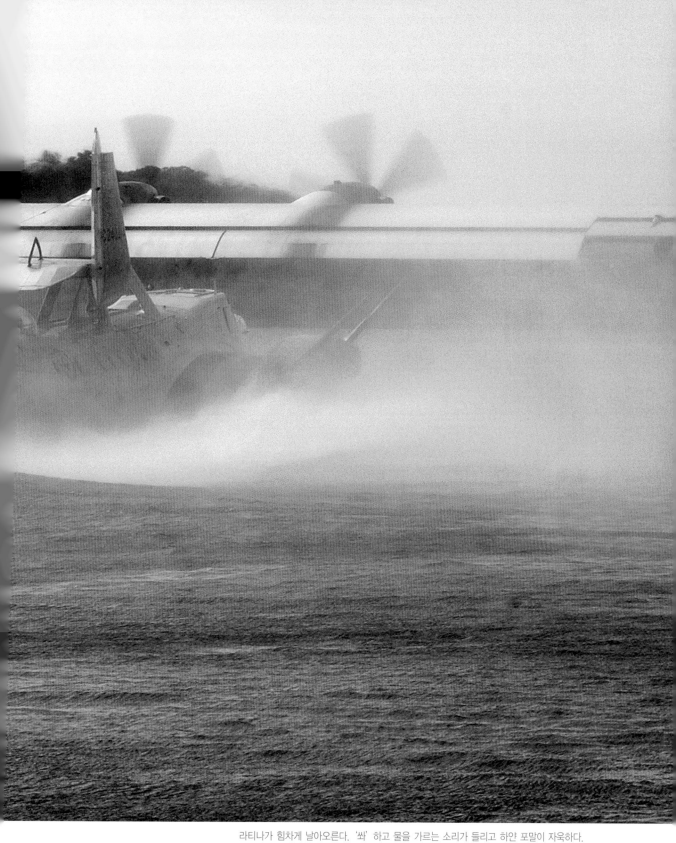

라티나가 힘차게 날아오른다. '쏴' 하고 물을 가르는 소리가 들리고 하얀 포말이 자욱하다.

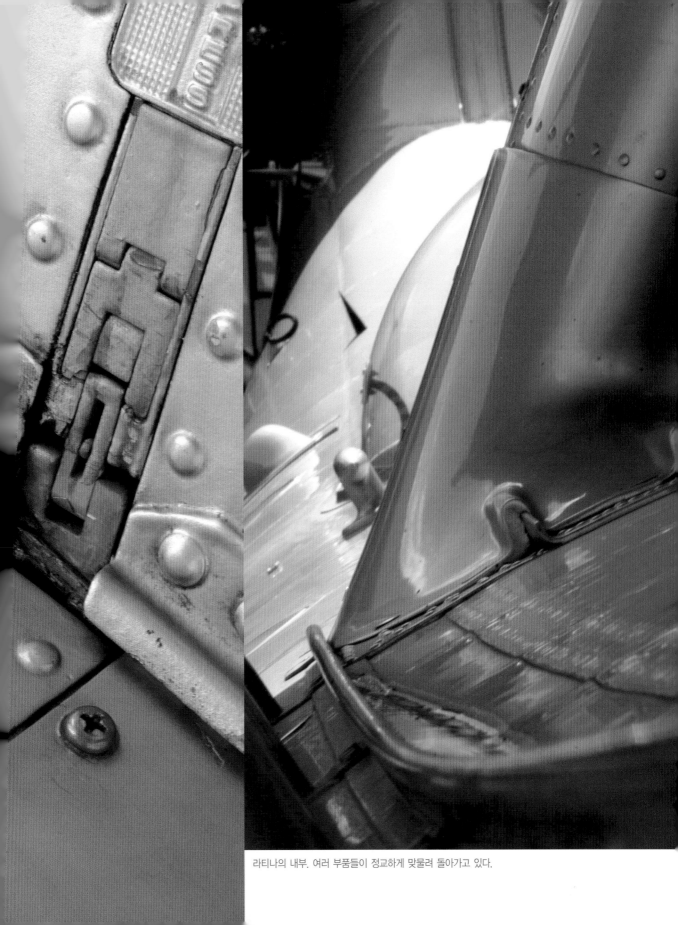

라티나의 내부. 여러 부품들이 정교하게 맞물려 돌아가고 있다.

미동도 하지 않는다. 엔진이 꺼진 동체에는 아직 온기가 남아 있다.

격납고에는 정적만이 감돈다.

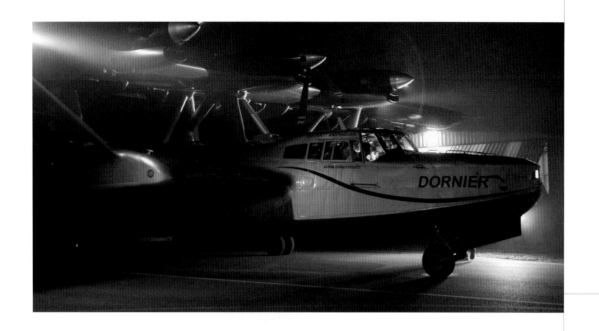

격납고 밖에는 비가 내리고 있다.

이렌 도르니에는 파올로와 함께 라티나를 정비한다. 모두 지쳤다.

오직 불빛 하나가 새어나올 뿐 주위는 적막하다.

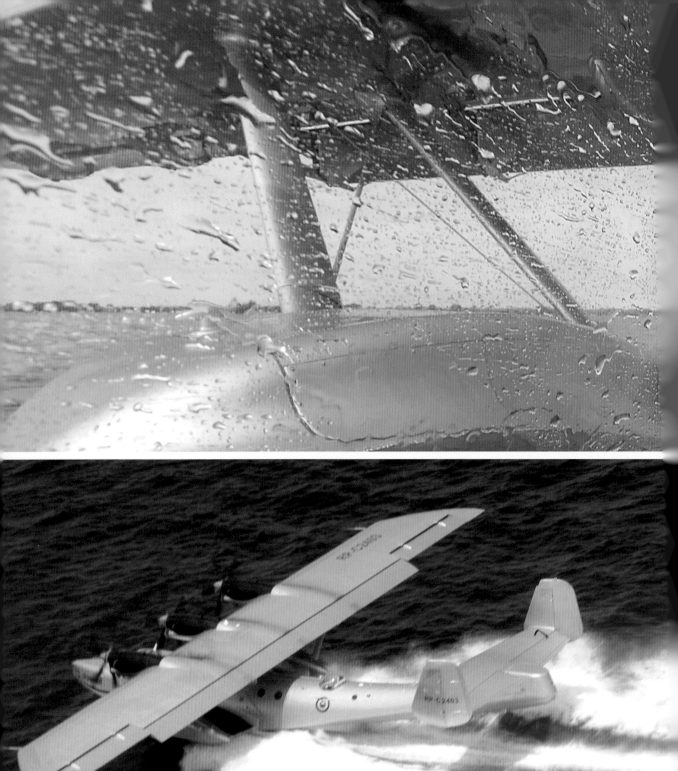

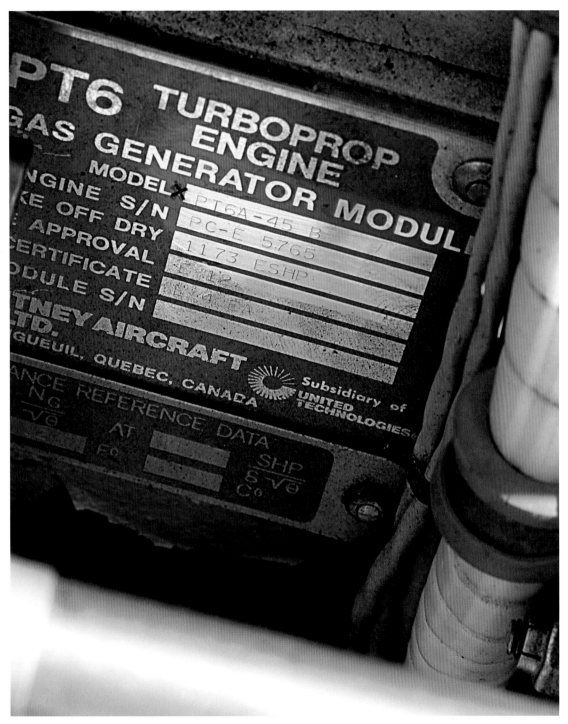

터보프롭 엔진. 엔진 회전 수 1,700RPM. 사방으로 물이 튄다. 라티나에 점차 가속도가 붙는다.

정교하고 앞선 기술력에 절로 감탄사가 나온다.

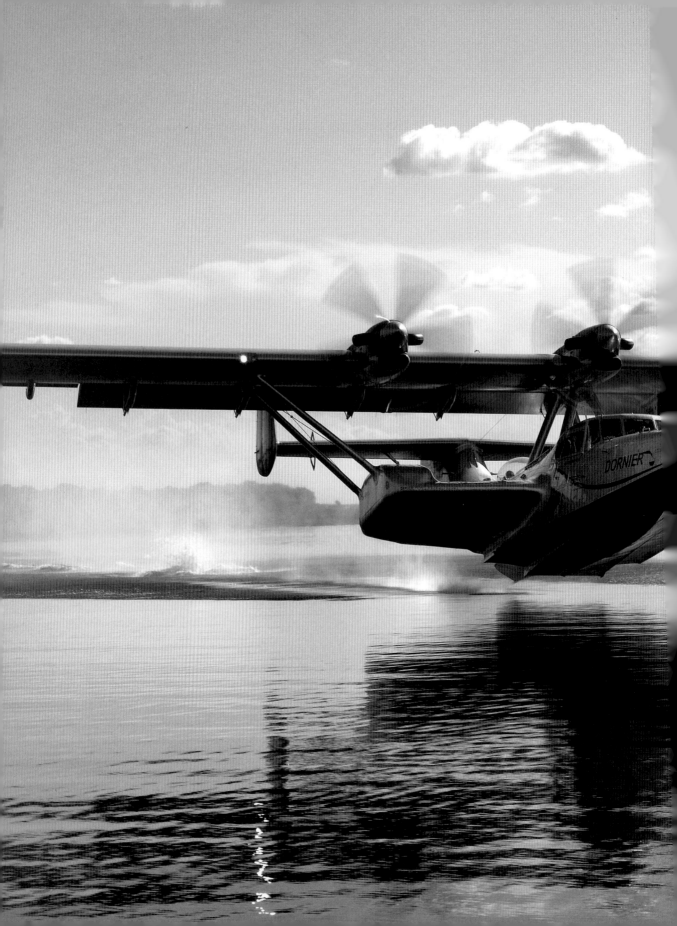

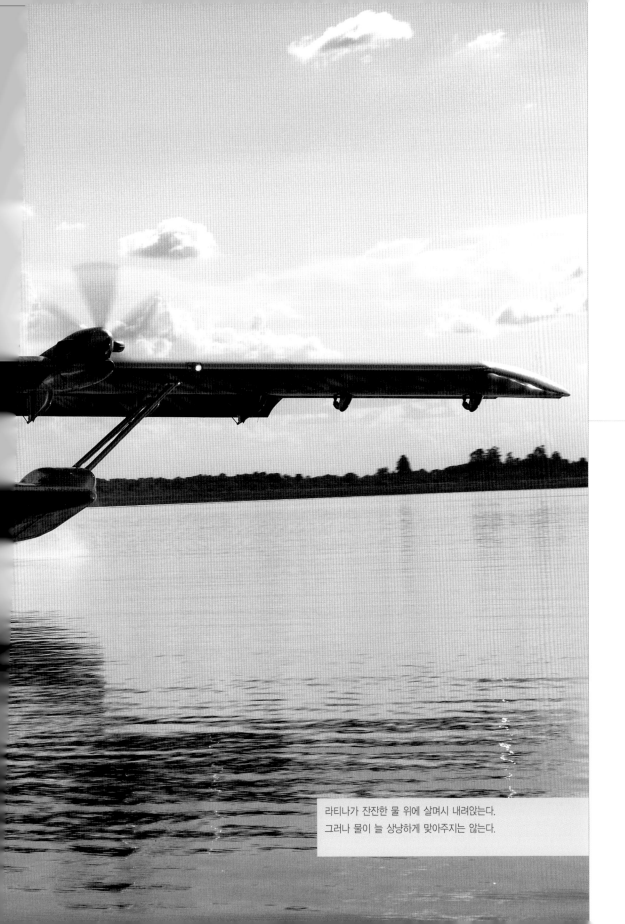

라티나가 잔잔한 물 위에 살며시 내려앉는다.
그러나 물이 늘 상냥하게 맞아주지는 않는다.

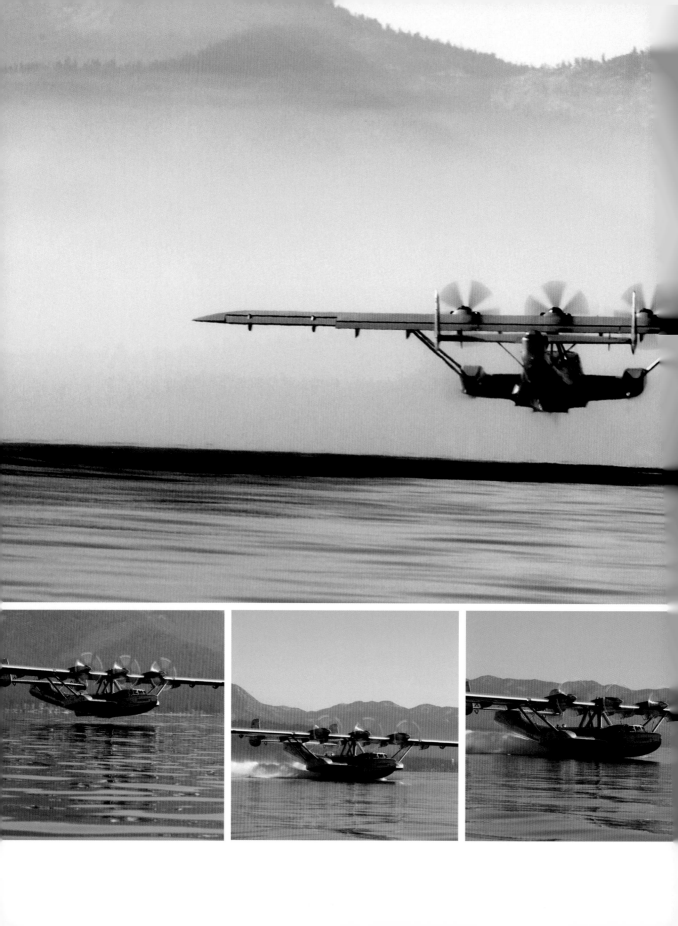

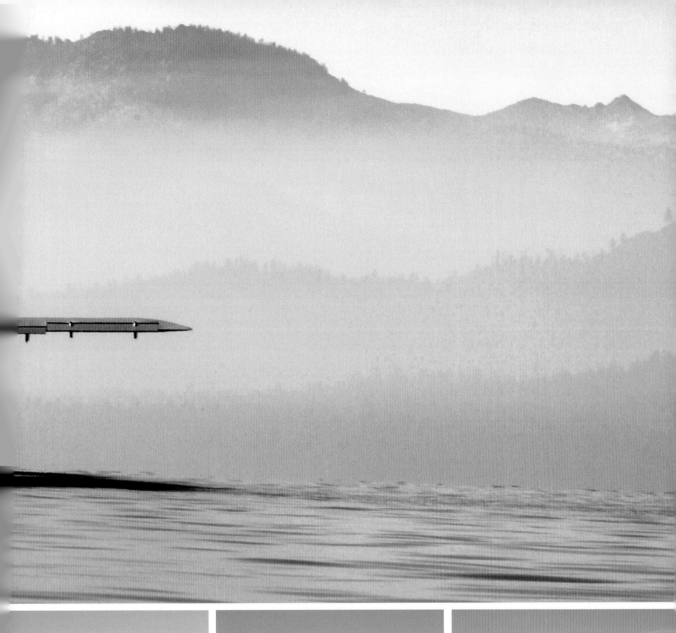

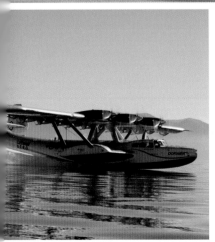
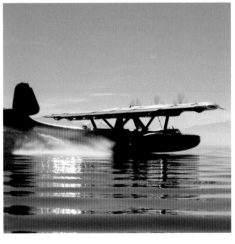
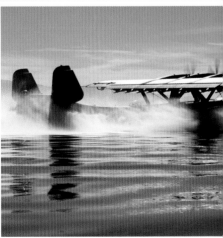

수상 착륙하는 라티나의 우아한 모습.

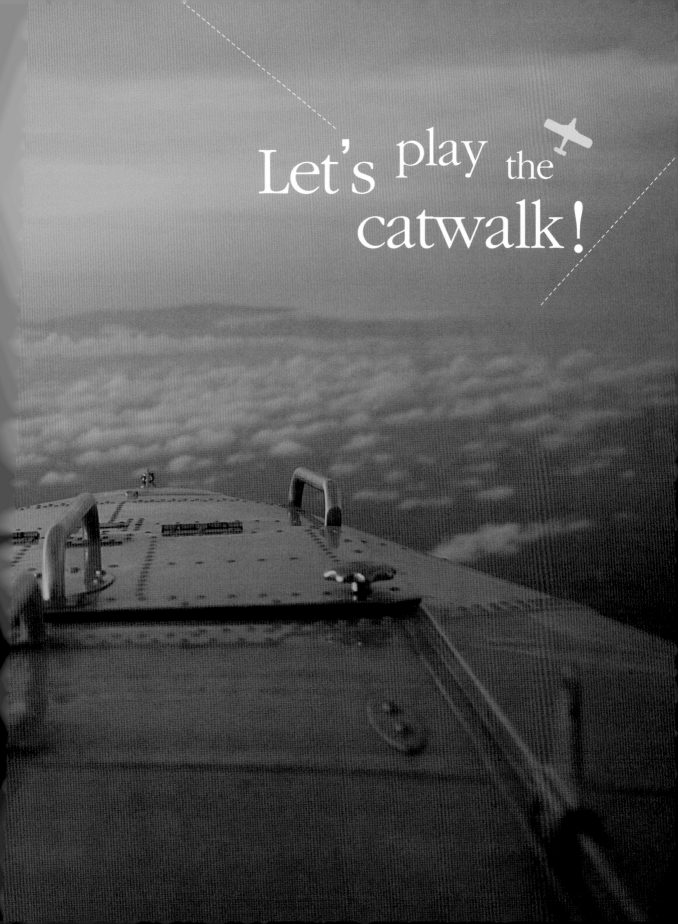

아름다움은 직접 느끼는 것이다. 설명을 듣고 이해하는 것이 아니다.

여성의 육체를 연상시키는 도르니에사의
관능적이고 에로틱한 기술을 엿볼 수 있다.

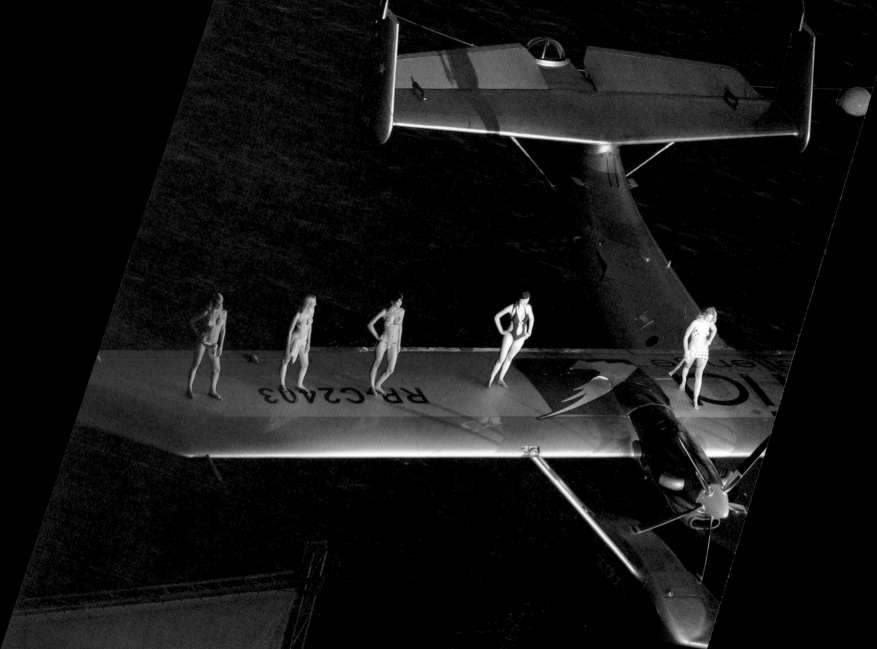

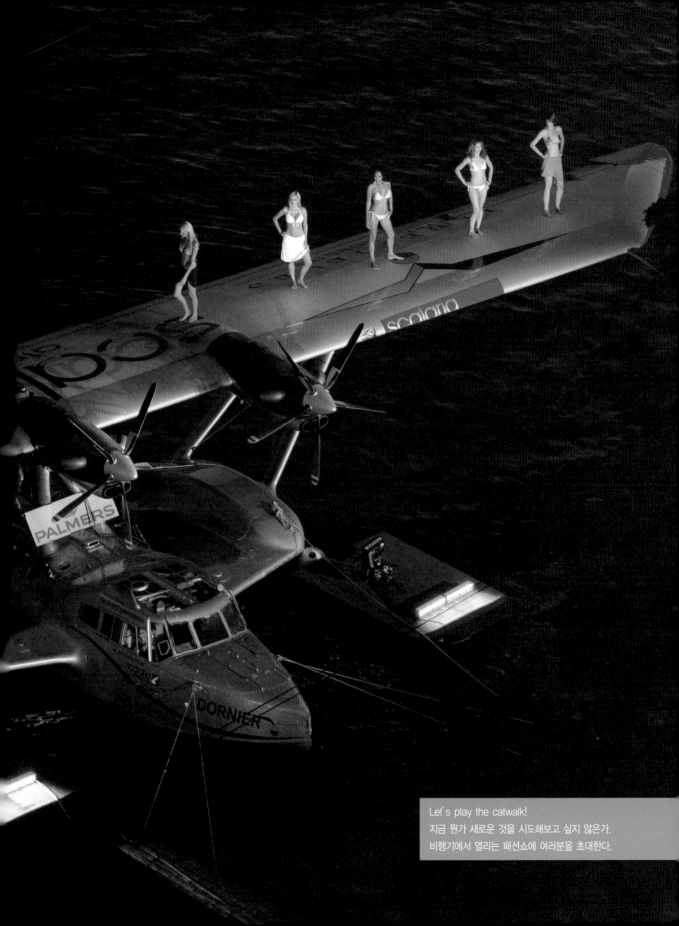

Let's play the catwalk!
지금 뭔가 새로운 것을 시도해보고 싶지 않은가.
비행기에서 열리는 패션쇼에 여러분을 초대한다.

지퍼를 채운다. 세상 모든
것은 자신만의 이야기를
간직하고 있다.

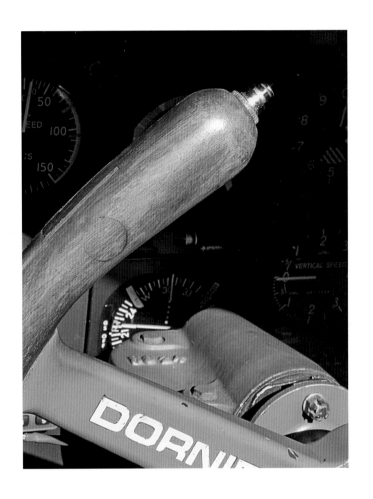

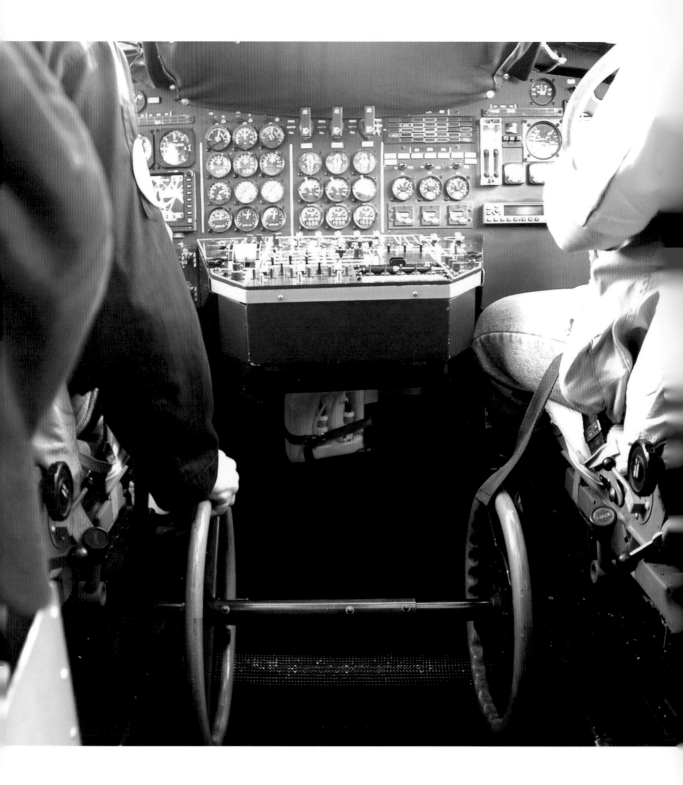

조종실과 객실 내부.

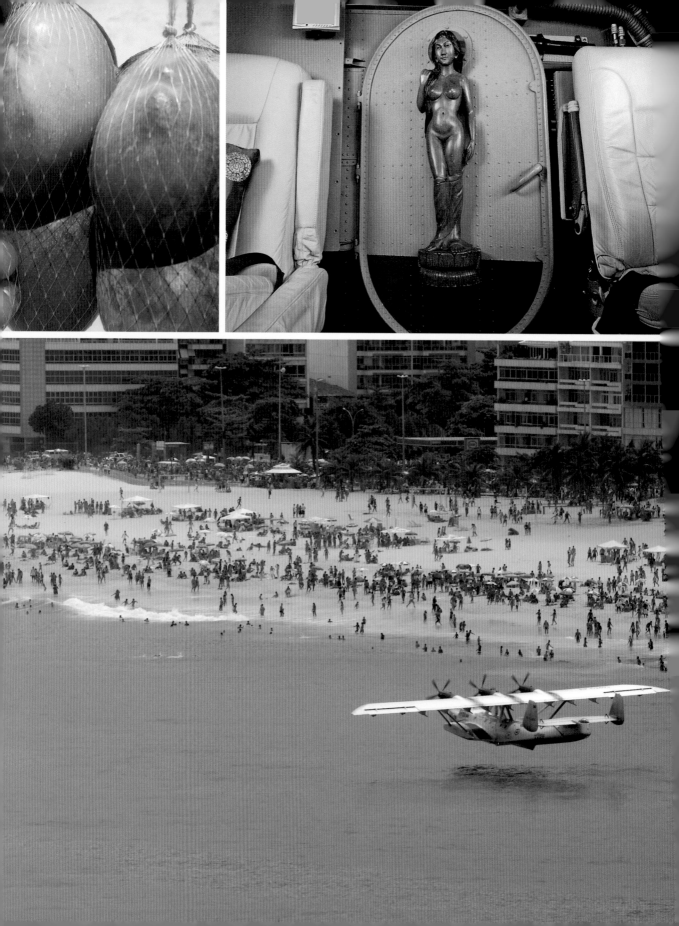

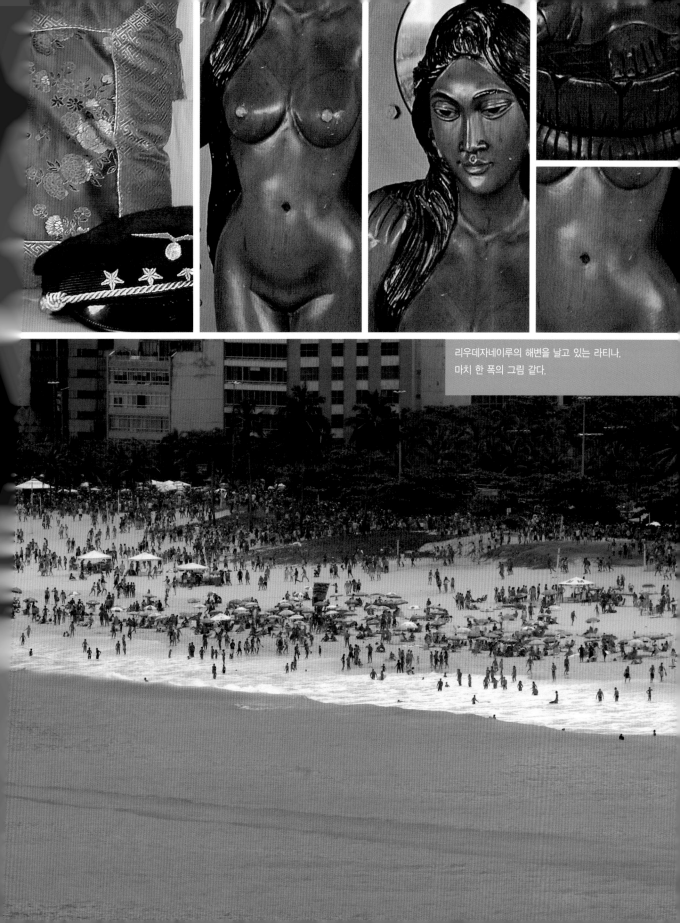

리우데자네이루의 해변을 날고 있는 라티나.
마치 한 폭의 그림 같다.

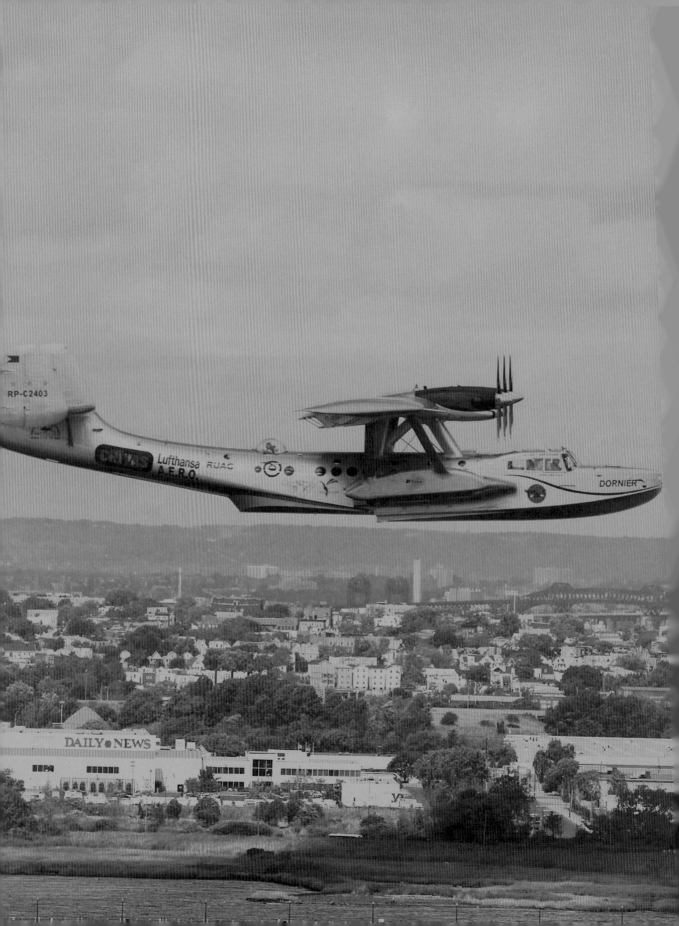

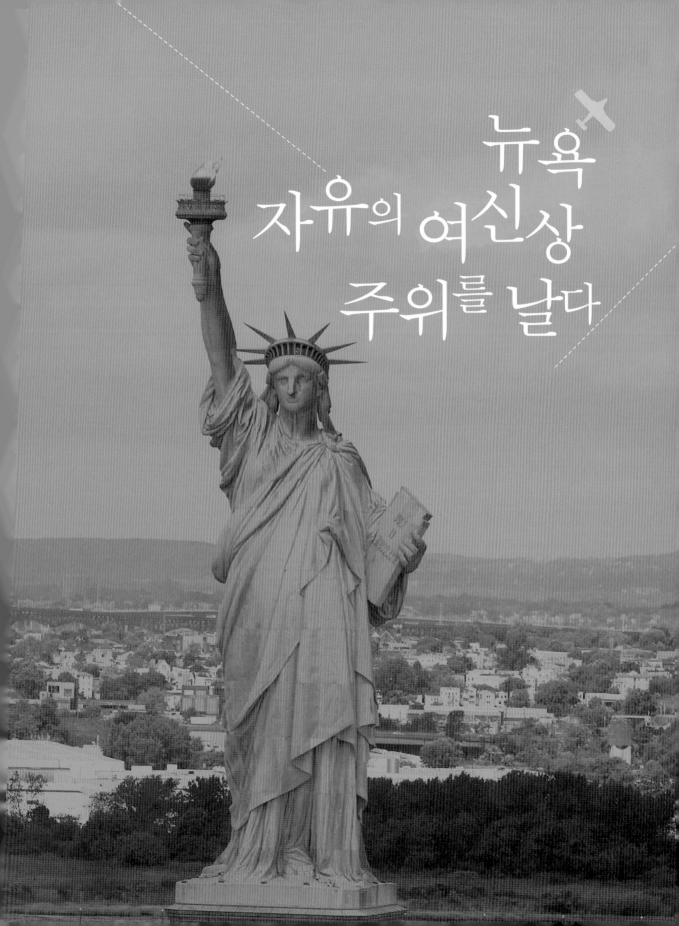

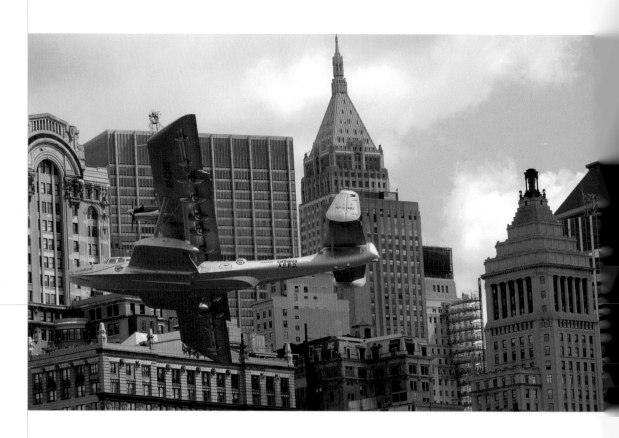

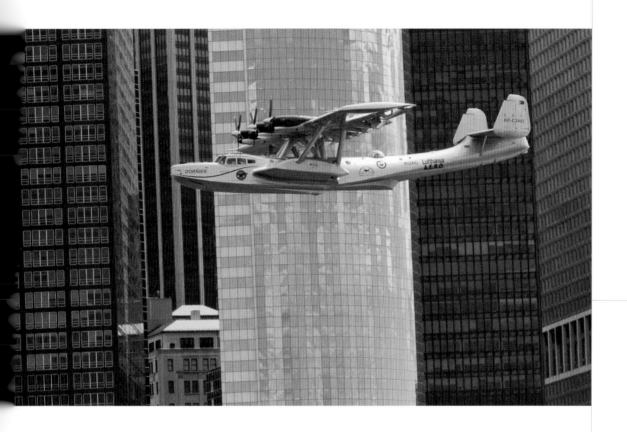

배트맨이 나타난 것일까?

라티나가 하늘을 찌를 듯 높이 솟은 뉴욕의 고층 빌딩 숲을 유유히 날아가고 있다.

'하늘을 나는 보트' 라티나의 모습이 빌딩 유리에 되비친다.

엔진 시동에 필요한 전기가 흐르는 전선이 들어 있다.

Do-24 세상에서 가장 아름다운 비행기

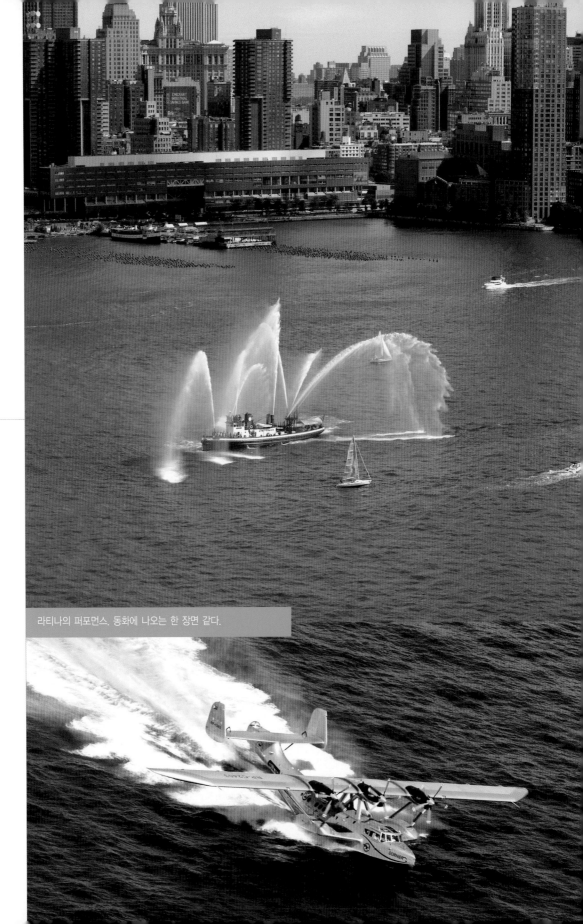

라티나의 퍼포먼스. 동화에 나오는 한 장면 같다.

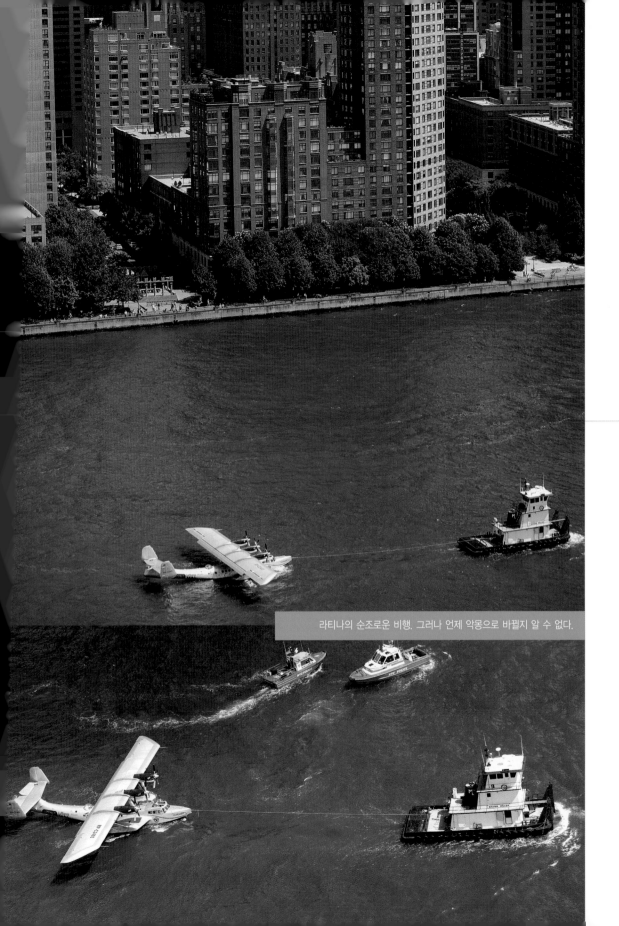

Do-24 세상에서 가장 아름다운 비행기

라티나의 순조로운 비행. 그러나 언제 악몽으로 바뀔지 알 수 없다.

아름다운 섬나라, 필리핀

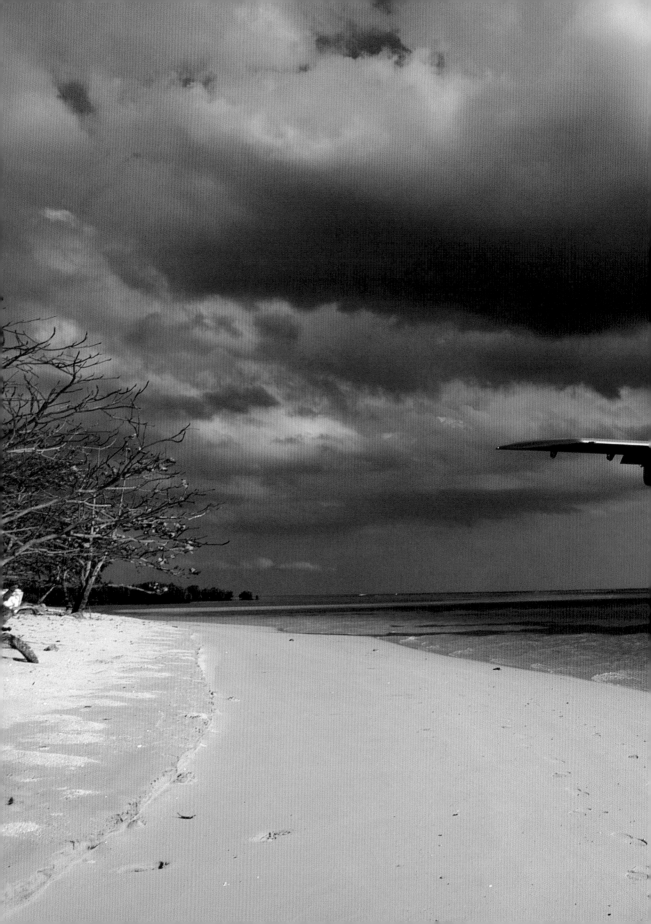

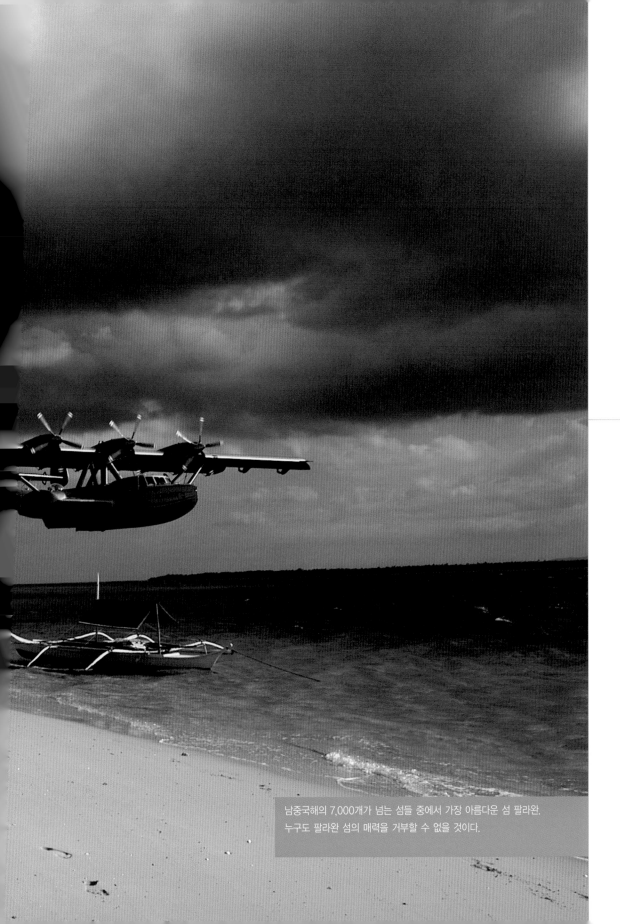

남중국해의 7,000개가 넘는 섬들 중에서 가장 아름다운 섬 팔라완.
누구도 팔라완 섬의 매력을 거부할 수 없을 것이다.

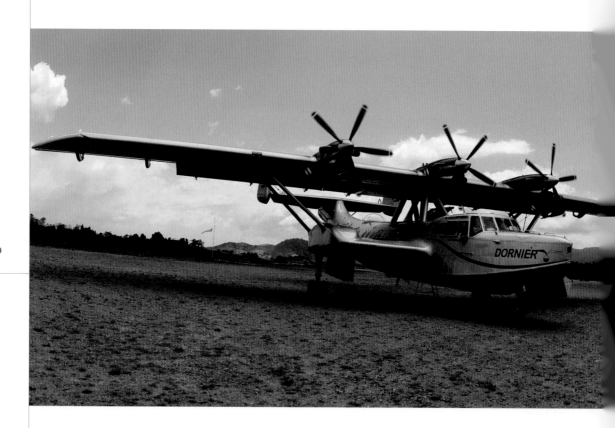

이곳에서는 혼자라는 느낌을 받을 틈이 없다.

라티나가 착륙하자마자 사람들이 몰려왔다.

필리핀 산도발 공항에서 지프를 타고 정글로 30분 정도 달리면

강이 보이고 그 뒤로 해변이 모습을 드러낸다.

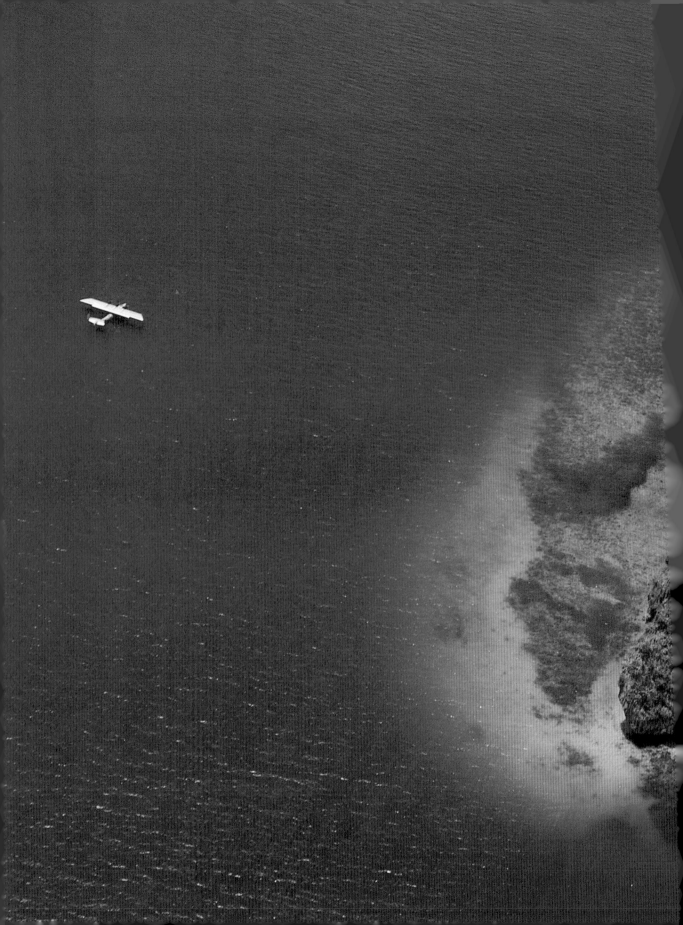

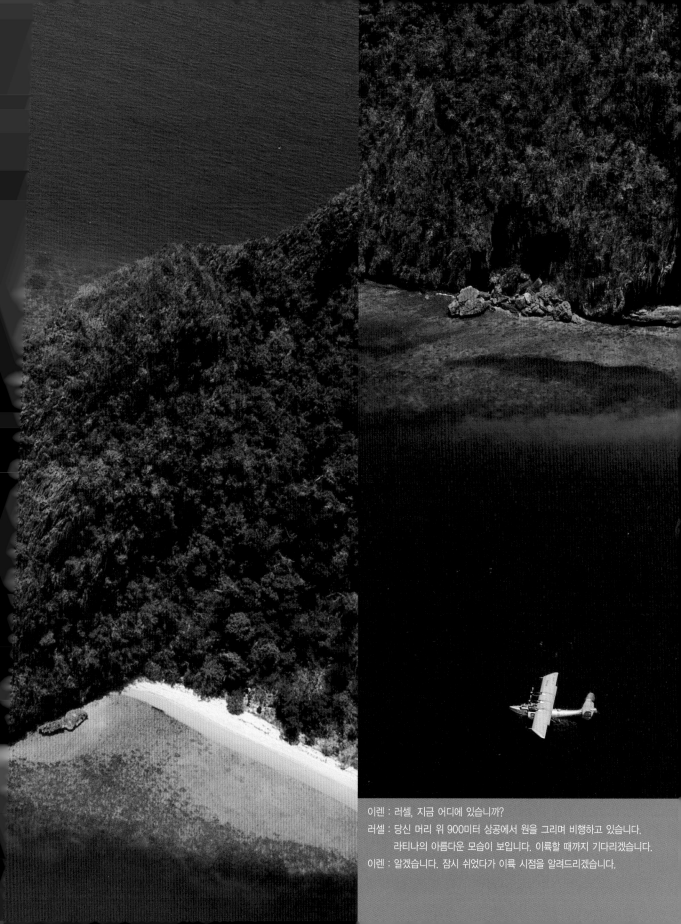

이렌 : 러셀, 지금 어디에 있습니까?
러셀 : 당신 머리 위 900미터 상공에서 원을 그리며 비행하고 있습니다.
　　　라티나의 아름다운 모습이 보입니다. 이륙할 때까지 기다리겠습니다.
이렌 : 알겠습니다. 잠시 쉬었다가 이륙 시점을 알려드리겠습니다.

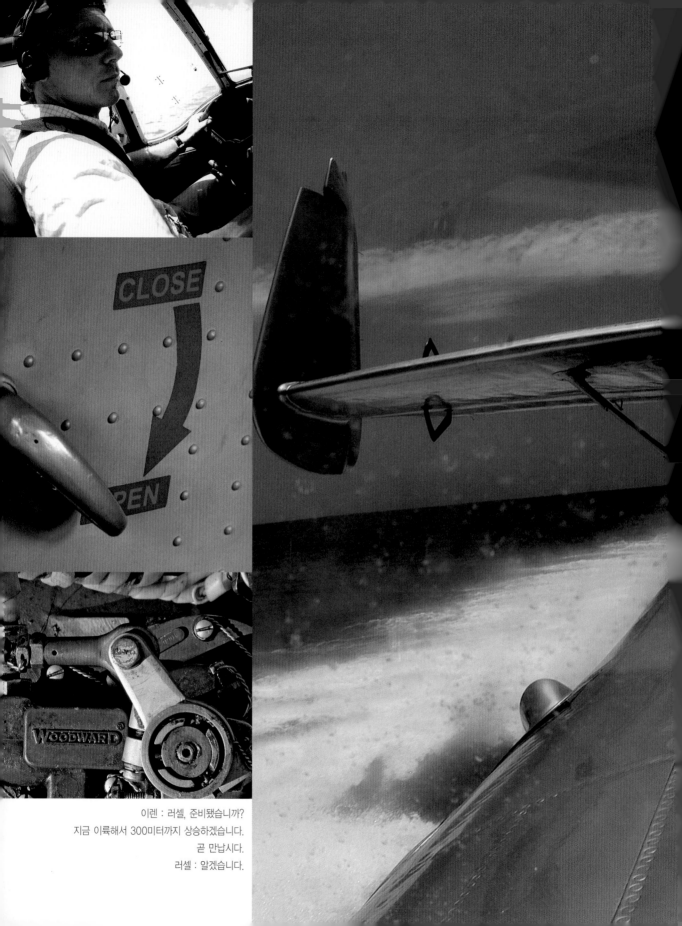

이렌 : 러셀, 준비됐습니까?
지금 이륙해서 300미터까지 상승하겠습니다.
곧 만납시다.
러셀 : 알겠습니다.

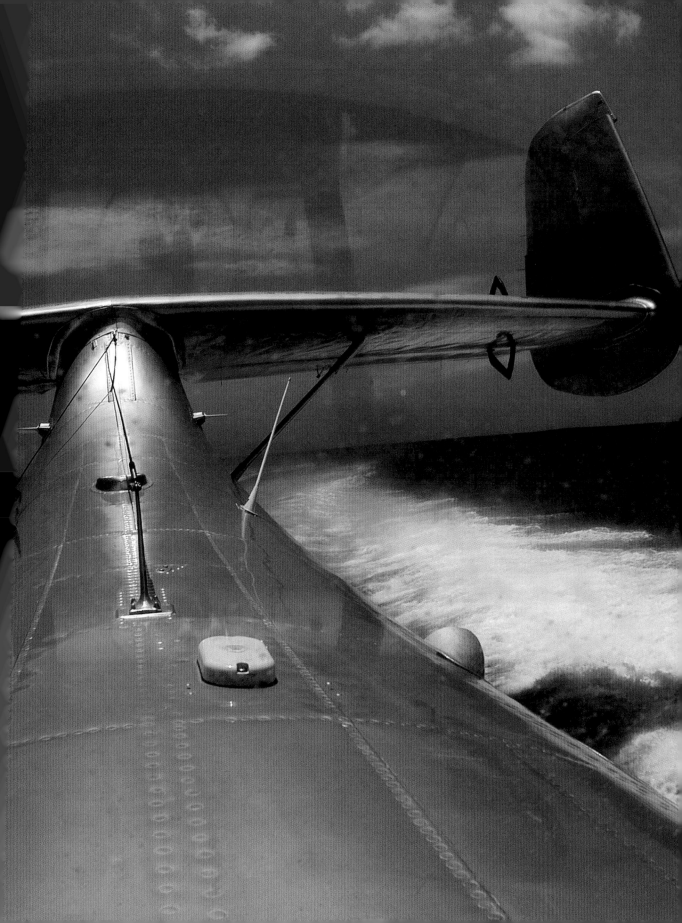

은빛
비행기의
내부

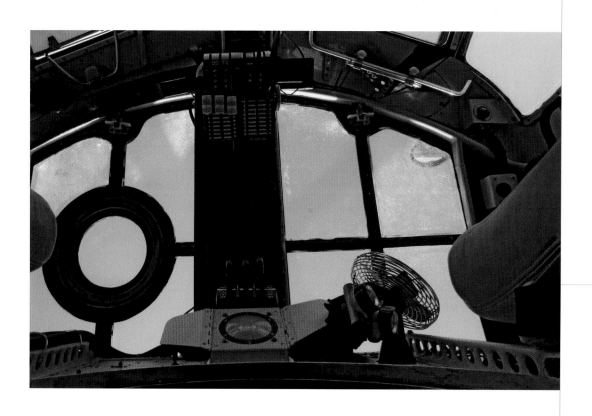

모든 것은 관점의 차이다. 비행을 하다보면 시시때때로 생각이 바뀐다.

내비게이션. 커뮤니케이션. 교신.

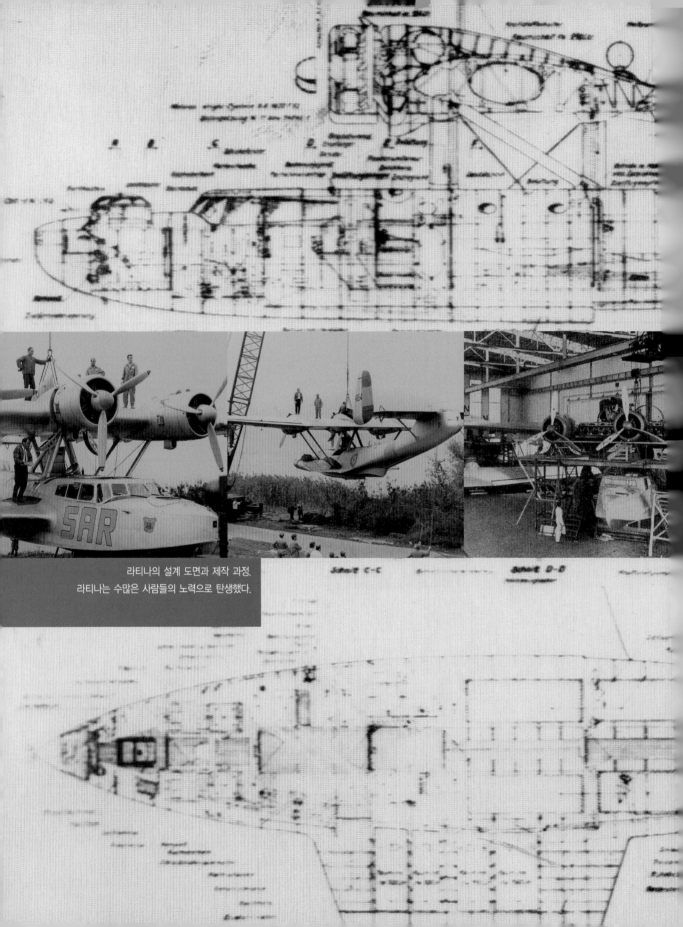

라티나의 설계 도면과 제작 과정.
라티나는 수많은 사람들의 노력으로 탄생했다.

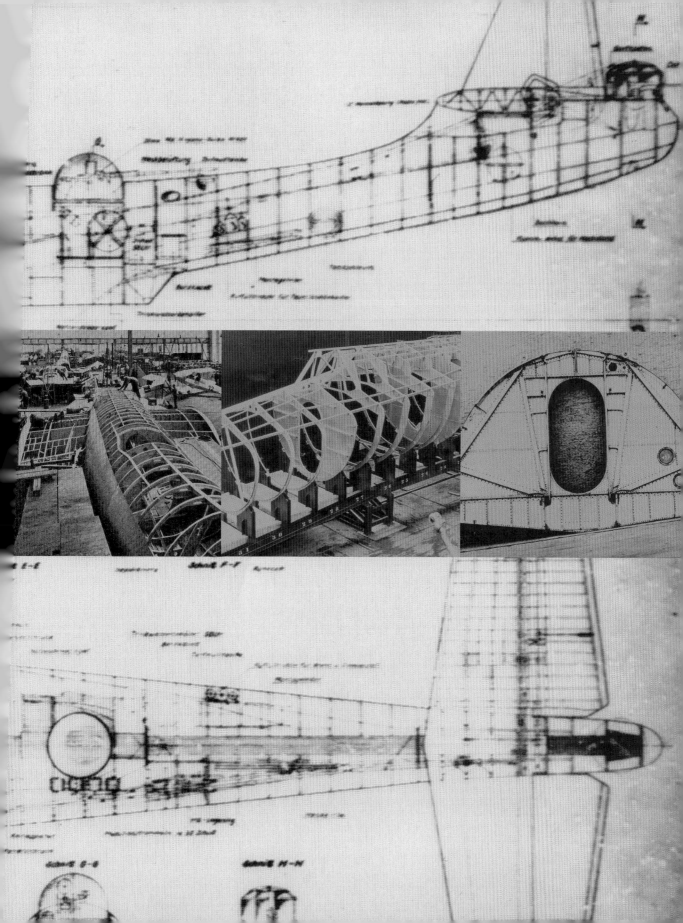

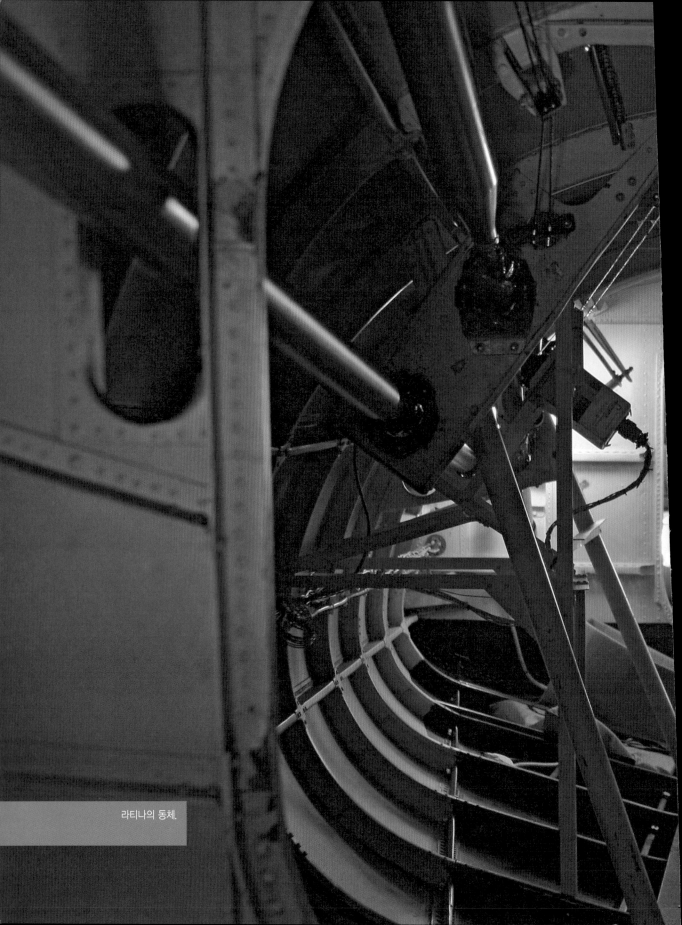

라티나의 동체.

Do-24 세상에서 가장 아름다운 비행기

싸움닭과 엔진의 공통점은 무엇일까?

라티나의 비행 기록.
이 기록은 앞으로도 계속 쓰여질 것이다.

010504	EDNY	1500	EDNY	1539	DO - 24	
020504	EDNY	1311	EDNY	1352	DO - 24	
020504	EDNY	1403	EDNY	1439	DO - 24	
030504	EDNY	0911	EDNY	0958	DO - 24	
030504	EDNY	1128	EDNY	1219	DO - 24	
030504	EDNY	1434	EDNY	1520	DO - 24	
030504	EDNY	1543	EDNY	1628	DO - 24	
080504	EDHY	0654	EDHI	0951	DO - 24	
080504	EDHI	1100	EDDW	1147	DO - 24	
080504	EDDW	1250	BASE	1315	DO - 24	
090504	BASE	1230	EDDW	1250	DO - 24	
090504	EDDW	1324	EDDB	1510	DO - 24	
090504	EDDB	1730	EDDB	1748	DO - 24	
100504	EDDB	1531	EDDB	1547	DO - 24	
110504	EDDB	1012	EDDB	1057	DO - 24	
110504	EDDB	1528	EDDB	1430	DO - 24	

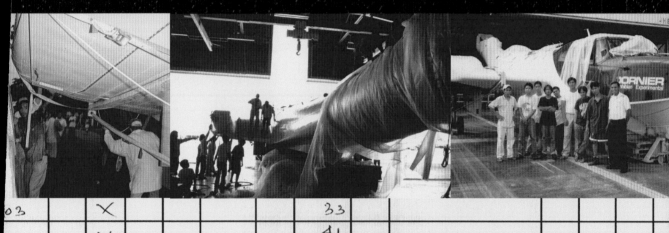

03		X				33						
		X				41						
		X				36						
		X				47						
		X				51						
		X				52						
		X				45						
		X				177						
		X				47						
		X				25						
		X				20						
		X				44						
		X				18						
		X				14						
		X				45						
		X				42						

인테리어+

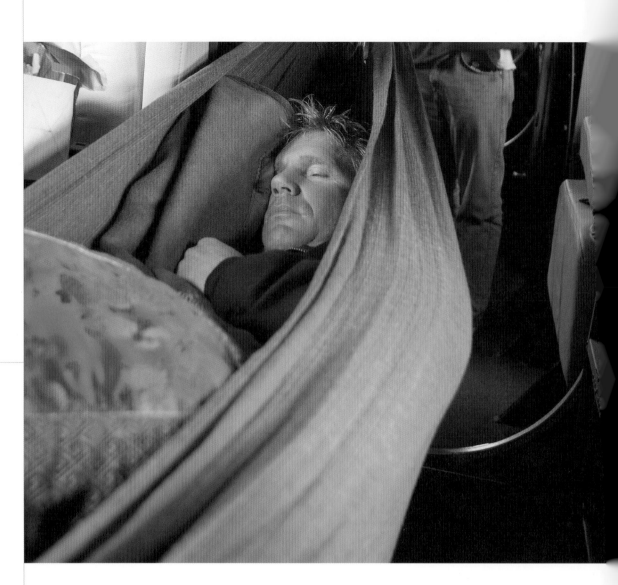

꿈은 이렌 도르니에가 살아 있음을 증명하고 색채는 그를 즐겁게 한다.

피로가 몰려올 때 눈을 감고 잠을 청하고 꿈을 꿀 수 있다는 것은 멋진 일이다.

이것이 바로 행복이 아니겠는가.

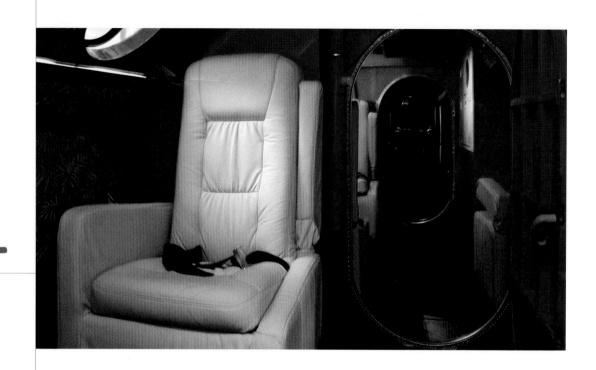

기내에는 잔잔한 음악이 흐르고 뒤쪽에 앉은 두 사람은 조용히 대화를 나누고 있다.

아직은 집으로 돌아가고 싶지 않다.

사람들은 탁자에 둘러앉아 이야기를 나눈다.

좀처럼 답이 나오지 않을 때는 커피를 마신다.

오늘 저녁 노을이 비쳐드는 탁자 앞은 비어 있다.

금속으로 된 외피. 햇볕을 받으면 더욱 눈부시게 빛난다.

특별한 ✈
취향

곡예 비행단의 쇼. 미국 오슈코시, 2005년.

Do-24 세상에서 가장 아름다운 비행기

저녁 노을이 내리는 활주로에 서
있는 라티나. 주위 배경과 하나가
된다.

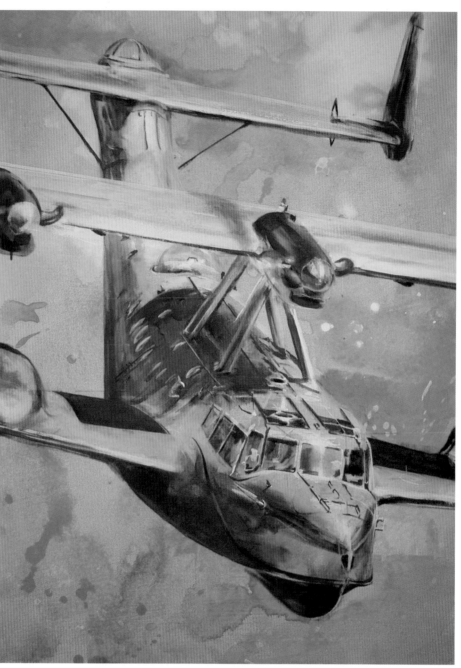

화가 데이브 파커가 그린 라티나의 모습. 마치 화려한 별똥별 같다.

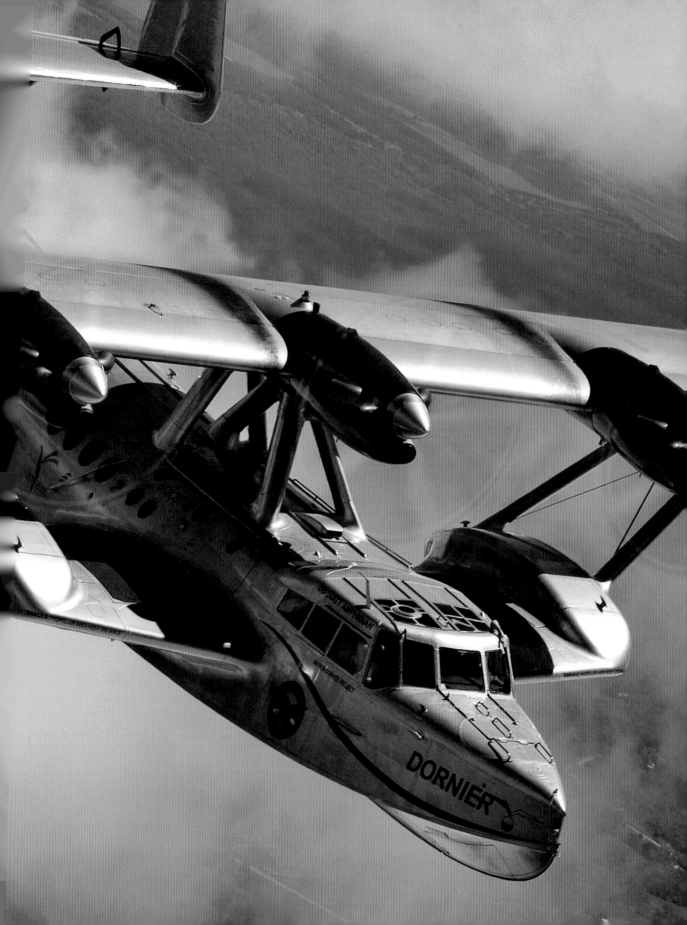

모자를 쓴 이렌 도르니에. 파나마의 어느 길모퉁이에서 산 모자가 바람에 날아가버렸다.

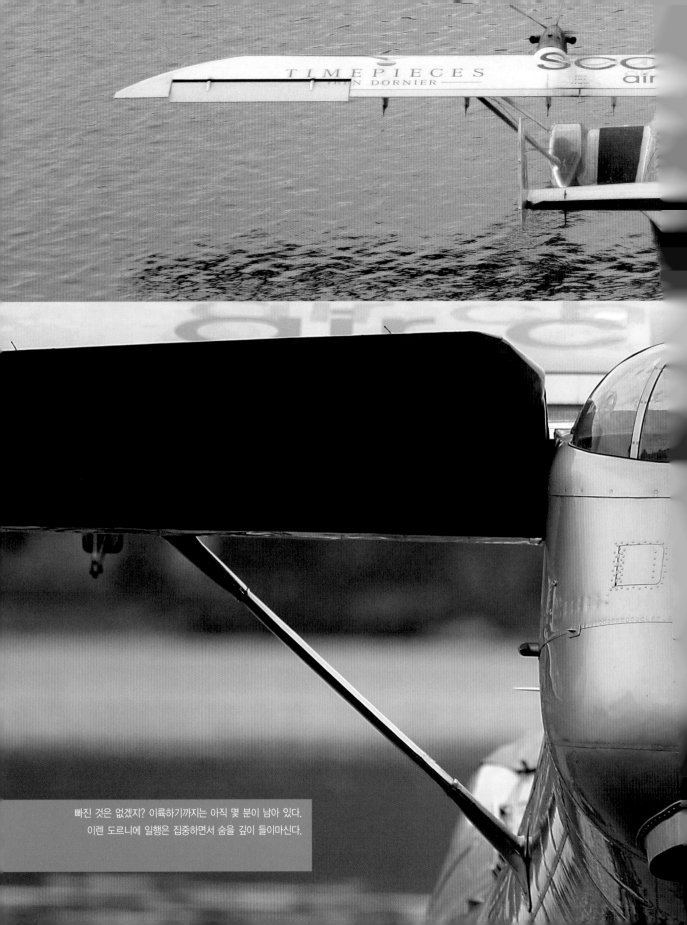

TIMEPIECES
IREN DORNIER

빠진 것은 없겠지? 이륙하기까지는 아직 몇 분이 남아 있다.
이렌 도르니에 일행은 집중하면서 숨을 깊이 들이마신다.

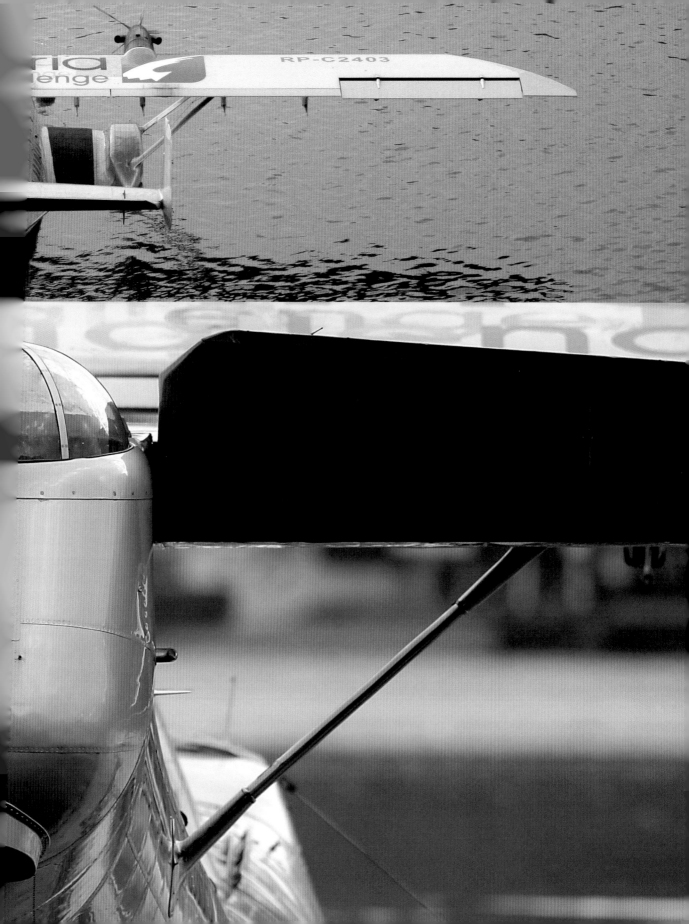

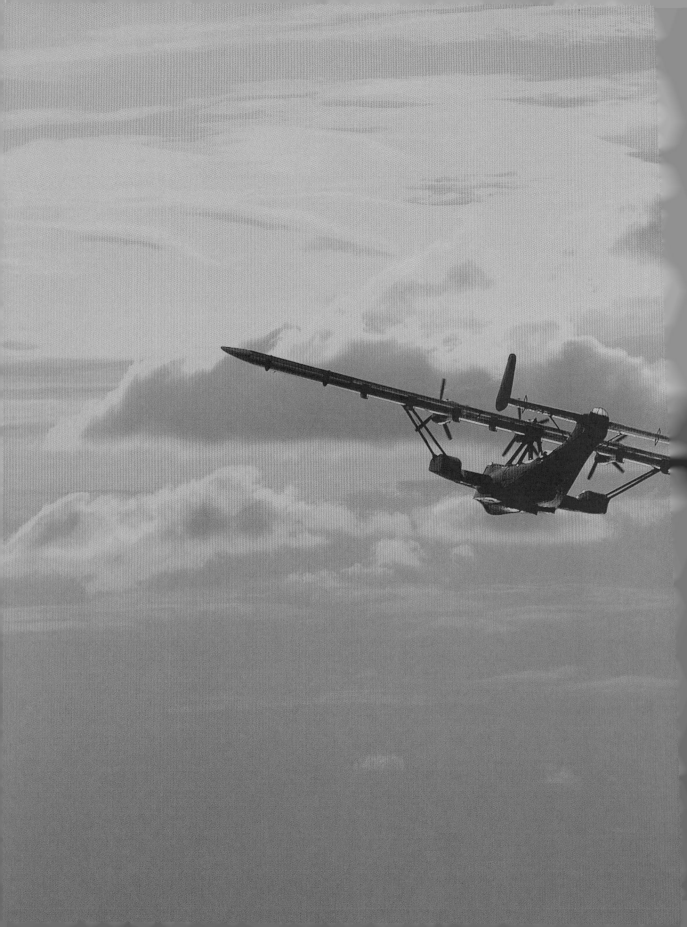

저녁 노을
속으로

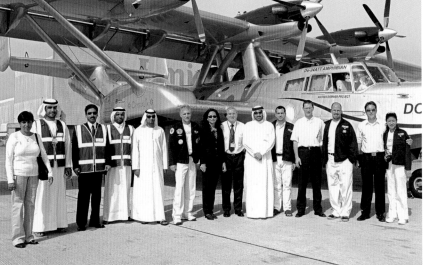

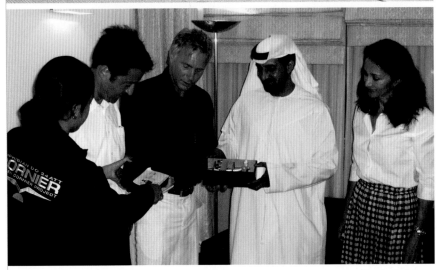

이렌 도르니에는 두바이에서 오만의 타렉 왕자, 샤이히(이슬람 지도층) 아메드와 아니타와 친분을 쌓았다.

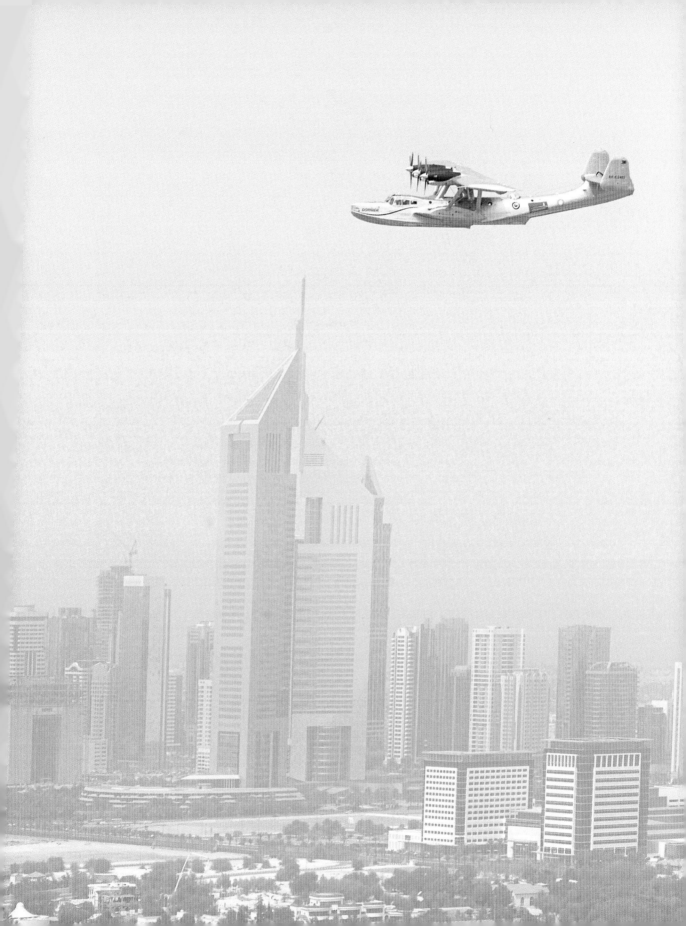

DER
Flieger

HEFT 3 / März 1944
23. JAHRGANG

오래전 제작된 도르니에사 항공기(Do)의 모습(위)과 최근 두바이에 새로 들어선 호텔(오른쪽).

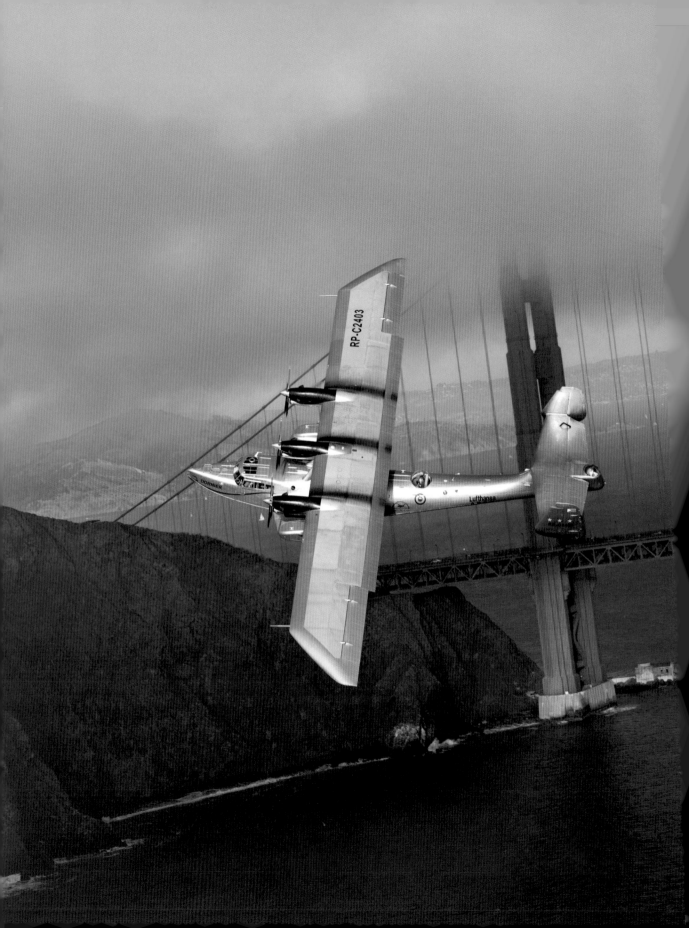

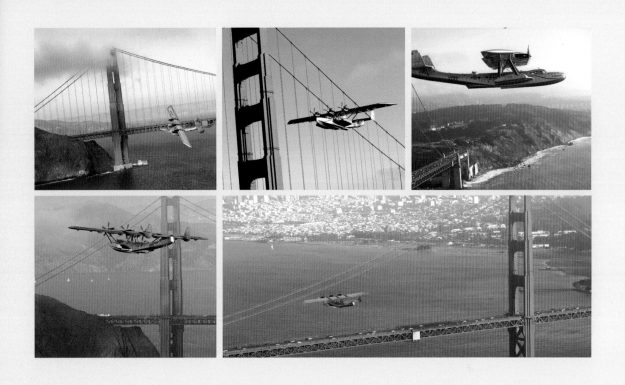

구름이 걷히지 않자 곧바로 고도를 높였다.

라티나는 다리 옆을 한 번 더 지나갔다.

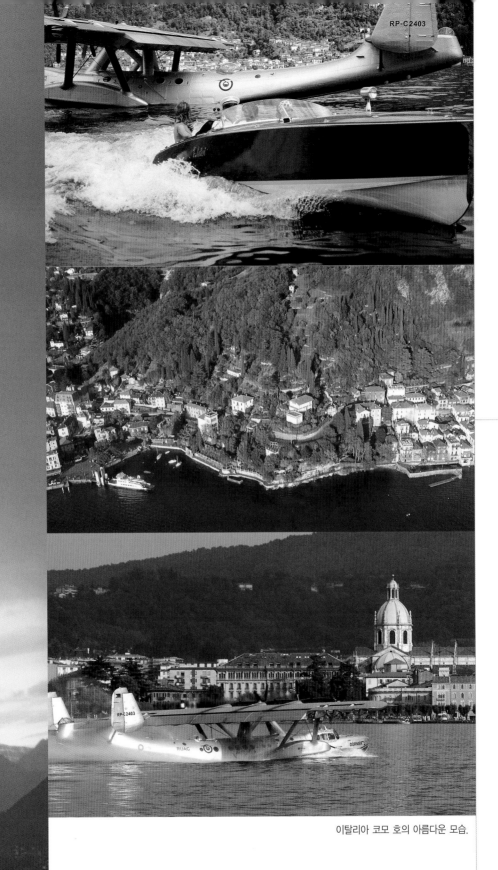

Do-24 세상에서 가장 아름다운 비행기

이탈리아 코모 호의 아름다운 모습.

라티나의
친구들

266

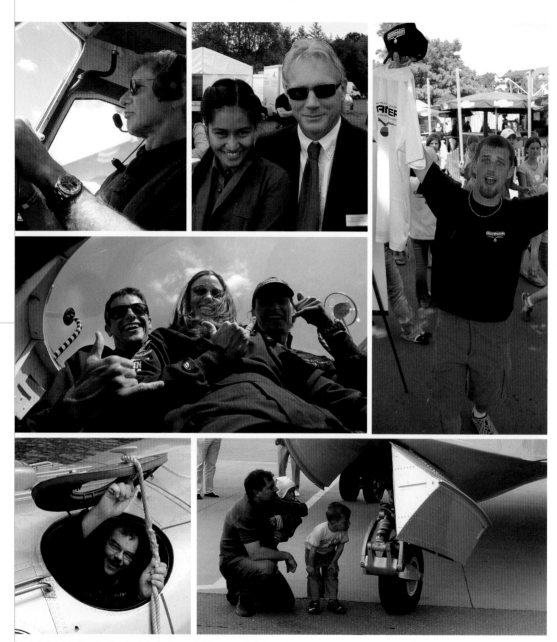

라티나의 친구들. 맨 위부터 시계 방향으로 해리슨 포드, 마리엘, 리처드 도르니에, 곡예비행추진위원들, 다니엘.

페테, 빌 라이트, 셰일라, 파올로, 부조종사 크리스티안 커얼, 클라우스 다저 등 많은 친구들과 함께.

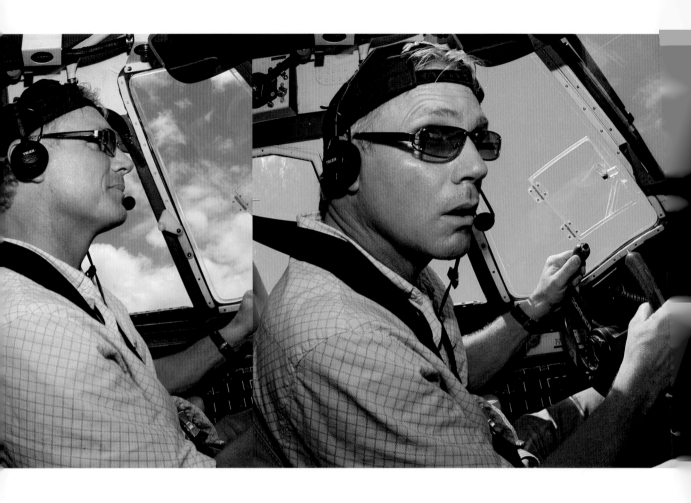

"뭐? 제정신으로 하는 말이야?"

"제정신이냐고? 무슨 그런 심한 말을 하는 거야?"

크리스티안과 조종실에서 보내는 시간은 즐겁다. 기분 나쁘지 않느냐고?

천만에. 크리스티안은 분위기 메이커다.

낙천적이었던 어머니의 피를 물려받은 이렌도 그에 못지않다.

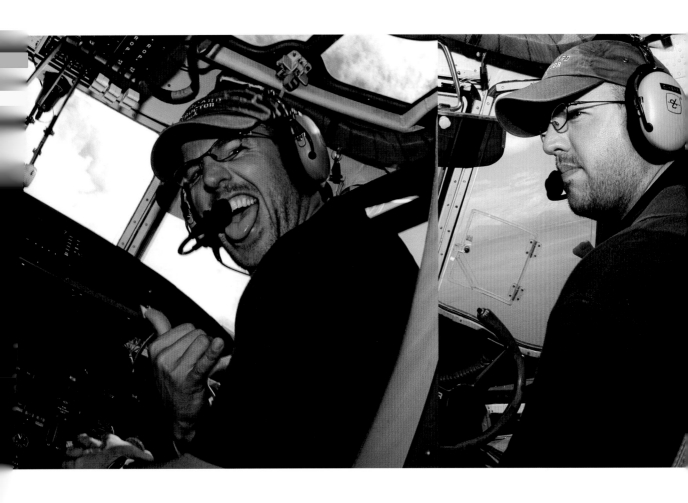

"기름기 흐르는 커다란 햄버거가 먹고 싶군. 아니면 마요네즈가 발라진 치킨윙도 좋아. 지금 당장 먹고 싶어."

"왜 건강을 해치는 음식을 먹겠다는 거야? 미국인들의 식생활은 정말이지 이해할 수가 없어."

"그렇게 말하는 독일 사람도 만만치 않아. 땅에서 캔 거름 덩어리 감자가 주식이라니."

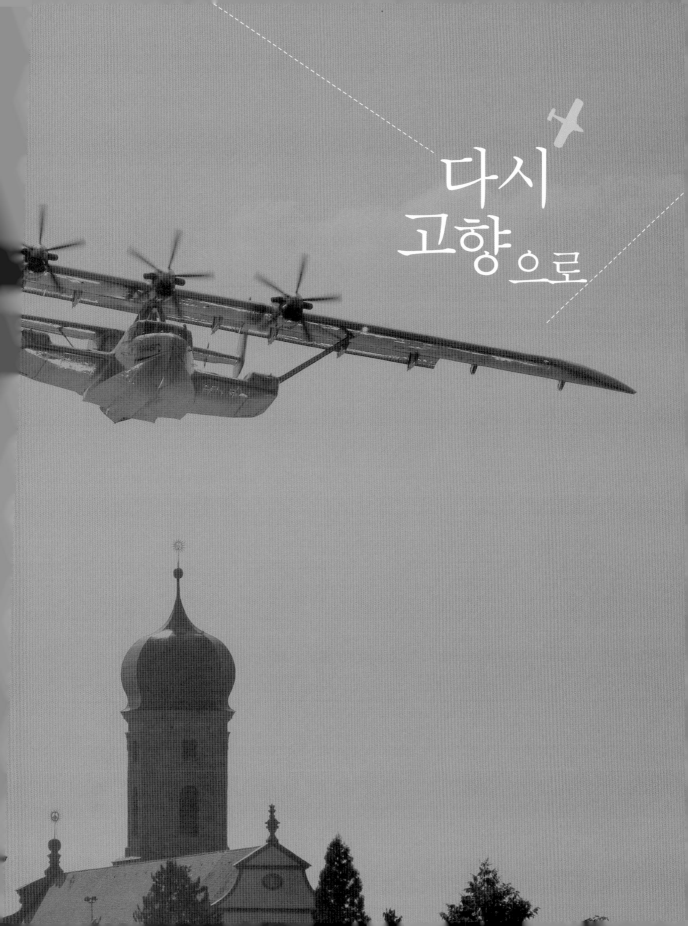

다시
고향으로

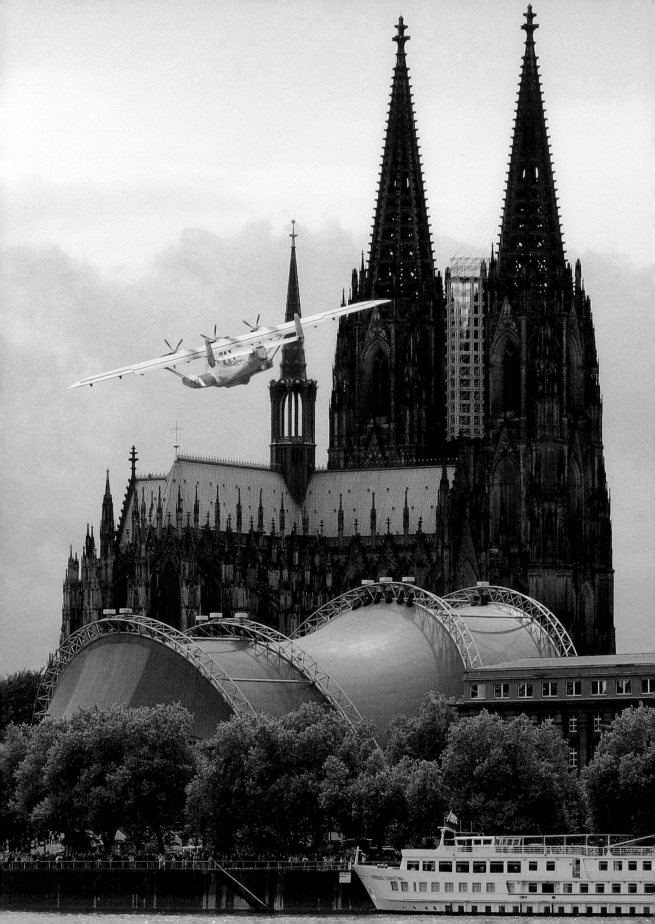

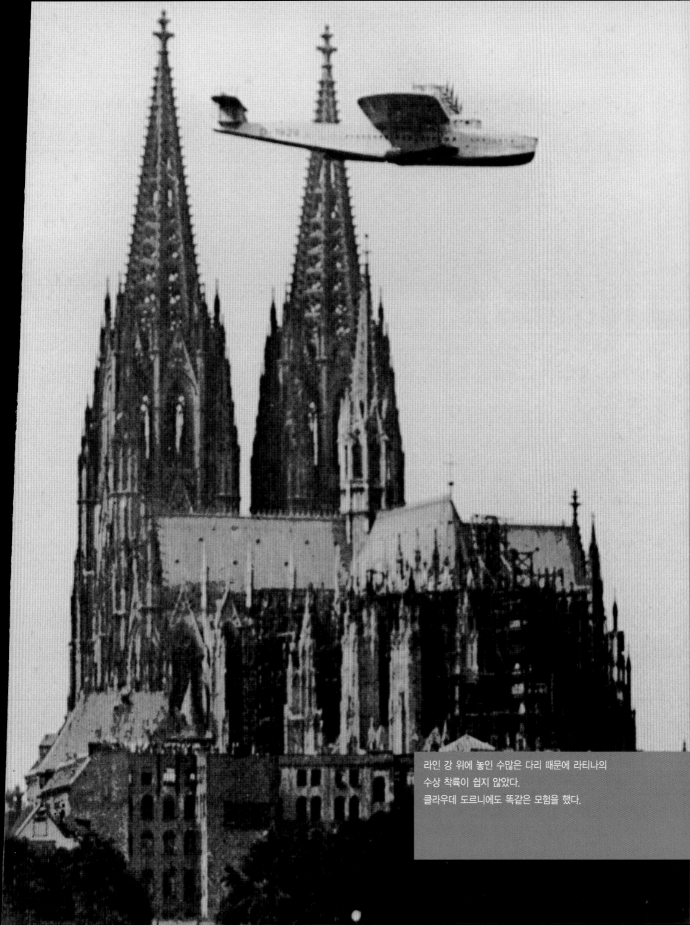

라인 강 위에 놓인 수많은 다리 때문에 라티나의
수상 착륙이 쉽지 않았다.
클라우데 도르니에도 똑같은 모험을 했다.

보덴 호가 되었든 프랑크푸르트 인근이 되었든 사람들은 라티나의 수상 착륙을 보기 위해 모여들었다.
두바이에서 온 칼리드를 비롯해서 아름다운 모델들도 라티나에 매료되었다.

Do-24 세상에서 가장 아름다운 비행기

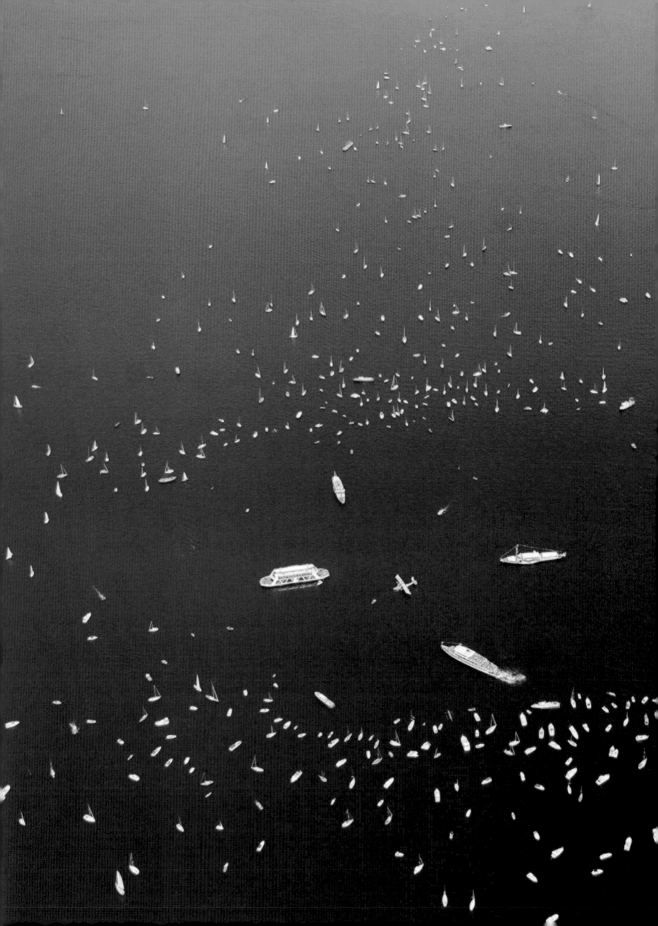

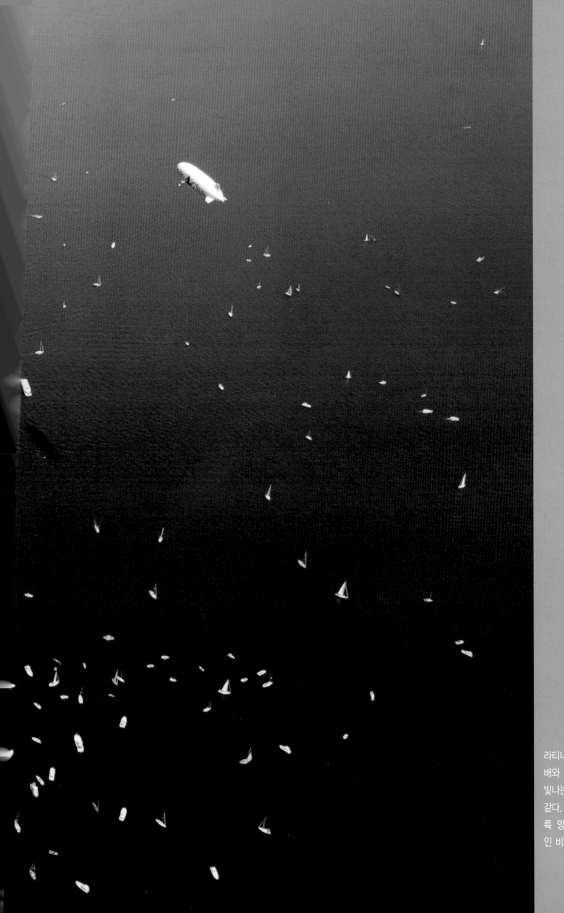

라티나 주위로 사람들을 태운 배와 보트가 모여 있다. 마치 빛나는 별들로 가득한 밤하늘 같다. 사진 오른쪽 위에는 수륙 양용 비행기의 초기 모델인 비행선이 떠 있다.

: 후 기

꿈은 계속된다

이렌 도르니에와 라티나는 무사히 세계 일주를 마쳤다. 36개국 86지역을 지나는 대장정이었다. 그러나 라티나의 비행은 이것으로 끝난 것이 아니다. 이렌 도르니에의 말처럼 날개가 있는 한 비행기가 머물 곳은 하늘이며, 그에게는 라티나와 함께 가고 싶은 곳이 아직 많이 남아 있다. 파리의 센 강, 에펠탑, 흑해와 마르마라 해 사이의 보스포루스 해협, 이스탄불, 상트페테르부르크, 호주, 뉴질랜드 등이 그들을 기다리고 있다.

꿈은 망상이 아니라 인생의 길을 밝혀주는 등불이다. 이렌은 할아버지의 수상 비행기를 타고 세계 일주를 하면서 오랫동안 가슴에 간직해오던 소중한 꿈을 이루었다. 그리고 도르니에 가문의 영광을 되찾음과 동

시에 미래로 향하는 또 하나의 문을 열어놓았다.

그는 도르니에가의 전통과 21세기 신기술을 접목한 비행기를 제작하고 있다. 이미 라티나의 놀라운 성능과 도르니에가의 영웅 정신을 물려받은 경비행기 Do-S의 시제기를 완성했다.

2007년 7월 보덴 호에서는 Do-S의 부양성 테스트가 있었고 호수 가장자리에서는 이렌 도르니에의 아버지 실비우스 도르니에가 테스트 광경을 지켜보고 있었다. 한 행인이 그에게 수상 비행기에 왜 플로트^{float}(비행기 동체 아래에 연결되어 비행기를 물에 뜨게 하는 장치—옮긴이)가 없느냐고 물었다. 실비우스는 그에게 도르니에 수상 비행기의 특징을 설명해주었다. Do-S도 다름 아닌 도르니에가의 후손이다.

Do-S는 2007년 7월 14일에 성공적인 처녀비행을 마치고 2주 후 미국 오슈코시에서 열린 에어쇼에서 첫선을 보였다. 그 에어쇼에서 이렌 도르니에는 Do-S 20대를 주문받았다.

아이디어는 꼬리에 꼬리를 물고 떠올랐다. '한계는 없다'는 신념을 가진 이렌 도르니에는 시계, 패션, 항공사, 호텔, 비행기에 이르기까지 여러 분야에서 성공을 거두었다. 이렇게 열정적인 그도 힘에 부칠 때가 있다. 그럴 때면 그는 라티나의 조종실에 올라앉아 하늘로 날아오른다. 이윽고 물 위에 착륙한 뒤 시동을 끄고 날개 위에 앉는다. 두어 시간 일렁이는 물결에 몸을 맡기고 있노라면 지친 마음은 평정을 되찾는다. 그리고 다시 꿈을 이루기 위해 여행을 떠난다.

: 감 사 의 글

이 책을 출간하는 데 도움을 준 모든 이들에게 감사한다.

먼저 사랑하는 나의 가족, 형제자매 그리고 아버지 실비우스 도르니에에게 진심으로 감사한다. 나에게 힘을 실어준 친구들에게도 고마운 마음을 전한다. 독일의 클라우스 다저Klaus Daser, 방콕의 에드Ed, 찰리 힝크Charles Hinck와 로슬린 힝크Rosslyn Hinck, 브라질의 호아Joa, 허버트 켈러Hubert Keller, 러셀 라지Russel Large, 데이브 파커Dave Parker와 그의 팀, 피터 플렛샤허Pete Pletschacher, 두바이의 클라우스 레이스Klaus Raith, 볼프강 바그너Wolfgang Wagner와 빌 라이트Bill Wright, 그리고 엘리자베스 산드만Elisabeth Sandmann, 헬무트 헹켄시프켄Helmut Henkensiefken, 엘케 크라우스Elke Krauß에게도 감사한다.

무엇보다 가장 감사를 드려야 할 사람은 Do-24의 창조자인 할아버지 클라우데 도르니에Claude Dornier다. 할아버지는 나의 든든한 정신적 지주다. 내 뒤를 이어 수상 비행기 연구에 열심인 클라우디우스 도르니에 주니어Claudius Dornier Junior에게도 고마움을 전한다.

물심양면으로 지원을 아끼지 않았던 루프트한자항공을 비롯하여 리히

트슈미데Lichtschmiede, 페네코Feneco, 프레이Frey, 스칼라리아 에어 챌린지 Scalaria Air Challenge, 보덴제 공항, 도르니에 테크놀러지, 도르니에 박물관에도 감사한다. 그리고 열심히 복원 작업을 해준 손냐 파Sonja Fa를 비롯한 도르니에사의 헌신적인 직원들을 잊을 수 없을 것이다. 그들이 없었다면 라티나는 다시 하늘로 날아오르지 못했을 것이다. 재정 지원을 책임진 시에어와 환상적인 팀워크를 보여준 시에어의 필리핀 엔지니어들 역시 마찬가지다.

Do-24를 독일로 돌려보낸 스페인 정부, 아쉬운 작별을 해야 했던 슐라이스하임 항공박물관 직원들, 나에게 Do-24를 양보해준 회사, 독일 연방과학기술부, 기꺼이 비행기를 받아준 보험회사들에도 감사한다. 엔진 제조를 맡아준 캐나다의 프랫 & 휘트니사와 프로펠러 제조를 책임진 미국 하첼사와도 함께 기쁨을 나누고 싶다.

이 프로젝트의 성공을 확신하고 격려를 아끼지 않았던 절친한 친구 니코스 깃시스Nickos Gitsis에게도 마음으로부터 고마움을 전한다. 시험 비행을 성공리에 마치게 해준 디터 토마스Dieter Thomas, Do-24의 처녀비행을 허가해주고 이 프로젝트가 진행될 수 있도록 도와준 필리핀 항공청, 특히 겐 잡Gen Jap, 니코 자티코Niko Jatico와 그의 아들 존 자티코John Jatico를 잊을 수 없을 것이다.

이 프로젝트를 진행하는 데 있어 필리핀의 도움을 많이 받았다. 필리핀 정부, 특히 이 프로젝트가 필리핀의 공식적인 행사로 진행될 수 있게 발판을 마련해준 글로리아 마카파갈 아로요Gloria Macapagal Arroyo 대통령에게 진심으로 감사를 드린다. 필리핀 관광청, 유니세프와 필리핀 유니세프에도 고마움을 전한다. 이 프로젝트가 결코 헛되지 않았음을 인정해주고 격려해준 미국 오슈코시 시도 잊지 못할 것이다. 그들은 우리에게 린디Lindy 상을 선물로 주었다.

라티나가 다시 날 수 있으리라 믿어준 사람들과 나를 더욱 강하게 만들

어준 반대파들에게도 감사한다. 그들 덕분에 어릴 때부터 간직해온 꿈을
이룰 수 있었다. 또 수륙 양용 비행기가 만들어지기까지 일어났던 일련
의 사건사고들에도 감사한다. 위험을 무릅쓰고 라티나의 세계 일주 여행
을 멋진 사진으로 남겨준 사진작가들에게도 감사한다. 혹시 미처 언급하
지 않은 사람이 있다면 부디 넓은 마음으로 이해해주길 바란다.

끝으로 이 세상의 모든 항공 애호가들에게 이 책을 바친다.

사진 촬영

Michael Häfner(슈투트가르트)

Mariano Galeano(부에노스아이레스)

Achim Mende(위베를링겐)

André Kröcher(베를린)

Frank Steinkohl

Urpo Koivusaari(케라바)

Rene Hesse(함부르크)

Andreas Zeitler

Roland Frisch(본하임)

Philipp Jordan(슈타른베르크)

Roberto Yánez(마드리드)

Kurt Jakobus(헤르싱)

Joseph Manchado

Sigurdur Benediktsson

David Rose(뉴욕)

승무원

기장

Iren Dornier

부조종사

Klaus Daser

Nickos Gitsis

Joseph Bustamante

Christian Kerr

Bill Wright

Pete

James Eagles

Enrico Hohner

Pete Lee

David Rose

John Spratt

Joe Perez

Steve Hardie

Hector Despott

Jesus Dela Torre

Christian Doerk

Oliver Wronn

Tomas Filser

Daniel Bourret

Richard Branson

Astronauts of Virgin Galactic

Harrison Ford
Tarek 왕자
Brother Khalid
Mariel Calawigan
George Kontsodontis

엔지니어
Ferdinand Yco
Paolo Salalila

프로젝트 코디네이터
Lovenia Burcer
Sheilla Cabiao
Jenifer Lapena

스튜어디스
Susan Wilcox

일반 승무원
Trina Santos
Charles Hinck
Roslind Hinck
Gabriella Despott
Maria Dela Torre

웹사이트 구축
Van Porciuncula
Edrick Abrigo
Engelbert Canopen

그 외 직원들

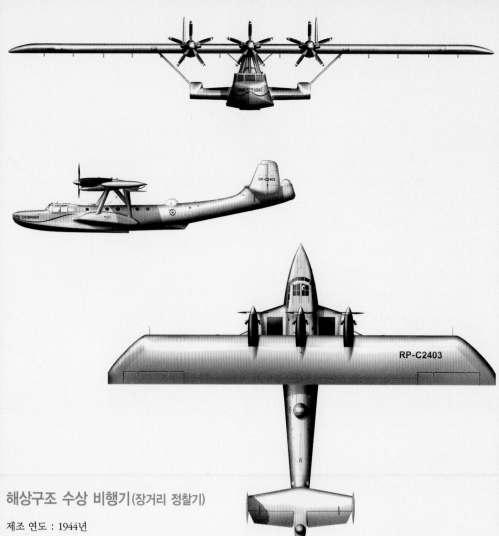

해상구조 수상 비행기(장거리 정찰기)

제조 연도 : 1944년
제품 번호 : 5345
전력 : 1944~1971 스페인 해상 구조 및 해안 정찰기
　　　 1981~1982 새 날개, 터빈 엔진, 랜딩기어 장착
　　　 2003 전반적인 개선 작업
동력 : 프랫 & 휘트니 PT6A-45(1,125PS)×3
전장 : 21.95m
전폭 : 30.00m
전고 : 5.65m
익면적 : 100qm
공허 중량 : 10,070kg
최대 이륙 중량 : 12,000kg
순항 속도 : 343km/h

Do-24에 대하여

1930년대에 독일 도르니에사가 개발한 3발 프로펠러 비행정으로 1937~1945년에 독일, 네덜란드, 프랑스, 스페인에서 총 247대가 생산되었다.

도르니에사는 네덜란드 해군으로부터 네덜란드령(領) 동인도 지역(지금의 인도네시아)에서 사용하던 Do-Wal기의 후계기 생산 요청을 받고 Do-24의 개발에 착수했다. Do-24는 악천후에서도 뛰어난 이착수(離着水) 능력을 갖추었고, 3발 래디알 엔진(radial engine. 성형 엔진-중앙에 크랭크 케이스가 있으며 원형으로 기통이 배열된 엔진)이 장착되었다.

최초 생산된 2대에는 600마력의 융커 점보 205C 디젤 기관이 장착되었고 이후 생산된 2대에는 875마력의 라이트 R-1820-F52 공랭식 래디알 기관이 장비되었다. 1937년 7월 3일 라이트 공랭식 래디알 기관이 장비된 기체가 처녀비행에 성공했고 Do-24 K-14로 명명되어 독일에서 6대가 생산되었으며, 이후 도르니에사의 기술 관리 감독하에 네덜란드 아비올란다 항공기 제작소에서 제작된 25대는 Do-24 K-2로 불렸다.

독일 점령 후 아비올란다 항공기 제작소는 독일 공군의 감독 아래 라이트 공랭식 래디알 엔진이 장착된 기체 11대를 제작했으며, BMW 브라모 323 R2 기관으로 교체된 Do-24 T-1 159대를 생산했다. 또 프랑스 국립항공기제작소에서 Do-24 T-1 48대를 생산했으며, 전쟁 후 생산된 Do-24 40대는 1952년까지 프랑스 해군에서 사용했다.

Do-24는 네덜란드 해군, 스웨덴 공군, 호주 공군, 프랑스 해군, 스페인 공군에 소속되어 수색, 구난 작전 및 수송기로 사용되었다. 스페인 공군 소속 Do-24는 1967년까지 활발하게 활동했으며 1971년 스페인 공군 소속 Do-24 중 1대가 독일로 반환되었다.

Do-24의 변형

Do-24 K-1 독일에서 생산된 6대의 기체.

Do-24 K-2 네덜란드 아비올란다 항공기 제작소 생산, 3×1,000마력 라이트 R-1820-G102 기관 장착.

Do-24 N-1 아비올란다 항공기 제작소 생산 후 독일 공군에 납품됨, 3×1,000마력 라이트 R-1820-G102 기관 장착, 11부분 개조됨.

Do-24 T-1 프랑스 국립항공기제작소에서 생산.

Do-24 T-1 아비올란다 항공기 제작소 생산 후 독일 공군에 납품, 3×BMW 브라모 323 R2 장착.

Do-24 T-2 Do-24 T-1 개조.

Do-24 T-3 Do-24 T-1 개조.

Do-24 ATT Do-24 T-1 복원, 3×프랫 & 휘트니 PT6A-45 터보프롭 엔진.

Do-328 1944년에 개조된 Do-24 T.

현존하는 Do-24

Do-24 ATT 새로운 엔진이 장착된 Do-24 ATT는 2004년 4월부터 2006년 7월까지 도르니에사의 창시자 클라우데 도르니에의 손자 이렌 도르니에와 함께 필리핀의 어린이들을 돕기 위한 유니세프 성금 모금 비행에 나섰다. 현재 시에어(SEAIR)에서 특별 전세기로 운행하고 있다.

Do-24 T-3 네덜란드 소스터버그 항공박물관, 독일 오베르슐라이스하임의 슐라이스하임 항공박물관, 스페인 마드리드 항공박물관 등에 전시되어 있다.

지은이 **수잔네 피셔**

1968년 출생. 대학에서 정치학을 전공했으며 현재 기자로 활동하고 있다. 2003년 가을 이라크 바그다드로 거처를 옮긴 후 2005년 3월부터 세계 전쟁과 평화 보도 연구소(IWPR : Institute for War and Peace Report)의 이라크 지부장으로 일하는 한편 이라크 젊은이들을 대상으로 독립매체 기자를 육성 중이다. 저서로는 이라크의 끔찍한 일상을 그린 《카페 바그다드》와 《전장의 이라크 여인들》이 있다. 현재 독일 함부르크와 이라크 술래이마니아를 오가며 생활하고 있다. 이 책 《Do-24, 세상에서 가장 아름다운 비행기》는 이렌 도르니에의 이야기를 글로 옮긴 것으로, 그녀의 세 번째 책이다.

옮긴이 **이은실**

영국 홀리 크로스 콘벤트 스쿨과 독일 김나지움 클로스터슐레에서 중등교육을 받았으며 한국외국어대학교 독일어학과를 졸업했다. 이후 한진해운, LG 생활건강 등에서 해외 마케팅 업무를 담당했다. 현재는 전문 번역가로 활동 중이다.

감수자 **김칠영**

한국항공대학교 항공운항학과와 인하대학교 대학원(박사)을 졸업했다. 해군 조종장교와 정비대장을 거쳐 1989년부터 지금까지 한국항공대학교 항공운항학과 교수로 재직 중이다. 현재 항공안전관리연구소 연구소장과 한국항공안전교육원 교육원장, 한국항공운항학회 회장 등을 역임하고 있다.

Do-24
세상에서 가장 아름다운 비행기

초판 1쇄 인쇄 | 2008년 8월 20일
초판 1쇄 발행 | 2008년 8월 25일

지은이 | 이렌 도르니에 · 수잔네 피셔
옮긴이 | 이은실
감수자 | 김칠영
발행인 | 정상우
편집인 | 양상호
발행처 | 오픈하우스

출판등록 | 2007년 11월 29일(제13-237호)
주소 | 서울시 마포구 연남동 369-17 영진빌딩 5층(121-886)
전화 | 02-333-3705 팩스 | 02-333-3745

ISBN 978-89-960476-4-3 03600

＊ 잘못된 책은 바꾸어 드립니다.
＊ 값은 뒤표지에 있습니다.